도널드 노먼의 인터랙션 디자인 특강

도널드 노먼의
인터랙션 디자인 특강

인간과 프로덕트의
상호작용 디자인

도널드 노먼 지음
김주희 옮김

유엑스리뷰

차례

1장

기계가 통제권을
갖는 방법

집과 태평양 바다 사이의 구불구불한 산길을 차로 달린다. 한 쪽으로는 샌프란시스코가, 또 다른 쪽으로는 태평양 바다가 보인다. 높이 솟은 삼나무로 둘러싸인 커브 길이 점점 더 좁아진다. 급격히 꺾이는 커브 길을 힘든 기색 없이 우아하게 달리는 차를 몬다는 것은 참으로 기분 좋은 일이다. 적어도 나는 그렇다. 그런데 아내는 어깨를 잔뜩 움츠린 채 경직되어 있다. 아내에게 한마디한다.

"왜 그래? 걱정하지 마. 안전 운전할 테니까."

또 다른 상황을 떠올려보자. 똑같이 구불구불한 산길을 차로 달리고 있는데 차가 경직된 상태로 두려움에 덜덜 떤다. 좌석이 곤두서고 안전벨트는 팽팽해지고 계기판에서는 '삐' 소리

가 울린다. 자동으로 브레이크까지 걸린다. 그럼 이렇게 생각하게 된다.

'이런, 속도를 줄여야겠군.'

겁에 질린 자동차 이야기가 믿기지 않는가? 팩트를 말해주겠다. 실제로 존재하는 이야기다. 이미 고급 자동차에는 적용되고 있는 기술이며, 더욱 다양한 자동차에 적용될 예정이다. 차선을 벗어나려고 하면 이탈하지 못하도록 난리를 치며 방해하는 자동차들도 있다. '삐' 소리를 내기도 하고, 바퀴에 진동을 일으키기도 하고, 사이드미러가 불빛을 깜빡거리기도 한다. 자동차회사들은 운전자가 원래 차선으로 돌아올 수 있도록 부분적으로 도움을 주는 실험을 시행하고 있다. 방향 지시등은 본래 차선을 변경하기 전에 다른 운전자에게 신호를 주기 위한 목적으로 설계되었지만 지금은 방향이나 차선 변경을 원할 때 본인의 차에게 신호를 보내기 위한 수단으로 사용된다. "차선을 이탈하려고 하는 게 아니라 변경하려고 하는 거니까 멈추지 마!" 이런 식으로 신호를 보내는 것이다.

나는 주요 자동차 제조업체 자문위원으로 활동한 경험이 있다. 당시 나는 자동차와 아내에게 다른 반응을 보일 것 같다는 이야기를 했다. 함께 자문위원으로 활동했던 MIT 교수이자 '인간과 기술 간 관계 연구'의 권위자 셰리 터클Sherry Turkle은 내게 이런 질문을 던졌다.

"어떻게 아내보다 자동차 말을 더 듣는다는 겁니까?"

어떻게? 합리적인 근거를 들어 설명할 수도 있지만 그렇게 하면 논점에서 벗어나게 될 것이다. 우리가 주변 사물에 더 많은 주도권, 지능, 감정, 인격을 부여하기 시작하면 기계들과 어떻게 소통해야 할지에 대해 생각해야만 한다.

왜 나는 아내보다 자동차 말을 더 잘 듣는 걸까? 이 질문에 대한 답은 복잡하지만 결국 소통의 문제로 귀결된다. 아내가 불만 사항을 이야기할 때는 이유를 물어볼 수도 있고, 아내의 말에 동의하거나 반대 목소리를 낼 수도 있다. 하지만 자동차와는 대화를 할 수 없다. 모든 소통이 일방향이다.

장시간 회의를 마치고 직접 운전을 해 나를 공항까지 데려다준 톰에게 "새 차는 마음에 드나요?"라고 물었다. 그러자 톰은 이렇게 대답했다.

"차는 너무 좋아요. 그런데 저는 내비게이션은 쓰지 않아요. 제가 가는 길은 제가 선택하는 게 좋거든요. 내비게이션이 어디로 가라고 명령하는 건 너무 싫어요."

기계는 인간보다 힘이 없기 때문에 오히려 더 많은 권위를 갖는다. 모순이라고 생각하는가? 맞다. 비즈니스 협상에서 누가 더 많은 힘을 가지고 있는지 생각해보자.

최상의 거래를 성사시키려면 협상 테이블에 누구를 내보내야 할까? CEO? 아니면 좀 더 낮은 직급의 사원? 이에 대한 답은 직관과 반대된다. 상대적으로 낮은 직급의 직원이 보다 나은 거래를 성사시키는 경우가 많다. 그 이유가 궁금하지 않은

가? 상대가 아무리 강력한 근거를 제시한다 해도 힘이 없는 낮은 직급의 직원은 본인 선에서 해당 건에 대한 결정을 내릴 수 없기 때문이다. 상대가 설득력 있는 주장을 내놓아도 이렇게 답할 수밖에 없다.

"죄송하지만 저희 대표님과 이야기를 나눈 후에 답변을 드릴 수 있을 것 같습니다."

그러고는 다음 날 이렇게 말한다.

"죄송합니다. 대표님과 이야기가 잘 되지 않았습니다."

그러면 정말 힘이 있는 협상가는 나중에 후회하더라도 상대방의 주장을 받아들이고 제의를 수락할 수도 있다. 유능한 협상가는 협상에서의 술책을 알고 있기 때문에 상대가 이런 계책으로 빠져나가게 두지 않는다. 이 이야기를 유능한 변호사 친구에게 해주었더니 웃으며 이렇게 말했다.

"친구야, 나 같으면 상대방이 그런 술책을 부리면 강력하게 따졌을 거야. 나한테는 그런 꼼수가 통하지 않는다고!"

하지만 인간이 아닌 기계가 우리에게 이런 꼼수를 부리면 거절할 방법이 없다. 기계는 "이렇게 하거나 아예 안 하거나!"라고 외친다. 여기서 '안 하거나'는 선택지가 되지 못한다.

톰이 불편해한 상황을 다시 생각해보자. 내비게이션에 정보를 입력하면 길을 안내해준다. 간단한 방식 같아 보인다. 이처럼 인간과 기계의 교류는 매끄러운 대화와 같다. 하지만 톰의 불만 사항을 다시 한 번 살펴보자.

"내비게이션이 어디로 가라고 명령하는 것은 너무 싫더라고요."

첨단 기술 설계자들은 자신들이 고안한 시스템에 내장시킨 '커뮤니케이션 기능'을 자랑스럽게 생각한다. 그러나 자세히 따져보면 이 기능은 이름부터 잘못 붙여졌다. 커뮤니케이션이 아니다. 두 개의 독백만 있을 뿐, 진정한 대화의 기본인 양방향 교류가 없다. 우리가 기계에게 명령하면 기계도 우리에게 명령한다. 독백이 두 개라고 하나의 대화가 되는 건 아니다.

이러한 특정 상황에서 톰은 선택을 할 수 있다. 내비게이션을 꺼도 자동차는 작동한다. 그러니 본인에게 주도권을 주지 않는 내비게이션을 사용하지 않기로 결정하면 된다. 하지만 다른 시스템의 경우에는 이러한 선택권이 주어지지 않는다. 시스템의 말을 따르거나 아예 자동차를 사용하지 않는 방법밖에 없다. 문제는 이러한 시스템이 엄청난 가치를 발휘할 수 있다는 것이다. 물론 결점도 있지만 보통은 생명을 살리는 시스템이다. 그렇다면 여기서 이런 질문을 해볼 수 있다.

'우리가 기계의 장점과 가치를 보다 잘 활용하면서도 불편하거나 위험한 행동은 피하는 방향으로 기계와의 교류 방식을 바꾸어나가는 방법은 무엇일까?'

기술의 힘이 강력해질수록 기술과 협업하고 소통하지 못했을 때의 영향은 더욱더 두드러진다. 협업이란 자신의 활동을 일치시키고 그 행위에 대한 이유와 근거를 대는 것을 의미한

다. 또한 경험과 이해를 통해서만 형성될 수 있는 신뢰를 구축하는 것을 의미한다. 자동화된 소위 '지능형 기기'들은 과분한 신뢰를 받거나, 마땅한 신뢰를 받지 못하는 경우가 종종 있다. 톰은 내비게이션이 내리는 명령을 신뢰하지 않기로 선택했지만, 때로는 기술을 거부하면 해를 입는 경우가 있다. 만약 톰이 미끄럼 방지 브레이크나 차량 안정성 제어 장치 기능을 꺼놓았다면?

많은 운전자가 자동화된 제어 장치보다 자신이 차를 더욱 잘 통제할 수 있다고 생각한다. 그러나 미끄럼 방지 브레이크와 안정성 제어 장치는 운전을 전문으로 하는 사람들을 제외하고는 거의 모든 운전자보다 뛰어난 능력을 보인다. 실제로 많은 생명을 살려왔다. 그런데 어떤 시스템을 신뢰해야 하는지 운전자가 어떻게 알 수 있을까?

디자이너들은 안전과 편리함을 위해 무엇이든 자동화로 만들어버리는 기술에 집중하는 경향이 있다. 기술적 한계나 비용 문제로 아직 가능하지 않은 영역을 제외하고는 완전한 자동화를 이루는 것을 목표로 삼는다. 기술적 한계가 있다는 것은 자동화가 부분적으로만 이루어진다는 의미이며, 기계가 제대로 작동하지 못할 때를 대비해 사람이 항상 기계를 모니터링하고 통제할 준비가 되어야 한다. 자동화가 부분적으로만 이루어질 때는 사람과 기계 모두 서로가 무엇을 하고 있는지, 그 행위의 의도가 무엇인지 반드시 인지할 필요가 있다.

인간과 기계가 소통해야 하는 이유

소크라테스: 있지, 파이드로스. 글은 이상한 게 말이지… 자기가
똑똑하다는 듯이 우리에게 말을 걸어오지만, 우리가 가르침을 얻
고자 그중 하나라도 물어보면 같은 말만 주야장천 반복한다네.

— 플라톤의 대화편, 1961

2000년 전 소크라테스Socrates는 책이 인간의 추론 능력을 파
괴할 것이라고 주장했다. 그는 대화, 담론, 토론의 힘을 믿었다.
그러나 책에서는 토론을 할 수 없다. 쓰인 글에 반론을 할 수는
없을 테니. 오늘날 책은 배움과 지식의 확고한 상징이 되어 이
런 주장을 하면 비웃음을 사고 만다. 하지만 잠시 진지하게 생
각해보자. 소크라테스는 위와 같은 주장을 했지만 글은 그 저
자와 글의 내용을 두고 토론할 필요가 없기 때문에 가르침을
준다. 대신 우리는 교실에서, 토론 집단에서 토론하고 논의를
한다. 작품이 꽤 중요한 경우에는 언론에서 토론을 벌이기도
한다. 그렇지만 소크라테스의 주장에는 일리가 있다. 논의와 설
명, 토론의 여지를 주지 않는 기술은 부족한 기술이다.

나는 재계 임원이자 대학교 학장으로서 결정 그 자체보다
결정을 내리는 과정이 더 중요할 때가 많다는 사실을 배웠다.
사람들은 누군가가 아무 설명이나 협의 없이 결정을 내리면,
설령 그 결정이 논의와 토론을 거친 뒤 선택한 조치와 동일하

다 해도 그 결정과 결과를 신뢰하지 않는다. 많은 기업의 리더가 이런 질문을 한다.

"어차피 결과가 같다면 왜 회의에 시간을 낭비하죠?"

결정 자체는 동일하다 해도 결과는 같지 않다. 그저 명령을 따르는 팀과 협업과 이해를 기반으로 하는 팀은 해당 결정을 어떻게 진행하고 수행할지, 계획대로 되지 않았을 때 어떻게 처리할지에 대한 부분이 굉장히 다르다.

톰은 가끔 쓸 만한 구석이 있다는 것에는 동의하면서도 내비게이션을 싫어한다. 그러나 그가 원하는 대로 맞춤형으로 내비게이션을 사용할 수 있는 방법은 없다. '가장 빠른', '가장 거리가 짧은', '가장 경치가 좋은', '통행료를 피할 수 있는' 길에 대한 대략적인 선택지는 제공받을 수 있지만, 왜 그 길을 알려주는 건지 내비게이션과 논의할 수는 없다. 톰은 내비게이션이 왜 A경로보다 B경로가 낫다고 생각하는지 그 이유를 알 수 없다. 신호가 길다는 점과 정지 표지판이 많다는 점을 고려하는 걸까? 두 경로가 거의 차이가 나지 않는다면? 총 1시간 거리에서 겨우 1분밖에 차이가 나지 않는다면? 톰은 시간이 조금 더 걸리더라도 선택했을 수 있는 대안 경로에 대한 정보를 받지 못한다. 톰은 내비게이션이 경로를 선택하는 방법을 알 수 없기에 협업 없이 이루어지는 하향식 비즈니스 결정처럼 비밀스러운 내비게이션을 믿을 수 없는 것이다.

만약 내비게이션이 운전자와 경로에 대해 논의할 수 있다면

어떨까? 대안 경로들을 보여준다면? 각각의 거리, 추정 운전 시간, 비용 등을 지도와 표에 표시해 운전자가 선택하게 한다면? 일부 내비게이션에는 그러한 기능이 있다. 캘리포니아 나파 밸리의 한 도시에서 팰로앨토까지 가는 경로가 다음과 같이 표시된다.

	거리	추정 소요 시간	경로	통행료
1	94.5마일	1시간 46분	덤바튼 다리 경유	4달러
2	98.3마일	1시간 50분	샌프란시스코 베이 브리지 경유	4달러
3	103.6마일	2시간 10분	금문교 경유	5달러

훨씬 낫지만 그래도 대화는 아니다. 내비게이션은 이렇게 말할 것이다.

"여기 세 가지 선택지가 있으니 하나를 선택하세요."

세부 사항을 물어보거나 변경을 요청할 수 없다. 모든 경로를 잘 알고 있는 승객이 가장 빠르고 비용이 적게 드는 경로가 가장 경치가 좋지 않은 경로라는 것을 알고 있다고 가정해보자. 사실 경치가 가장 아름다운 경로는 선택지로 나오지도 않았다. 그런데 운전자가 길을 잘 모른다면? 운전자가 사람이라면 제한된 선택지를 제공하는 경우 절대 만족할 수 없을 것이다. 이렇게 제한된 선택지라도 운전자에게 제공해주는 것이 엄청난 발전이라는 사실은 다른 시스템이 얼마나 좋지 않은지,

개선점이 얼마나 많은지를 보여준다.

당신의 자동차는 곧 사고가 발생할 것이라 판단해 안전벨트를 조이거나 브레이크를 작동시킬 때 당신의 의견을 묻지도 따지지도 않는다. 이유조차 말해주지 않는다. 오차 없이 정확하게 계산하는 전자 기술을 사용하는 기계이니 자동차가 더 정확하지 않을까? 아니, 사실은 그렇지 않다. 계산은 맞을 수 있지만 계산을 하기 전에 도로, 다른 차량, 운전자의 능력에 대한 가정을 내려야 한다. 전문 운전사들은 자동화 기능을 켜놓으면 자신의 능력을 발휘하지 못한다는 것을 알기에 자동 장치를 꺼놓는 경우가 있다. 즉, 꺼놓을 수 있는 모든 기능은 끈다는 것이다. 하지만 현대의 자동차들은 너무나도 독단적이라 장치를 끌 수 있는 선택지조차 주지 않는다.

이러한 행동들이 자동차에만 국한된다고 생각해서는 안 된다. 미래의 기기들은 여러 가지 환경에서 동일한 문제를 일으킨다. 이미 존재하는 자동 은행 업무 시스템은 당신이 대출을 받을 수 있는 자격이 있는지 판단해준다. 자동 의료 시스템은 특정 치료를 받거나 약을 복용해야 하는지의 여부를 판단해준다. 미래 시스템은 식사, 독서, 음악, TV 프로그램 취향까지 모니터링한다. 일부 시스템은 당신이 어디로 자동차를 몰고 가는지 모니터링하며, 심지어 규칙을 위반했다고 판단되면 경찰에게 알림을 보낸다. 허용되는 범위에 대한 결정을 내리며 저작권 위반 사항이 있는지 모니터링하는 시스템도 있다. 이런 모

든 상황에서 시스템은 당신이 취한 제한적인 행동들을 샘플로 삼아 의도에 대한 일반적인 가정을 내려 마음대로 조치를 취하기 쉽다.

소위 '지능형 시스템'은 콧대가 너무 높아졌다. 최상의 선택지가 무엇인지 아는 것처럼 군다. 그러나 이러한 시스템의 지능은 제한적이다. 그리고 매우 핵심적인 부분에서 한계를 보인다. 사람의 의사결정 과정에 들어가는 모든 요소를 기계가 완전히 인지할 수 있는 방법은 없다. 그렇다고 해서 우리가 지능형 기계들의 도움을 거부해야 한다는 뜻은 아니다. 기계가 점점 더 통제권을 가질수록 사회화되어야 한다는 의미다. 소통하고 교류하는 법을 개선하고 한계점을 인지해야 한다. 그래야만 온전히 유용해질 수 있다. 이것이 바로 이 책의 핵심 주제다.

이 책을 쓰기 시작했을 때 기계를 사회화하는 법의 핵심은 보다 나은 대화 시스템을 개발하는 것이라 생각했다. 하지만 내 생각이 틀렸다. 성공적으로 대화하기 위해서는 서로 지식과 경험을 공유해야 한다. 환경과 맥락, 그 순간까지 있던 일들, 관련된 사람들의 각기 다른 목표와 동기를 알고 있어야 한다. 이제는 이것이 오늘날 기술의 근본적인 한계점이라고 생각한다. 기계가 인간처럼 온전하게 상호작용을 하지 못하는 이유다. 사람도 서로를 이해하는 것이 어려운데 기계와 이러한 상호작용을 어떻게 기대할 수 있을까?

기계와 유용한 방식으로 협력하기 위해서는 기계와의 상

호작용을 동물과의 상호작용처럼 생각해야 한다. 사람과 동물은 모두 지능이 있지만 종이 다르고, 이해하고 있는 것과 능력도 다르다. 마찬가지로 정말 똑똑한 기계라 해도 사람과는 다른 존재이기에 그만의 강점과 약점이 있고, 이해하고 있는 바와 능력이 다르다. 우리는 동물이나 기계의 말에 따라야 할 때가 있다. 그들이 우리의 말을 따라야 할 때가 있듯이.

인간과 기계, 누가 통제권을 가지는가

하루는 짐이 내게 다가와 이렇게 말했다.

"내 자동차 때문에 사고가 날 뻔했어."

깜짝 놀라 "그게 무슨 말이야?" 하고 물으니 짐은 계속해서 말을 이어나갔다.

"자동주행 속도 유지 기능을 이용해서 고속도로를 달리고 있었어. 너도 알지? 앞에 차가 있지 않으면 일정 속도로 달리게 해주는 기능 말이야. 차가 나타나면 안전거리를 유지하기 위해 속도를 줄이고. 그런데 그렇게 가다가 도로가 복잡해져서 차가 속도를 줄였어. 나는 오른쪽 차선으로 변경해 고속도로를 빠져나왔지. 그때까지 계속 자동주행 속도 유지 기능을 쓰고 있었는데 너무 느리게 달리고 있어서 그 사실을 잊어버린 거야. 내

차는 이렇게 생각했던 것 같아. '오, 좋아! 드디어 앞에 차가 없군!' 그러고는 고속도로 주행이 가능한 최대 속도로 달리기 시작했어. 그곳은 천천히 달려야 하는 차선이었는데 말이지. 다행히 내가 주시하고 있어서 제때 브레이크를 밟았지, 안 그랬으면 정말 큰 사고가 났을지도 몰라."

우리는 기계와의 관계 정립에 있어 주요한 변화를 겪고 있다. 얼마 전까지만 해도 사람들이 통제권을 가지고 있었다. 기술이 작동하도록 전원을 켜고 껐고, 어떤 작업을 수행할지 명령하고 작업을 수행하는 도중에도 지시를 내렸다. 하지만 기술이 점점 더 많은 힘을 가지고 복잡해지면서 기술의 작동 원리에 대한 우리의 이해도와 어떤 조치를 취할지에 대한 예측 능력이 떨어졌다. 컴퓨터와 마이크로프로세서가 등장하자, 우리는 이해하지 못한 채 혼란에 빠져 짜증과 화를 내는 경우가 많아졌다. 그래도 통제권은 우리 자신이 갖고 있다고 생각했다. 하지만 안타깝게도 더는 그렇지 않다. 이제는 기계가 통제권을 가져가고 있다. 실제로는 그렇지 않음에도 기계는 마치 지능과 자유 의지가 있는 것처럼 행동한다.

기계는 물론 좋은 의미에서, 즉 안전, 편리함, 정확함을 위해 우리를 감시한다. 스마트 기계들은 모든 것이 잘 작동할 때는 안전을 지켜주고, 반복되는 작업의 지루함을 줄여주고, 우리 생활을 보다 편리하게 해주고, 우리 자신보다 더 정확하게 작업을 수행해내기에 매우 유용하게 쓰일 수 있다.

물론 앞 차와의 거리가 가까우면 자동으로 속도를 늦춰주고, 전자레인지가 감자가 익는 시간을 정확히 파악한다면 정말 편리할 것이다. 그렇지만 기술이 제대로 작동하지 못할 때는 어떨까? 잘못된 작업을 수행하거나 통제권을 두고 우리와 싸운다면? 짐의 자동차처럼 앞에 차가 하나도 없다는 것을 감지하고 천천히 달려야 하는 차선에서 속도를 낸다면? 모든 것이 정상 작동할 때 도움이 되던 바로 그 메커니즘들이 예상치 못한 상황이 발생하면 안전을 침해하고, 편안함을 방해하며, 정확성을 떨어뜨린다. 이를 사용하는 사람들은 위험에 빠지고 불편을 겪고 짜증과 화를 느낀다.

오늘날 기계들은 문제가 발생했을 때만 알림과 경고를 통해 상태에 대한 신호를 보낸다. 기계가 고장 나면 사람이 제어해야 하는데 사전 경고가 없는 경우가 많고, 제대로 대응할 시간도 충분치 않을 때가 많다. 짐은 자기 자동차의 잘못된 행동을 제때 바로잡을 수 있었지만, 만약 그럴 수 없었다면? 아이러니하게도 지능형 기기의 행동이 사고로 이어지는 경우, 그 책임은 사람에게 묻게 될 것이다!

사람과 지능형 기기의 매끄러운 상호작용을 가능하게 하는 방법은 사람과 기계 모두 협동과 협업을 증진시키는 것이다. 그러나 이러한 시스템을 디자인하는 이들은 이 점을 잘 모르고 있는 경우가 많다. 특히 어떠한 상황에서는 중요한 것이 또 다른 상황에서는 그렇지 않은 경우도 있는데, 기계는 무엇이 중

요한지 어떻게 판단할까?

나는 몇몇 자동차회사 엔지니어들에게 짐과 그의 열의 넘치는 자동차 이야기를 들려주었다. 그들의 반응은 두 가지로 나뉘었다. 첫 번째 반응은 "왜 자동주행 속도 유지 기능을 끄지 않은 거죠?"였다. 내가 짐이 깜빡 잊어버렸다고 설명하면 "그럼 그 사람이 운전이 미숙했던 거네요"라는 답이 돌아왔다. 이런 식으로 '책임을 묻고 교육시키는' 철학은 책임을 묻는 주체, 보험회사, 입법기관, 또는 사회의 마음을 편하게 해준다. 사람이 실수를 하면 벌을 주라는 식이다. 그러나 이 방식은 근본적인 문제를 해결하지 못한다. 미흡한 디자인, 절차, 작업 관행이 진정한 범인인 경우가 많다. 이 복잡한 과정에서 사람은 마지막 단계일 뿐이다.

자동차회사들이 운전자가 차량의 자동화 모드를 기억하고 있어야 한다고 주장하는 것이 맞는 말이긴 하지만 이는 미흡한 디자인의 변명거리가 되지는 못한다. 기술 디자인은 사람이 바람직한 방식으로 행동하게 만드는 방향이 아니라 실제로 사람들의 행동양식에 따라 만들어야 한다. 게다가 그 자동차는 운전자의 기억을 돕지도 않았다. 사실 운전자가 잊어버리기 딱 좋게 디자인되었다고 보는 것이 맞다! 자동주행 속도 유지 기능에 대한 아무 정보가 없었다. 자동차가 현재 어떤 기능을 적용하고 있는지 운전자에게 좀 더 잘 알려줬을 수도 있지 않았을까?

두 번째 반응은 "걱정 마세요. 우리가 꼭 고칠 겁니다. 상황

에 맞게 자동으로 자동주행 속도 유지 기능을 끄거나 적어도 안전 속도로 상태를 변경해야 합니다"였다. 이는 근본적인 문제를 보여준다. 기계는 지능을 가지고 있지 않다. 지능은 디자이너의 머리에서 나오는 것이다. 디자이너들은 사무실에 앉아 자동차와 운전자에게 일어날 수 있는 모든 일을 생각하며 해결 방안을 고안해낸다. 그렇다면 디자이너들이 예상치 못한 일에 대한 적절한 대응이 무엇인지 어떻게 정할 수 있을까? 사람에게 예상치 못한 일이 발생하면 창의적인 상상력을 발휘하는 문제 해결 방법을 기대해볼 수 있다. 그렇지만 기계의 '지능'이란 기기 안에 있는 것이 아니라 디자이너의 머릿속에서 나온 것이기에 예상치 못한 일이 발생했을 때 디자이너가 옆에 없으면 보통 제 기능을 하지 못한다.

우리는 예상치 못한 사건에 대해 두 가지를 알고 있다. 첫 번째, 예상치 못한 일은 항상 발생한다. 두 번째, 그런 일이 발생할 때 언제나 예상을 하지 못한다.

한번은 짐이 겪었던 일에 대해 한 자동차회사 엔지니어에게 완전히 다른 세 번째 종류의 답변을 들었다. 그는 자신도 비슷한 상황을 겪은 적이 있다고 고백하며 여기에 또 다른 문제가 있다고 말했다. 바로 차선 변경 문제다. 운전자는 자동차가 많은 고속도로에서 차선을 변경하려고 할 때 진입하려고 하는 차선의 차 사이에 충분한 간격이 있을 때까지 기다린다. 그런 다음 재빨리 끼어든다. 즉, 보통은 앞뒤 차와의 간격이 좁아진다

는 뜻이다. 이때 자동주행 속도 유지 기능은 앞 차와 너무 가깝다는 판단을 내리고 브레이크를 걸 수 있다.

나는 "그게 뭐가 문제죠? 귀찮기는 해도 안전한 기능 같은데요"라고 말했다. 이에 엔지니어는 이렇게 대답했다.

"아닙니다. 상당히 위험해요. 뒤에 있는 운전자는 앞 차가 끼어든 뒤 갑자기 브레이크를 밟을 거라고 예상하지 못하니까요. 집중하지 않고 있으면 뒤에서 차를 받을 수도 있어요. 그런 충돌 사고가 일어나지 않는다고 해도 뒤에 있는 차의 운전자는 끼어든 차의 운전 방식에 짜증이 나겠죠."

그리고 웃으며 이렇게 말을 이어나갔다.

"운전자가 아니라 차가 브레이크를 걸었을 때 들어오는 특수 브레이크 라이트가 있어야 할지도 몰라요. 뒤에 있는 차에게 이렇게 말해주는 거죠. '저기요, 저에게 뭐라고 하지 마세요. 차가 그런 겁니다.'"

이 엔지니어는 농담으로 한 말이었지만, 그의 말에는 사람과 기계 간의 긴장과 갈등이 담겨 있다. 사람은 어떤 행동을 할 때 그 행동을 하는 이유가 굉장히 다양하다. 좋은 이유, 나쁜 이유, 배려를 위한 이유, 무모한 이유 등. 기계는 프로그래밍된 로직과 규칙에 따라 상황을 판단하기 때문에 보다 일정한 이유를 가지고 있다.

그러나 기계에는 근본적인 한계점이 존재한다. 사람이 세상을 느끼는 방식으로 세상을 느끼지 못하고, 고차원적인 목표가

없으며, 반드시 상호작용해야 하는 사람의 목표와 동기를 이해할 방법이 없다. 즉, 기계는 근본적으로 다르다. 속도, 힘, 일관성에 있어서는 사람보다 우월하지만 사회성, 창의성, 상상력과 같은 분야에서는 사람보다 못하다. 또한 자신의 행동이 주변에 어떤 영향을 미칠지 고려하기 위해 필요한 공감 능력이 없다. 이와 같은 차이점, 특히 우리가 사회성과 공감 능력이라고 부르는 능력의 차이가 문제의 원인이다. 게다가 이러한 차이점과 그로 인한 갈등은 근본적인 문제이기에 로직을 변경하거나 새로운 센서 하나를 더 추가한다고 해서 빠르게 고칠 수 없다.

따라서 기계의 행동은 사람이 하려는 행동과 상충한다. 많은 경우, 이는 문제될 것이 전혀 없다. 세탁기와 나는 매우 다른 방식으로 옷을 세탁한다 해도 옷이 깨끗해지기만 한다면 나는 별로 신경 쓰지 않을 것이다. 여기서 기계 자동화가 통하는 이유는 세탁기에 일단 세탁물을 넣고 세탁을 시작하면 닫힌 환경이 되기 때문이다. 세탁을 시작하면 세탁기가 통제권을 가지고, 내가 방해하지 않는 한 모든 것이 매끄럽게 진행된다.

그런데 사람과 기계가 함께 일하는 환경이라면 어떨까? 아니면 세탁기가 작동을 시작했는데 내 마음이 바뀐다면 어떻게 될까? 다른 세팅으로 바꾸라는 말을 어떻게 할까? 세탁 사이클이 시작되고 나면 변경 사항은 언제부터 적용할 수 있을까? 바로? 아니면 다음번에 세탁물을 넣을 때? 이럴 때 기계와 사람이 반응하는 방식의 차이점이 중요한 문제가 된다.

어떤 경우에는 기계가 완전히 제멋대로 행동하는 것처럼 보인다. 만약 기계가 생각하고 말할 수 있다면 기계 입장에서는 사람이 제멋대로 행동하는 것처럼 보일 것이다. 관찰자의 경우 누가 행동을 담당하고 있는지, 또는 왜 그런 행동을 하는 건지 명확하지 않아 헷갈릴 수 있다. 기계와 사람 중 누구의 행동이 옳은지는 별로 중요하지 않다. 기계와 사람 사이에서 발생하는 불일치가 화와 짜증, 어떤 경우에는 피해와 손상까지 일으키기 때문에 문제가 되는 것이다.

사람과 기계 사이의 갈등은 근본적인 문제가 된다. 기계가 어떤 능력을 가지고 있든, 어떤 행동을 하든 언제나 발생하는 특수한 상황들에 대해 충분히 알지 못하기 때문이다. 기계는 통제된 환경에서 작업을 수행할 때, 성가신 사람들이 방해하지 않을 때, 예기치 못한 사건이 발생하지 않을 때, 모든 것을 높은 정확도로 예측할 수 있을 때 매우 잘 작동한다. 바로 이때 자동화가 빛을 발한다.

기계가 환경에 대한 완전한 통제권을 가지고 있을 때 잘 작동하는 건 맞지만 이럴 때조차 원래 설정된 대로 작업을 수행하지 않는 경우도 있다. '지능형' 전자레인지를 생각해보자. 이 전자레인지는 어느 정도의 세기를 적용하고 얼마나 오랫동안 요리해야 하는지 잘 알고 있다. 이것이 통할 때는 정말 좋다. 전자레인지에 생연어를 집어넣은 뒤 생선 요리를 한다고 말만 하면 된다. 어느 정도 시간이 지나면 완벽한 생선 요리가 탄생한

다. 하지만 이건 전자레인지 관점에서의 완벽이다. 매뉴얼에는 이렇게 나와 있다.

'전자레인지의 센서가 조리 시 발생하는 습기를 감지하여 음식 유형과 양에 따라 자동으로 조리 시간을 조정합니다.'

그러나 전자레인지의 방식과 사람이 음식을 조리하는 방식이 다르다는 것을 주목해보자. 사람은 음식이 얼마나 단단한지, 색은 어떤지, 음식 내부 온도는 어떤지 직접 확인할 수 있다. 하지만 전자레인지는 이 중 할 수 있는 일이 아무것도 없기 때문에 자기가 할 수 있는 부분만 측정한다. 즉, 습도만 보는 것이다. 전자레인지는 습도를 통해 조리 정도를 가늠한다. 생선과 야채의 경우 괜찮은 방법 같아 보이지만 모든 음식에 적용되는 것은 아니다. 음식이 조리가 덜 된 상태로 나와 매뉴얼을 살펴보니 이런 경고가 적혀 있다.

'같은 음식에 센서 기능을 두 번 연속 사용하지 마십시오. 과도하게 조리되거나 음식이 탈 수도 있습니다.'

이것이 지능형 전자레인지의 한계다. 이런 기계들이 집안일을 하는 사람들에게 도움이 될까? 그럴 수도 있고, 아닐 수도 있다. 기계들이 '목소리'라는 것을 가지고 있다면 어떨까? 자신이 어떻게 작업하는지, 왜 하는지, 완성도와 청결도, 건조되는 정도를 어떻게 추론하는지 아무 힌트도 주지 않고, 일이 제대로 되지 않았을 때 어떻게 해야 하는지 아무것도 알려주지 않기 때문에 굉장히 거만하게 느껴질 것이다. 많은 사람이 이런

이유로 기계를 멀리한다. 기계들은 아무 말도 없다. 매뉴얼도 마찬가지다.

전 세계의 연구소 과학자들은 우리 생활에 지능형 기계를 도입하기 위해 다양한 방법을 연구하고 있다. 거주자의 모든 행동을 감지하고, 전등을 켜고 끄고, 실내 온도를 조절하고, 음악까지 선택해주는 집을 실험하고 있다. 이러한 연구 프로젝트를 살펴보면 정말로 놀랍다. 부적절한 음식을 먹지 못하게 하는 냉장고부터 의사에게 체액 상태를 몰래 알려주는 비밀 요원 같은 변기까지. 냉장고와 변기가 썩 어울리는 짝은 아닌 것처럼 보여도 냉장고는 우리 몸에 무엇이 들어가는지 통제하기 위해 식습관을 모니터링하고, 변기는 몸에서 나오는 것을 측정하고 평가한다. 몸무게를 감시하며 잔소리하는 체중계도 있다. 빨리 운동하라고 다그치는 운동 기계도 있다. 이제는 주전자까지 귀가 찢어질 듯한 소리를 내며 물이 끓는 걸 집중해서 보라고 한다.

일상에 점점 더 많은 스마트 기기를 도입하면 우리의 삶은 좋은 쪽, 나쁜 쪽으로 모두 변화하게 된다. 기기들이 약속한 대로 작동해준다면 좋은 일이지만, 고장이 나 생산적이고 창의적인 인간이 계속해서 기계를 돌보고 고장 난 곳을 수리하는 하인이 되게 만든다면 나쁜 일이다. 원래 이러면 안 되지만 실제 상황은 이러하다. 너무 늦은 것일까? 돌이킬 방법은 없을까?

스마트 기계의 부상

자연스러운 공생 관계를 위하여

머지않은 미래에 인간의 뇌와 컴퓨팅 머신이 긴밀하게 연결되어
인간의 뇌로는 상상해본 적 없는 엄청난 파트너십을 낳길 바란다.
— 조지프 칼 로브넷 리클라이더Joseph Carl Robnett Licklider, 〈인간-컴퓨터
공생〉, 1960

심리학자 조지프 칼 로브넷 리클라이더는 1950년대에 사람
과 기계가 우아하고 조화로운 방식으로 교류하는, 그의 말을
빌리면 '공생 관계'를 구축하는 방법을 찾아 우리 삶의 질을 높
여주는 파트너십으로 만들고자 했다. 사람과 기술의 우아한 공
생 관계를 위해서는 무엇이 필요할까? 보다 자연스러운 상호
작용과 애쓰지 않아도 자연스럽게 이루어지는 양방향 커뮤니
케이션, 사람과 기계가 함께 작업을 수행하는 매끄러운 화합이
일어나는 관계가 필요하다.

'긍정적인 상호작용'의 예시는 많다. 다양한 관계를 나타내
는 네 가지 예시를 이야기해보겠다.

- 사람과 전통적 도구의 관계
- 말과 기수의 관계
- 운전자와 자동차의 관계

- 볼 만한 책, 음악, 영화를 알려주는 '추천 시스템'

숙련된 장인은 음악가들이 악기를 다루는 것처럼 도구를 이용해 물질을 다룬다. 화가, 조각가, 목세공인, 음악가 모두 자신의 도구와 장비를 몸의 일부로 생각한다. 공예가들은 도구를 사용하는 것이 아니라 자신이 관심을 두는 물체를 직접 조작하듯 작업한다. 캔버스에 그림을 그리고, 나무나 다른 물질로 조각품을 만들고, 음악을 창조한다. 그 물질 자체의 느낌이 예술가에게 피드백을 준다. '여기는 매끄럽고 울림이 있는데 저쪽은 울퉁불퉁하고 거칠어'라고 말해주는 것이다. 복잡하지만 즐거운 상호작용이다. 이러한 공생 관계는 숙련된 사람과 잘 설계된 도구가 있을 때만 나타난다. 이러한 관계가 정립되면 그 상호작용은 긍정적이고 즐거우며 효과적이다.

숙련된 기수를 떠올려보자. 말이 기수의 마음을 읽을 수 있듯 기수 또한 말의 마음을 읽을 수 있다. 각자 앞으로 발생할 상황에 대한 정보를 전달한다. 말은 몸짓 언어, 걸음걸이, 출발 준비 태세, 경계심, 변덕스러움, 불안함, 활기, 장난 등의 일반적인 행동으로 기수와 소통한다. 반면 기수는 몸짓 언어, 앉는 방식, 무릎, 발, 발꿈치로 가하는 압력, 손과 고삐로 보내는 신호 등을 통해 말과 소통한다. 기수는 편안함과 지배력, 불편함, 불안감 또한 전달한다. 이는 긍정적인 상호작용 두 번째 예시에 해당한다. 지능이 있고, 각자 방식대로 세상을 받아들이고,

받아들인 바를 서로 소통하는 두 존재인 말과 기수의 예시이기 때문에 특별한 관심을 두고 보게 된다.

세 번째 예시는 말과 기수의 관계와 비슷하나 이 경우는 지각이 있는 존재와 정교하지만 지각은 없는 기계와의 관계다. 최상의 관계를 만든다 해도 자동차와 도로의 느낌, 운전자 행동 간의 우아한 상호작용 정도일 뿐이다.

경주로에서 독일산 스포츠카를 모는 아들 옆에 앉았을 때가 떠오른다. 급격히 꺾이는 커브 코너에 다다르자 아들은 부드럽게 브레이크를 밟아 자동차의 무게를 앞으로 쏠리게 하고 운전대를 돌려 차 앞부분을 회전시켰다. 무게 중심이 줄어든 차 뒷부분은 신중하게 잘 제어된 듯이 미끄러지게 되는데, 이

를 '오버스티어 상태'라 부른다.

뒷부분이 휙 돌아가자 아들은 운전대를 다시 똑바로 잡고 속도를 높여 자동차의 무게 중심을 뒷바퀴로 옮기고는 다시 한 번 일직선으로 매끄럽게 달리며 속도를 냈다. 자동차를 완전히 통제하고 있다는 만족감을 주는 드라이브였다. 나, 아들, 자동차 모두에게 즐거운 경험이었다.

네 번째 예시인 추천 시스템은 더 느리고, 우아함도 떨어지고, 보다 지능적이기 때문에 앞의 세 예시와는 매우 다르다. 그렇지만 사람과 복잡한 시스템 간의 긍정적인 상호작용으로는 훌륭한 예시다. 통제하거나 성가시게 하는 것 없이 제안을 해 준다는 것이 큰 이유다. 시스템의 추천 사항을 받아들이거나 무시하는 것은 우리의 자유다. 이러한 시스템은 여러 가지 방식으로 작동하지만 당신이 과거에 선택했던 것이나 활동을 분석하고, 데이터베이스에 있는 다른 항목과의 유사점을 검색하고, 당신과 비슷한 관심사를 가진 것 같은 사람들의 선호 사항과 불호 사항을 조사해 물건이나 활동을 제안해주는 점은 같다. 추천 사항이 우리의 영역을 침해하지 않는 방식으로 제시되고 우리가 자율적으로 조사하고 참여할 수 있는 한, 이로울 수 있다. 인터넷 웹 사이트에서 책 하나를 찾는다고 생각해보자. 발췌 부분을 읽어보고, 목차, 색인, 리뷰를 보면 책 선택에 도움이 된다.

어떤 사이트는 추천 항목에 대한 이유까지 설명해주면서 이

용자가 선호 사항 설정을 조정할 수 있게 한다. 연구소에서 본 추천 시스템은 당신이 무엇인가를 읽거나 글을 쓸 때 비슷한 항목을 찾아 읽을 만한 논문을 제안해주기도 한다. 이러한 시스템은 여러 가지 이유로 효과적이다. 첫째, 제안 사항이 관련성이 높고 유용한 경우가 많기 때문에 가치가 있다. 둘째, 옆으로 비켜나 있어 사용자에게 방해가 되지 않고, 원래 하던 일을 간섭하지 않으면서 필요할 때 언제든지 사용할 수 있다.

사용자를 방해하고 프라이버시를 침해하는 경우도 있기에 모든 추천 시스템이 효과적인 것은 아니다. 그러나 잘 사용될 때는 스마트 시스템이 기계와의 상호작용에 즐거움과 가치를 더한다.

경고 사항

내가 말을 탈 때는 말이나 나나 전혀 즐거운 경험이 될 수 없다. 말과 기수 간의 매끄럽고 우아한 상호작용을 위해서는 상당한 기술이 필요한데, 나는 그러한 기술을 갖추고 있지 못하다. 나는 뭘 하는지도 모른 채 말을 타고, 나와 말 모두 이러한 사실을 알고 있다.

마찬가지로 실력이 있지도 않고 자신감도 없는 운전자들이 자동차와 고군분투하는 모습을 보면 나는 같이 탄 승객으로서 안전함을 느끼지 못한다. 공생은 협력적이고 호혜적인 관계로,

매우 멋진 개념이다. 그러나 어떤 경우에는 내가 앞서 제시한 세 가지 예시처럼 엄청난 노력과 훈련, 기술을 필요로 한다. 네 번째 예시 같은 경우에는 높은 수준의 기술이나 훈련이 필요하지는 않지만 이러한 시스템을 만드는 디자이너는 적절한 사회적 상호작용 방식을 만들 수 있도록 주의를 기울여야만 한다.

내가 이 책의 1장 초안 원고를 개인 웹 사이트에 올리자 자동차와 비행기의 제어를 말과 기수에 비유하던 연구자들이 내게 편지를 보내왔다. 연구자들은 영어로 말을 의미하는 'horse'의 H를 가져와 이를 'H 비유'라 불렀다. 미국 버지니아 랭글리에 있는 항공우주국 연구시설의 과학자들은 독일 브라운슈바이크 항공우주센터의 과학자들과 협업하여 이러한 시스템을 어떻게 구축할 수 있는지에 대해 이해하고자 했다.

나는 이들의 연구(매우 놀라운 작업이다. 3장에서 자세히 다루도록 하겠다)를 더 자세히 알아보기 위해 브라운슈바이크에 방문했다. 기수는 자신이 가진 통제권을 말에게 위임하는 것 같았다. '고삐를 느슨히' 잡으면 말에게 통제권이 생기지만 '고삐를 단단히' 잡으면 기수에게 더 많은 통제권이 생긴다. 숙련된 기수는 지속적으로 말과 협상을 벌이며 상황에 따라 자신이 가져가는 통제권을 조절한다. 미국과 독일의 과학자들은 이와 같은 관계를 사람과 기계 간 상호작용에 적용하고자 한다. 자동차뿐 아니라 집과 가전에도.

반세기 전에 리클라이더가 말하고자 했던 공생은 사람과 기

계가 매끄럽고 생산적인 방식으로 융합되어 둘이 협업했을 때 혼자서 가능한 것을 뛰어넘는 결과를 만들어내는 것을 의미한다. 우리는 이러한 상호작용을 달성할 수 있는 최적의 방법, 대부분의 경우 훈련과 기술이 필요하지 않을 정도로 자연스러운 상호작용을 만드는 방법을 알아내야 한다.

겁먹은 말과 겁먹은 기계

자동차와 운전자가 숙련된 기수와 말이 상호작용하는 수준으로 교류한다는 것은 어떤 의미일까? 앞 자동차와 너무 가까워지거나 위험한 수준으로 속력을 낼 때 자동차가 멈칫거리거나 겁을 먹는다면? 자동차가 적절한 명령에는 매끄럽고 우아하게 반응하지만 그렇지 못한 명령에는 꾸물거리고 주저한다면? 운전자의 안전 상태에 따라 물리적인 반응을 보이는 자동차를 만들어내는 것이 가능할까?

집은 어떨까? 집이 변덕을 부린다는 것은 어떤 의미일까? 나는 다른 일을 시키고 싶은데 청소기와 가스레인지가 말을 듣지 않고 다른 일을 하는 모습을 상상해보라.

오늘날 기업들은 우리의 집을 자동화된 동물로 바꾸려는 경향이 있다. 우리가 가장 관심을 두는 것이 무엇인지 찾으려 하고, 필요로 하는 것을 제공하며, 심지어는 그것을 원한다는 생각이 들기도 전에 알려준다. 많은 기업이 이처럼 '스마트 홈'을

만들고 연결하고 통제하기에 급급하다. 스마트 홈이란 당신의 기분을 감지해 조명을 조절해주고, 어떤 음악을 틀지 선택해주고, 당신이 집에서 돌아다닐 때 TV 화면을 이곳저곳으로 이동시켜주는 집을 말한다. 이 모든 '스마트,' '지능형' 기기들은 우리가 이를 스마트함과 어떻게 연관시킬 것인지에 대한 질문을 던지게 한다. 말을 타는 법을 배우고 싶다면 연습을 하거나 수업을 들으면 된다. 그렇다면 우리 집을 사용하는 법을 연습하고 가전기기와 잘 지낼 수 있는 법에 대한 수업이라도 들어야 하는 걸까?

사람과 기계가 자연스러운 상호작용을 만들어낼 수 있다면 어떨까? 숙련된 기수가 말과 상호작용하는 방법에서 교훈을 얻을 수 있을까? 그럴지도 모른다. 말과 기수의 행동 및 상태와 자동차와 운전자의 행동 및 상태 간의 적절한 행동양식을 정해야 한다. 자동차가 긴장했다는 상태를 어떻게 보여줄 수 있을까? 말이 어떤 자세를 취하거나 겁을 먹는 것을 자동차는 어떻게 표현할 수 있을까? 말이 뒷걸음질하거나 목에 힘을 주면서 감정 상태를 전달하는 것을 자동차는 어떻게 전달할 수 있을까? 자동차가 갑자기 뒷걸음질하거나 뒷부분을 낮추고 앞부분을 세우면서 차체를 좌우로 흔든다면 어떨까?

연구소에서는 말이 기수에게 전달받는 자연스러운 신호를 탐구하고 있다. 자동차회사 연구원들은 감정과 주의집중을 측정하기 위한 실험을 진행하고 있다. 시중에 판매된 자동차 모

델 중에 운전대 부근에 감시 카메라를 설치해 운전자가 집중하고 있는지 판단하는 기능이 있는 차량이 적어도 한 대는 존재한다. 추돌 사고가 예측되는데 운전자가 다른 곳을 보고 있다고 자동차가 판단하면 브레이크를 작동시킨다.

마찬가지로 과학자들은 거주자를 모니터링하는 스마트 홈 개발에 집중하고 있다. 거주자의 기분과 감정을 측정해 실내 온도, 조명, 배경 음악을 조정하는 스마트 홈을 개발하고자 한다. 나는 이러한 실험들을 직접 살펴보고 결과도 관찰했다. 한 연구시설에서는 사람들에게 스트레스를 주는 비디오 게임을 하게 한 뒤 편안한 의자와 아름다운 가구, 긴장을 풀어주기 위해 설계된 조명이 설치된 실험실에서 휴식을 취하게 했다.

이 연구의 목적은 사람의 감정 상태에 적합한 실내 환경을 알아내는 것이었다. 집이 거주자의 스트레스를 감지했을 때 자동으로 그들의 긴장을 풀어줄 수 있을까? 거주자에게 활력이 필요해 보인다고 판단했을 때 밝은 조명, 활기찬 음악, 따뜻한 색으로 생기 있고 긍정적인 분위기를 만들어줄 수 있을까?

기계의 사고와 물리적 행동, 그리고 감정

찰스 스트로스Charles Stross의 SF소설 《아첼레란도》의 남자 주인

공이자 화자인 맨프레드 맥스Manfred Macx는 새로 산 짐 가방에게 이렇게 말한다.

"따라와."

그러자 짐 가방은 맨프레드의 뒤를 따라간다.

우리는 로봇과 엄청난 지능을 가진 기계들이 나오는 소설, 영화, TV 프로그램을 보며 자랐다. 기계들은 어설프기도 하고(〈스타워즈〉의 C-3PO를 생각해보자), 모든 것을 알고 있기도 하며(〈2001〉의 할을 생각해보자), 사람과 구별이 되지 않을 때(〈블레이드 러너〉의 주인공 릭 데커드를 생각해보자)도 있었다.

하지만 현실은 꽤 다르다. 21세기 로봇은 사람과 의미 있는 의사소통을 할 수 없다. 겨우 걸을 수 있으며, 세상에 실존하는 물체들을 조종할 수 있는 능력은 하찮을 만큼 부족하다. 따라서 대부분의 지능형 기기, 특히 집에서 사용하는 기기들은 비용은 저렴하고 신뢰성과 사용 용이성은 높아야 하기 때문에 커피 만들기, 빨래와 설거지, 조명 조절, 난방, 냉방, 청소, 걸레질, 잔디 깎기와 같은 일상적인 작업에 집중한다.

작업이 구체적으로 잘 설명되어 있고 환경을 통제할 수 있다면 지능형 기기도 추론에 근거하고 정보에 입각한 작업을 수행할 수 있다. 온도와 습도, 액체, 빨랫감, 음식의 양을 감지할 수 있기 때문에 빨랫감이 언제 마르는지, 음식이 언제 조리되는지를 판단할 수 있다. 최신 세탁기 모델은 어떤 재질의 옷을 세탁하는지, 세탁물 양은 얼마나 되는지, 옷이 얼마나 더러운지

를 알아내 그에 맞게 세탁한다.

진공청소기와 대걸레는 공간이 비교적 매끄럽고 장애물이 없는 상황에서만 일한다. 《아첼레란도》에 나오는 짐 가방은 우리가 장만할 수 있는 기계들의 능력을 넘어서는 수준이다. 하지만 딱 이 정도가 기계의 능력이 되어야 할지도 모른다. 기계가 사람과 실제로 상호작용할 필요는 없으니까. 의사소통이나 안전 관련 문제없이 그냥 따라오기만 하면 된다. 만약 어떤 사람이 자유자재로 움직이는 짐 가방을 훔치려고 한다면? 도난 시도가 있을 때마다 짐 가방이 시끄럽게 소리를 지르도록 프로그래밍할 수도 있다. 스트로스는 이 짐 가방이 주인의 '디지털 및 표현형 지문'을 알고 있다고 말한다. 도둑이 가방을 훔칠 수는 있어도 열 수는 없다는 것이다.

그런데 이 짐 가방이 사람이 많은 거리도 잘 헤쳐 나갈 수 있을까? 사람에게는 장애물이 있으면 밟고, 둘러 가고, 계단을 오르내리기에 적합한 발이 있다. 하지만 짐 가방은 장애가 있는 물체처럼 행동할 것이다. 거리의 교차로에서 연석이 끊기는 구간을 찾아야 하고, 건물 안에서 돌아다니기 위해 경사로와 승강기를 찾아다녀야 할 것이다. 휠체어를 타는 사람들을 방해하는 경우도 많을 것이다. 바퀴 달린 짐 가방은 더욱더 곤란한 상황에 빠질 가능성이 크다. 연석과 계단을 지나 도시의 도로를 헤쳐 나가는 짐 가방은 자동차, 자전거, 사람과의 충돌을 피하느라 시각 처리 시스템에 마비가 오고, 길을 찾는 능력이 훼

손될 것이다.

　사람과 기계가 각각 쉽고 어렵게 생각하는 것에 대한 흥미로운 괴리점이 있다. 사람이 이룰 수 있는 최고점에 위치하고 있다고 여겨졌던 사고는 기계가 가장 많은 발전을 보인 분야다. 특히 로직과 세부 사항에 대한 집중이 필요한 사고가 그렇다. 반면 서기, 걷기, 뛰기, 장애물 피하기와 같은 물리적 행동은 사람에게는 비교적 쉽지만 기계가 하기는 불가능하거나 어렵다. 덧붙여 감정은 사람과 동물의 행동에 있어 핵심적인 역할을 하며 무엇이 좋고 나쁜지, 안전하고 위험한지 판단할 수 있도록 해준다. 또한 사람들 간에 감정, 신념, 반응, 의도를 전달할 수 있는 강력한 의사소통 체계를 제공해주기도 한다. 하지만 기계의 감정은 단순하다.

　많은 과학자가 이러한 한계점이 존재함에도 사람과 효과적으로 의사소통하는 지능형 기계에 대한 원대한 꿈을 이루기 위해 노력하고 있다. 그들은 낙관주의적인 특징이 있다. 자신이 하는 일이 세상에서 가장 중요하고, 엄청난 혁신을 눈앞에 두고 있다고 믿는다. 그래서 다음과 같은 뉴스 기사가 난무한다.

　연구자들은 육아부터 노인을 위한 차량 주행까지 로봇이 사람을 위해 많은 작업을 수행할 날이 머지않았다고 말한다. 미국의 주요 로봇 전문가들은 토요일마다 미국과학진흥회 연례회의에 참석해 최신 연구를 발표하고 로봇과 함께하는 미래의 삶에 대해 이야기한다.

당신의 미래는 어떨까? 자녀들에게 스페인어나 불어를 알려주는 테디 베어 로봇, 낮잠을 자고 밥을 먹고 파워포인트 발표를 준비하는 동안 회사까지 태워다주는 자율주행 자동차, 당신이 포옹하는 것을 좋아하는지, 노는 것을 좋아하는지, 혼자 있는 것을 좋아하는지 학습하는 애완 공룡 로봇, 자세에 맞게 화면을 이동해주거나 기분에 맞는 작업을 제안해주는 컴퓨터, 현관에서 손님을 맞아주고 음악, 농담, 핑거 푸드로 손님들을 즐겁게 해주는 파티 로봇이 있는 미래가 그려지는가?

'스마트 환경'의 발전 상황에 대해 논의하기 위한 컨퍼런스가 세계 각국에서 꾸준히 개최되고 있다. 다음은 내가 받은 초청장 중 하나다.

감정이 있는 스마트 환경에 대한 심포지엄. 영국 뉴케슬어폰타인
앰비언트 인텔리전스는 해당 환경에 속한 사람들이 요청하거나 필요한 것으로 간주되는 서비스를 제공하기 위하여 사람의 존재와 활동에 대해 주의를 기울인다. 각 상황에 맞게 반응하는 '스마트' 환경을 조성하는 것을 목표로 하는, 새롭게 부상하고 있는 인기 있는 연구 분야다.

앰비언트 인텔리전스는 우리의 일상에 점점 더 많은 영향을 미치고 있다. 이미 컴퓨터가 TV, 주방기기, 중앙난방과 같은 다양한 일상의 물건들에 장착되어 있고, 곧 서로 간 네트워크가 형성될 것이다. 바이오센서 기능은 사용자의 전반적인 생활 환

경과 실질적인 웰빙을 증진시키기 위해 기기들이 사용자의 존재와 상태를 감지하고 그들의 필요와 목표를 파악할 수 있게 할 것이다.

당신은 최고의 선택지가 무엇인지 파악하게 허용할 정도로 집을 신뢰하는가? 당신의 주방이 화장실의 체중계에게 말을 걸거나 변기가 자동으로 소변 검사를 해 평소 다니는 병원에 결과를 공유하기를 원하는가? 그건 그렇고, 주방이 당신이 무엇을 먹는지 어떻게 알 수 있다는 말인가? 냉장고에서 꺼낸 버터, 달걀, 크림이 다른 가족이 먹을 것도 아니고, 손님을 위한 것도 아니고, 학교 과제를 위한 것도 아닌 당신이 먹기 위한 것임을 어떻게 알 수 있다는 말인가?

식습관 모니터링은 최근 들어서도 완전히 실현되지 못하고 있는 기술이지만 이제 우리는 거의 모든 것에 눈에 띄지 않는 작은 태그를 붙일 수 있다. 옷, 제품, 음식, 물건, 심지어는 사람과 반려동물에게도 붙여 추적할 수 있다. 이를 'RFID(무선 주파수 식별) 태그'라 한다. 이러한 기기들은 똑똑하게도 업무와 식별번호, 공유하고자 하는 사람과 물건에 대한 모든 이야깃거리를 물어보는 신호에서 전력을 가져오기 때문에 배터리가 필요하지 않다. 집 안의 모든 음식에 태그를 붙인다면 집은 당신이 무엇을 먹는지 알 수 있다. RFID 태그에 TV 카메라, 마이크, 다른 센서까지 더해진다면 "브로콜리를 드세요", "버터는 그만

드세요", "운동하세요"와 같은 이야기를 듣게 될 것이다. 주방이 잔소리꾼이 되는 것이다. 하지만 이것은 시작에 불과하다.

MIT 미디어랩의 연구원들은 이런 질문을 던졌다.

"가전제품이 당신이 무엇을 필요로 하는지 파악할 수 있게 된다면 어떨까?"

연구원들은 주방을 만든 뒤 모든 곳에 센서와 TV 카메라를 부착하고 바닥에 압력 게이지를 설치해 사람들이 어디에 서 있는지 알 수 있게 했다. 연구원들은 이렇게 말했다.

"이 시스템은 어떤 사람이 냉장고를 사용한 뒤 전자레인지 앞에 서면 높은 확률로 음식을 다시 데우는 것이라 추론한다."

연구원들은 이 시스템을 '키친센스kitchenSense'라 부른다. 다음은 키친센스에 대한 설명이다.

키친센스는 커먼센스CommonSense 추론을 활용해 컨트롤 인터페이스를 단순화하고 상호작용을 증대해주는 멀티센서 네트워크 기반 주방 연구 플랫폼이다. 시스템의 센서 네트워크가 사용자의 의도를 해석해 안전하고 효율적이며 미적으로도 보기 좋은 활동에 대한 페일 소프트fail soft 기능을 지원한다. 일상에서 발생하는 일들에 대한 지식과 내장된 센서 데이터를 함께 분석해 중앙에서 컨트롤되는 오픈마인드 시스템은 다양한 가전제품 간 커뮤니케이션을 가능하게 한다.

'어떤 사람이 냉장고를 사용한 뒤 전자레인지 앞에 서면 높

은 확률로 음식을 다시 데우는 것이다.' 이는 추측을 허세를 조금 부린 과학 용어로 표현한 말이다. 물론 수준 있는 추측은 맞지만, 그래도 추측이다. 이 말에 요점이 있다. 시스템, 즉 주방의 컴퓨터들은 아무것도 모른다. 디자이너의 관찰 사항과 예감에 따른, 통계적으로 가능성 있는 단순한 추측을 하는 것이다. 이와 같은 컴퓨터 시스템은 사용자가 정말로 어떤 생각을 하는지 알 수 없다.

통계로 얻어지는 규칙적인 패턴도 유용한 경우가 있다. 이 예시에서는 주방이 스스로는 아무 행동도 취하지 않는다. 그 대신 조리대에 여러 가지 가능한 행동을 투사해 혹시라도 그중 하나가 사용자가 계획하는 일이라면 사용자는 그 일을 진행하겠다고 터치만 하면 된다. 만약 시스템이 당신이 생각하고 있는 것을 예상하지 못한다면 그냥 무시하면 된다. 조리대, 벽, 바닥에 끊임없이 제안 사항들을 비추는 집이 무시가 된다면!

이 시스템은 커먼센스(영어 단어 'common sense'와 헷갈릴 수 있으나 의도적으로 붙인 이름이다)를 사용한다. 커먼센스가 실제 단어가 아니듯, 이 주방도 사실 아무 상식을 갖추고 있지 않다. 디자이너들이 프로그래밍해주는 정도의 상식만 가지고 있는 것이다. 실제로 무슨 상황이 벌어지고 있는지 잘 모르는 것을 보아, 이는 충분치 않은 상식이다.

그런데 만약 집이 생각하기에 나쁜 일, 혹은 잘못된 일을 당신이 하려고 한다면 어떻게 될까? 집은 이렇게 말할 것이다.

"안 됩니다. 적절한 요리법이 아닙니다. 그렇게 하면 제가 결과를 책임질 수 없습니다. 여기 이 요리책을 보세요."

이 시나리오는 위대한 미래학자 필립 킨드레드 딕Philip Kindred Dick의 동명 단편소설을 영화화한 스티븐 스필버그Steven Spielberg의 〈마이너리티 리포트〉를 상기시킨다. 남자 주인공 존 앤더튼John Anderton은 수사국에서 도망쳐 사람이 많은 쇼핑몰을 지나간다. 그를 알아본 광고판들이 이름을 부르고 어울릴 만한 상품들을 추천하며 특별 할인 가격을 제시한다. 자동차 광고는 이렇게 말한다.

"앤더튼 씨, 이건 그냥 자동차가 아닙니다. 지친 영혼을 달래고 보듬기 위해 설계된 하나의 환경입니다."

여행사도 그를 유혹하는 말을 한다.

"앤더튼 씨, 스트레스를 받고 있나요? 휴가가 필요한가요? 아루바로 오세요!"

광고판 아저씨, 아줌마들! 그는 지금 잡히지 않기 위해 도망치고 있다고! 어딘가에 들러 쇼핑을 할 상황이 아니라고!

〈마이너리티 리포트〉는 허구이지만 영화에서 묘사된 기술은 영리하고 상상력이 풍부한 전문가들이 고안한 것이다. 앞서 언급한 살아 있는 광고판은 이제 거의 현실이 되었다. 여러 도시의 광고판들은 BMW의 미니쿠퍼Mini Cooper 차주를 RFID 태그를 통해 인식한다. 미니쿠퍼 광고는 유해성이 없으며 각 운전자가 표시되는 문구를 자발적으로 선정했다. 이런 광고판들

이 나타나기 시작했는데 과연 어디까지 갈까?

오늘날 광고판은 광고를 보는 사람들에게 RFID 태그를 가지고 다닐 것을 요구한다. 하지만 이는 일시적인 방책이다. 이미 연구자들은 TV 카메라를 사용해 사람들과 자동차를 인식하고 이들의 걸음걸이와 얼굴의 특징, 또는 자동차 모델, 연도, 색상, 번호판을 통해 식별해내는 작업에 열중하고 있다.

바로 이 방법을 통해 런던시는 시내에 진입하는 차량들을 추적하고, 안보 기관은 의심되는 테러리스트를 추적하며, 광고 회사는 잠재 고객을 추적한다. 쇼핑몰의 광고판이 단골 고객들에게 특별 할인을 제공하게 될까? 레스토랑의 메뉴판이 당신이 가장 좋아하는 메뉴를 제공해줄까? SF 소설에나 나왔던 일들이 영화에 등장하더니 이제는 도심 거리에서 볼 수 있다. 가까운 상점에서 이런 기술들을 찾아보자. 사실 당신이 찾을 필요는 없을 것이다. 시스템이 알아서 당신을 찾을 테니.

지금 필요한 건 자동화가 아닌, 증강

나는 다음과 같은 상황을 상상해보았다. 밤이 깊었는데도 잠이 오지 않아 아내가 깨지 않도록 조심히 침대에서 나온다. 괜히 침대에서 뒤척이지 말고 일이라도 해두자는 생각에서다. 그런

데 집이 내 동작을 감지하고 쾌활한 목소리로 "좋은 아침입니다" 하고 외친 뒤 조명을 켜고 라디오 뉴스를 재생한다. 그 소리에 결국 아내가 깬다. 아내는 짜증 섞인 목소리로 "왜 이렇게 일찍 깨우는 거야?" 하고 웅얼거린다.

이런 상황에서 어떤 경우에는 너무나도 적합한 행동이 또 다른 경우에는 그렇지 않다는 사실을 집에게 어떻게 설명할 수 있을까? 시간대에 맞춰 프로그래밍을 해야 할까? 안 된다. 아내와 나는 아침 일찍 일어나야 할 때도 있다. 아침에 비행기를 타야 하는 경우도 있고, 다른 나라 동료들과 전화 회의를 해야 하는 경우도 있다. 집이 알맞은 방식으로 대응하는 방법을 파악하기 위해서는 이와 같은 행동들의 맥락과 이유를 이해해야 한다. 내가 일부러 일찍 일어난 것인지, 아내는 잠을 더 자고 싶은 것인지, 정말로 내가 라디오와 커피머신을 작동시키고 싶은 것인지 등을 말이다.

집이 내가 침대 밖으로 나온 이유를 이해하려면 나의 의도를 파악해야 한다. 하지만 이는 현재, 그리고 가까운 미래에도 가능한 수준이 아니다. 지금으로서는 반드시 사람이 자동 지능형 기기를 통제해야 한다. 최악의 경우, 이는 갈등을 낳을 수 있다. 최상의 경우, 사람과 기계가 공생 관계를 만들어 잘 기능할 수 있다. 여기서 기계를 스마트하게 만드는 것은 바로 사람이다.

기술 전문가들은 우리에게 모든 기술이 처음에는 약하고 힘

이 부족하지만 결국 그 부족함을 극복하고 안전하고 신뢰할 수 있는 기술로 거듭날 것이라는 확신을 주고자 한다. 어떤 면에서는 그들의 말이 맞다. 예전에는 증기기관과 증기선이 폭발하곤 했지만 오늘날에는 그런 일이 거의 일어나지 않는다. 항공기 역시 마찬가지다. 예전에는 사고가 잦았지만 지금은 그렇지 않다.

자동주행 속도 유지 기능이 적절하지 않은 도로에서 속도를 냈던 짐의 이야기를 기억하는가? 미래에는 속도 제어와 내비게이션 시스템이 결합되거나 도로 자체에서 허용되는 속도 정보를 자동차에 전달할 것이다. 즉, 더 이상 속도 제한을 초과하는 것이 불가능해지는 것이다. 더 발전되는 경우에는 자동차 자체가 도로, 도로의 곡률, 미끄러운 정도, 다른 차량, 또는 사람을 감지해 그에 따라 안전 속도를 결정할 수 있게 되는 디자인을 통해 이와 같은 상황을 방지할 것이라 확신한다.

나는 기술 전문가다. 과학과 기술을 활용해 보다 충만하고 보람 있는 삶을 구현할 수 있다고 믿는다. 그러나 현재 우리가 걷고 있는 길은 그렇지 못하다. 오늘날 우리가 마주하는 새로운 종류의 지능형 자율 기계들은 여러 상황에서 실제로 우리의 주도권을 장악해버릴 수 있다. 많은 경우 이들은 우리의 삶을 보다 효과적이고, 재미있고, 안전하게 만들어줄 것이다. 그러나 반대로 우리를 답답하게 하고, 방해하고, 더 위험하게 만들 수도 있다. 처음으로 우리와 사회적 상호작용을 시도하는 기계들

과 마주하게 된 것이다.

우리가 기술과 직면하는 문제들은 근본적인 문제들이다. 과거 방법으로는 극복할 수 없다. 보다 차분하고 신뢰할 수 있으며 인간적인 접근 방식이 필요하다. 자동화가 아닌, 증강이 필요하다.

인간과 기계의 심리

다음 세 가지는 현재 가능한 상황이다.

- "위로! 위로!" 항공기가 너무 낮게 비행하고 있다고 판단하면 안전을 위해 조종사에게 외친다.
- "삐! 삐!" 자동차가 안전벨트를 조이고 등받이를 꼿꼿이 세우고 브레이크를 걸 준비를 하면서 운전자의 주의를 끌기 위해 신호를 보낸다. 비디오카메라로 운전자를 지켜보다가 운전자가 도로에 집중하지 않으면 브레이크를 건다.
- "빙~ 빙~" 식기세척기는 새벽 3시라 해도 설거지가 완료되면 신호음을 낸다. 이런 신호음은 당신을 깨우는 것 외에는 아무 쓸모가 없다.

다음 세 가지는 미래에 가능할 수도 있는 상황이다.

- 달걀을 꺼내려 하는데 냉장고가 이렇게 말한다. "체중이 줄고 콜레스테롤 수치가 낮아질 때까지는 달걀을 드시면 안 됩니다. 체중계에게 2킬로그램 이상은 빼야 한다고 전달받았습니다. 병원에서도 콜레스테롤과 관련한 문자를 계속 보내고 있고요. 모두 본인 건강을 위한 것입니다."
- 퇴근 후 몸을 실으려 하는데 자동차가 이렇게 말한다. "스마트폰에서 약속 다이어리를 확인했습니다. 시간 여유가 있으니 고속도로가 아닌 경치가 아름다운 커브 길로 프로그래밍해놓았습니다. 즐거운 드라이브가 되실 겁니다. 그리고 드라이브를 하면서 들을 음악도 골라놓았습니다."
- 외출을 준비하는데 집이 이렇게 말한다. "왜 그렇게 서두르죠? 내가 쓰레기도 내놓았는데 고맙다는 말은 안 하나요? 그리고 내가 사진으로 보여줬던 멋진 신형 컨트롤러 이야기 좀 하죠? 그게 있으면 내가 훨씬 효율적으로 일할 수 있어요. 아시겠지만 존의 집은 이미 하나 가지고 있어요."

고집이 센 기계도 있고 신경질적인 기계도 있다. 여린 기계

도 있고 단호한 기계도 있다. 우리는 보통 사람의 특징을 기계에 적용하고 이러한 수식어들을 비유적으로 사용하는데, 정말로 그 기계의 특징을 적절히 설명해주는 경우가 많다. 그러나 새로운 부류의 스마트 기계들은 자율적이거나 반자율적이다. 스스로 평가를 내리고 의사결정을 한다. 더 이상 자신의 행동에 대해 사람들에게 승인을 받을 필요가 없다. 따라서 이러한 수식어들이 더 이상 비유가 아닌, 실제 특징이 되어버렸다.

앞서 소개한 처음 세 가지 상황은 이미 현실이 되었다. 항공기 경고 시스템은 실제로 이렇게 외친다.

"위로! 위로!"

비디오카메라로 운전자를 모니터링하는 시스템을 발표한 자동차회사도 등장했다. 전방 레이더 시스템이 잠재적인 충돌을 감지한 상황에서 운전자가 도로를 주시하는 것 같지 않으면 자동차는 버저와 진동으로 신호를 보낸다. 그래도 운전자가 반응하지 않으면 시스템은 자동으로 브레이크를 걸고 충돌에 대비한다.

자동화 시스템 디자인에 대해서는 많은 정보가 있다. 하지만 사람과 이러한 시스템 간의 상호작용에 대해서는 알려진 정보가 많지 않다. 물론 이 두 가지는 지난 수십 년간 심층적인 연구 대상이었다. 그러나 이와 같은 연구에서는 주로 기계를 사용하는 산업 및 군사 환경을 다루었다. 훈련을 받지도 않고 가끔씩 특정 기계만 사용하는 일반인이라면 어떨까? 우리는

이런 상황에 대해 아무것도 모른다. 이것이 우려되는 점이다. 훈련을 받지 않은 우리와 같은 일반인들이 가전제품, 엔터테인먼트 시스템, 자동차를 사용하는 상황 말이다.

일반인들은 신세대 지능형 기기 사용법을 어떻게 배울까? 이것저것 조금씩, 시행착오를 겪으며, 끊임없이 답답함을 느끼며 배우게 될 것이다. 디자이너들은 이러한 기기들이 너무나도 똑똑하고 완벽하게 작동하기 때문에 아무런 교육이 필요하지 않다고 생각하는 듯하다. 그저 무엇을 하라고 말한 다음 손을 뗀다. 물론 기기를 구매하면 커다랗고 무거운 지침서가 딸려온다. 그런데 이런 지침서는 제대로 설명되어 있지 않을 뿐만 아니라 이해하기도 어렵다. 대부분은 기기 작동 방법을 제대로 설명하려고도 하지 않는다. 그 대신 기기의 메커니즘에 '스마트 홈센서'와 같은 아무 의미 없는, 마법 같은 신비한 이름을 붙인다. 이름이라도 지어놓으면 설명이 된다는 듯이.

과학계에서는 이와 같은 접근법을 '자동화마법automagical'이라 부른다. 이는 '자동화automatic'와 '마법magical'의 합성어다. 제조업체에서는 우리가 이 기계의 마법을 믿고 신뢰하기를 원한다. 기계가 잘 작동할 때도 왜 잘되는지 아예 모르면 어딘가 불편한 느낌이 든다. 진짜 문제는 무엇인가 잘못되었을 때인데, 어떻게 대응해야 할지 전혀 알 수 없기 때문이다.

우리는 어중간한 세계가 가져오는 공포 속에 살고 있다. 하지만 한편으로는 언제나 완벽하게 작동하는 자율적인 지능형

로봇이 가득한 SF나 영화에 나오는 세상과는 아직 멀다고 할 수 있다. 또 다른 한편으로는 사람이 장비를 작동하고 작업을 완료하는 자동화가 아닌 수동 컨트롤 세상에서 점점 더 멀어지고 있다.

기업들은 이렇게 말한다.

"우리는 당신의 삶을 보다 편리하고 안전하고 즐겁게 해드리려는 것뿐입니다. 전부 좋은 것들이죠."

그렇다. 만약 자동화 지능형 기기들이 완벽하게 작동한다면 우리는 행복할 것이다. 정말로 그들을 전적으로 신뢰할 수 있다면 작동 원리를 알 필요도 없을 것이다. 그럼 자동화 마법도 괜찮은 개념이 되지 않을까? 우리가 수동 기기들의 작업을 이해하고 통제권을 가진다면 행복을 느낄 수 있을 것이다. 그러나 이해하지도 못하고, 예상대로 작동하지도 않고, 원하는 작업을 수행하지 않는 자동화 기기들이 있는 어중간한 세상에 갇혀버린다면? 삶은 편리해지지도 않을 뿐만 아니라 즐거울 수도 없다.

인간과 기술의 진화

지능형 기계의 역사는 시계태엽과 체스 기계처럼 기계 자동화

를 발전시키기 위한 초창기 시도에서부터 시작된다. 초창기의 가장 성공적인 체스 자동화 기계는 볼프강 폰 켐펠렌Wolfgang von Kempelen의 터크Turk로, 1769년 유럽의 왕족들에게 대대적인 광고 및 홍보를 하며 출시되었다. 하지만 사실 이 기계는 거짓이었다. 체스 전문 선수가 기계 안에 교묘히 숨어 있었던 것이다. 이러한 사기가 잘 통했다는 것은 사람들이 기계도 지능을 가질 수 있다고 믿고 싶어 한다는 사실을 보여준다.

스마트 기계 개발이 실질적으로 성장하기 시작한 것은 통제 이론, 서보기구(자동 제어 시스템의 일종―옮긴이)와 피드백, 사이버네틱스cybernetics(생물 및 기계를 포함하는 계에서 제어와 통신 문제를 종합적으로 연구하는 학문―옮긴이), 정보 및 자동 장치 이론이 발전했던 1900년대 중반부터였다. 2년마다 능력이 배가되는 전자회로와 컴퓨터의 급속한 발전과 함께 발생한 현상이다. 이러한 발전이 40년 이상 지속되어 오늘날의 전자회로는 당시 최초의 '거대한 두뇌giant brain'보다 100만 배 강력한 능력을 보유하고 있다. 20년 후에는 어떤 일이 일어날지 생각해보라. 기계들의 능력이 현재보다 1,000배, 40년 후에는 100만 배 강력해질 것이다.

인공지능AI을 개발하려는 최초의 시도 또한 1900년대 중반에 시작되었다. AI 연구자들은 지능형 기기의 개발을 수학적 논리와 의사결정이 있는 차갑고 딱딱한 세계에서 정확한 알고리즘 대신 상식에 근거한 추론, 퍼지 논리, 확률, 정성적 추론,

휴리스틱(경험 기반 규칙)을 사용하는 부드럽고 불분명한 사람 중심 추론 세계로 옮겨갔다. 그 결과, 오늘날의 AI 시스템은 물체를 보고 인식하고, 일부 발화되는 언어와 글을 이해하고, 말을 하고, 돌아다니고, 복잡한 추론을 할 수 있게 되었다.

일상생활 활동에 있어 오늘날 가장 성공적인 AI 활용 사례는 컴퓨터 게임일지도 모른다. 사람과 겨루는 지능 있는 캐릭터가 많이 개발되었는데, 종종 그들을 만들어낸 게임 플레이어를 좌절시키기도 한다. AI는 은행 및 신용카드 사기, 기타 의심스러운 활동을 성공적으로 잡아내는 데도 사용된다. 자동차에서는 제동, 안정성 제어, 차선 유지, 자동 주차 및 기타 기능에 AI가 활용된다. 집에서는 세탁기와 건조기에 단순 AI를 사용하여 옷의 종류와 더러운 정도를 감지해 그에 맞게 조정한다. 전자레인지에 AI가 적용되면 음식이 언제 조리되는지 감지할 수 있다. 디지털카메라와 캠코더의 단순 회로는 초점과 노출을 제어하도록 해주며, 기능이 좋으면 움직이고 있을 때도 추적해 얼굴을 감지하고 상황에 맞게 노출과 초점을 조정한다.

AI 회로의 능력과 신뢰성은 시간이 흐를수록 향상되고 비용은 줄어들 것이므로 최고가 기기뿐 아니라 다양한 기기에 활용될 것이다. 다시 말하지만 컴퓨터의 능력은 20년 후에는 1,000배, 40년 후에는 100만 배 강력해질 것이다.

물론 기계의 하드웨어는 동물과 매우 다르다. 기계는 대부분 여러 직선, 직각, 호로 이루어진 부품들로 만들어진다. 모터

와 디스플레이, 제어 연결 시스템 및 전선이 있다. 생물은 보다 유연한 것들을 좋아한다. 즉, 조직, 인대, 근육으로 이루어진다. 뇌는 대규모 병렬 계산 메커니즘(아마 화학적, 전기적 메커니즘 모두를 사용할 것이다)을 통해 안정적인 상태를 만들며 작동한다. 기계의 뇌, 보다 정확히는 기계정보처리 시스템은 생물학적 뉴런보다 훨씬 빨리 작동하지만, 그만큼 병렬로 작동하는 능력은 훨씬 떨어진다.

사람의 뇌는 강렬하고 신뢰할 수 있으며 창의적이다. 또한 패턴 인식에 놀라울 정도로 능숙하다. 우리 인간은 변화하는 상황에 엄청나게 잘 적응하는 경향이 있다. 여러 사건에서 유사성을 찾고 개념의 비유적 확장을 통해 새로운 지식의 영역을 개발해낸다. 이뿐만이 아니다. 사람의 기억은 정확하지는 않아도 기계는 절대 유사하다고 생각하지 못할 대상들 속에서 관계와 유사성을 찾아낸다. 마지막으로 사람의 상식은 빠르고 강력한 반면, 기계는 상식 자체가 없다.

기술의 진화는 동물의 자연적 진화와는 매우 다르다. 기계 시스템의 진화는 기존 시스템을 분석하고 수정하는 디자이너에게 전적으로 달려 있다. 기계가 수세기에 걸쳐 진화한 것은 우리의 이해도와 기술을 발명하고 발전시키는 능력이 지속적으로 향상되고 인공과학이 발전하고 인간의 필요 사항과 환경 자체가 변화했기 때문이기도 하다.

그러나 인간과 지능형 자율 기계의 진화에는 한 가지 재미

있는 유사점이 있다. 인간과 기계 모두 반드시 실제 세상에서 효과적이면서도 안전하게 기능해야 한다는 것이다. 즉, 세상 자체가 모든 창조물(동물, 인간, 인공기계)에 동일한 요구와 의무를 부여하는 것이다. 동물과 인간의 복잡한 지각, 행동, 감정, 인지 체계는 계속해서 진화해왔다.

기계도 유사한 시스템이 필요하다. 세상을 인지하고, 그에 따라 행동해야 한다. 생각하고 결정하고 문제를 풀고 추론해야 한다. 그리고 사람의 감정 처리와 유사한 무엇인가가 필요하다. 사람이 지닌 것과 동일한 감정이 아닌 기계만의 감정 말이다. 세상의 유해물과 위험에서 살아남고, 기회를 잘 활용하고, 자신의 행동에 어떤 결과가 뒤따를지 예상하고, 일어난 일과 앞으로 일어날 일을 숙고해 수행 능력을 습득하고 개선하기 위한 감정이 필요하다. 이는 모든 자율 스마트 시스템, 동물, 인간, 기계에 동일하게 적용된다.

새로운 유기체의 부상, 기계와 사람의 하이브리드

연구원들은 수년간 뇌의 진화, 생물학, 작동 원리를 극단적으로 단순화하는 것이긴 해도 뇌를 3단계로 나누어 설명하는 것

이 여러모로 유용하다는 사실을 입증해왔다. 3단계 설명은 폴 맥린Paul McLean의 '삼위일체' 뇌라는, 초창기 선구적인 뇌에 대한 묘사에서 발전한 개념이다. 이는 뇌의 하부구조(뇌간)에서 상위구조(피질과 전두 피질)까지를 포함하며, 진화의 역사와 두뇌 처리 능력, 정교함을 따라가고 있다. 나는 저서 《감성 디자인》에서는 디자이너와 엔지니어가 사용할 수 있도록 이러한 분석을 더욱더 단순화했다. 두뇌 처리에 세 가지 단계가 있다고 생각해보자.

- 본능적 단계: 가장 기초적인 처리 단계다. 우리의 생물학적 유산이 결정하는 자동적이고 잠재적 의식에 기반을 둔다.
- 행동적 단계: 습득한 기술을 기반으로 하지만 대부분은 잠재적 의식에 기반을 둔다. 행동적 단계는 우리 행동의 대부분을 촉발하고 제어한다. 중요한 역할 중 하나는 우리 행동의 결과에 대한 예상을 관리하는 것이다.
- 반성적 단계: 두뇌의 의식적이고 자각적인 부분으로, 자아와 자아상을 관장하고 과거와 우리가 바라는 미래 판타지, 또는 두려워하는 미래를 분석한다.

이와 같은 감정적인 상태를 기계에 도입하면 이러한 상태가 우리에게 혜택을 주는 것처럼 기계에도 동일한 혜택이 돌아갈

것이다. 위험 상황과 사고를 피할 수 있는 신속한 반응, 기계 근처에 있을 수 있는 사람들에 대한 안전 기능, 예상 능력을 개선하고 수행 능력을 향상시키기 위한 강력한 학습 신호가 그 예다.

이 중 몇 가지는 이미 현실이 되었다. 승강기는 장애물을 감지하면 문을 닫는 중이더라도 주춤한다. 로봇 청소기는 가파르게 떨어지는 구간을 피한다. 떨어짐에 대한 두려움이 로봇 청소기의 전기회로망에 내장된 것이다. 이는 본능적 반응들이다. 사람에는 두려움에 대한 반응이 내장되어 있고, 기계에는 디자이너가 내장해놓은 것이 있다. 감정의 반성적 단계에서는 우리의 경험에 따라 무언가에 공을 돌리거나 비난을 한다. 기계는 아직 이 정도 처리 능력에는 도달하지 못했지만 언젠가는 도달할 것이며, 그렇게 되면 학습 및 예측 능력이 보다 강력해질 것이다.

일상 사물의 미래는 지식과 지능을 갖춘 제품, 다른 제품 및 환경과 소통할 수 있는 제품들에 달려 있다. 제품의 미래는 이동식 기계의 능력, 환경을 물리적으로 조작하고 주변의 다른 기기와 사람들을 인지하며 소통할 수 있는 기계의 능력에 달려 있다.

지금껏 가장 흥미로운 미래 기술은 '인간과 공생 관계를 구축하는 기계+인간'의 조합이었다. 자동차+운전자의 조합이 말+기수의 조합과 동일한 공생 관계를 만들 수 있을까? 결국 자

동차+운전자 조합은 처리 단계를 나누어 자동차가 본능적 단계를 맡고 운전자가 반성적 단계를 맡는다. 자동차와 운전자가 함께 말+기수의 조합처럼 아날로그 방식으로 행동적 단계를 처리할 것이다.

말이 승마의 본능적 측면을 담당할 수 있을 정도의 지능이 있는 것처럼(위험한 지형을 피하고 지형이 어떤지에 따라 속도를 조절하며 장애물을 피한다) 현대의 자동차도 위험을 감지하고 차량의 안정성, 제동, 속도를 제어할 수 있다. 마찬가지로 말은 힘든 지형을 헤쳐 나가야 하거나 장애물을 뛰어넘어야 하고, 필요할 때는 구보로 달리고, 다른 말들이나 사람과 적정 거리를 유지하며 협동해야 하는 행동적으로 복잡한 승마를 학습한다. 이처럼 현대의 자동차도 행동적으로 속도를 변경하고, 차선을 유지하고, 위험 감지 시 제동을 걸고, 주행의 다른 여러 가지 측면을 제어한다.

말+기수 조합은 말이 본능적 단계를 담당하고 기수가 반성적 단계를 담당한다. 말과 기수가 함께 행동적 단계를 담당하므로 공생 시스템으로 간주할 수 있다. 마찬가지로 자동차+운전자 조합도 자동차가 본능적 단계를 담당하고 운전자가 반성적 단계를 담당하면서 공생 시스템으로 간주할 수 있게 되었다. 또한 자동차와 운전자가 함께 담당하는 행동적 단계가 있다. 이 두 가지 경우에서 말, 또는 지능형 자동차가 반성적 단계에서도 통제권을 행사하려 시도한다는 것에 주목해야 한다.

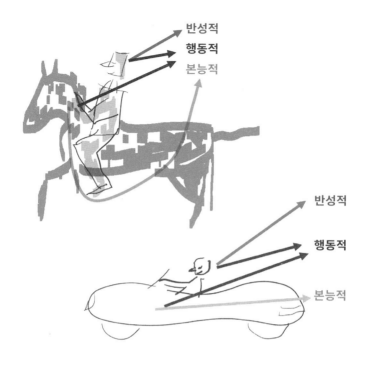

주로 반성적 부분을 담당하는 것은 기수, 또는 운전자이나 항상 그런 것은 아니다. 말은 기수와의 상호작용이 마음에 들지 않으면 기수를 던져버리거나 그냥 무시해버린다. 언젠가 미래에는 자동차가 기름을 넣어야 할 시간을 판단하거나, 운전자가 휴식을 취해야 한다고 판단하거나, 도로와 길 위의 상업 시설들이 보내는 메시지에 현혹되어 어떤 경로로 갈지 스스로 결정해 그곳으로 가거나 도로에서 벗어나는 상황을 상상해볼 수

있을 것이다.

자동차+운전자 조합은 의식적이고 감정적인 스마트 시스템이다. 20세기에 들어선 뒤 자동차가 처음 나왔을 때는 사람 운전자가 본능적, 행동적, 반성적 단계를 모두 담당했다. 그러다 기술이 발전하면서 더 많은 본능적 요소가 추가되어 자동차가 내부 엔진과 연료 조정, 회전을 담당하게 되었다. 지금은 자동차가 미끄럼 방지 브레이크, 안정성 제어, 자동주행 속도 유지 장치, 차선 유지 기능까지 주행의 행동적 측면을 더욱 많이 담당하고 있다. 따라서 오늘날에는 대부분의 자동차가 본능적 측면을, 운전자가 반성적 측면을 담당하고, 자동차와 운전자 모두 행동적 측면을 담당한다.

21세기 자동차는 점점 더 많은 반성적 요소를 가지게 되었다. 자동차+운전자 조합의 의식적이고 반성적인 측면을 자동차 자체가 가져가고 있다. 자동차가 다른 차량과 얼마나 가까이에 있는지 측정하는 적응형 순항 제어 시스템과 운전자가 지시 사항을 얼마나 잘 준수하는지 모니터링하는 내비게이션 시스템, 운전자의 행동을 모니터링하는 모든 시스템에서 반성적 요소들이 분명히 드러난다. 자동차의 반성적 분석 시스템이 문제를 발견하면 사람에게 행동을 변경하라는 신호를 주거나 가능한 경우 자동차가 자체적으로 문제를 수정한다. 필요하다고 판단하면 자동차가 통제권을 완전히 가져갈 것이다.

언젠가는 자동차에 운전자가 필요하지 않는 날이 올 수도

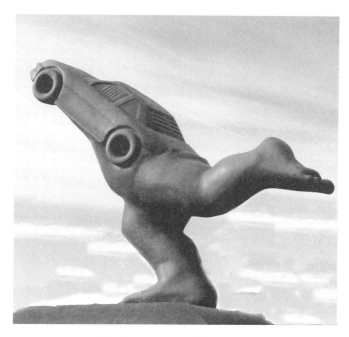

자동차+운전자: 새로운 하이브리드 유기체

출처: 마르타 토마Marta Thoma의 조각상 'Rrrun',
팰로앨토 보든 파크의 아트 컬렉션

있다. 사람들은 승객으로만 탑승해 자동차가 목적지에 데려다 줄 때까지 잡담을 나누고, 독서를 하고, 잠을 잘 수 있을 것이다. 운전을 좋아하는가? 걱정할 것 없다. 승마를 즐기는 사람들을 위한 승마 체험 공간이 있듯, 자동차 운전을 위한 특별 공간이 생길 테니.

그런 날이 오면 자동차+운전자의 조합은 사라질 전망이다

(21세기 중에 도래할 것으로 예상한다). 대신 자동차는 자동차대로, 사람은 사람대로 있지만 다른 점은 자동차가 본능적, 행동적, 반성적 기능을 수행하는 것이다. 적어도 수송 목적으로는 정말로 지능이 있고 자율적인 기계가 탄생하는 것이다. 길 찾기와 주행뿐만 아니라 승객의 편안함과 웰빙을 돌보고 알맞은 온도, 식음료, 엔터테인먼트까지 제공하는 기계가 될 가능성이 크다.

승객들이 자신의 자동차와 의미 있는 대화를 할 수 있게 될까? 과거에는 인간이 사물에 인간의 신념과 감정적 특징을 부여하려고 하면 의인관이라며 많은 비판이 쏟아졌다. 하지만 기계에 인지 및 감정 능력이 생긴다면 의인관은 그렇게 잘못된 생각이 아닐지도 모른다. 사실 매우 적절하고 꼭 맞는 특징을 부여한 것일 수도 있다.

목표, 행동, 지각의 격차

기계는 인간이 지닌 독특한 능력들을 복제해내지 못한다. 적어도 아직까지는 그렇다. 오늘날 우리가 사용하는 기계에 자동화와 지능을 적용시킬 때, 겸손하게 문제를 인식하고 실패할 잠재성도 간파해야 한다. 또한 사람과 기계가 매우 다르게 작동

한다는 사실도 인지해야 한다.

오늘날 여러 가지 일상 사물에 '지능형 시스템'이 적용되고 있다. 지능형 세탁기, 식기세척기, 로봇 청소기, 자동차, 컴퓨터, 전화기, 컴퓨터 게임 등. 이러한 시스템들에 정말 지능이 있을까? 그렇지 않다. 시스템은 반응을 하는 것이다. 지능은 가능한 모든 조건을 신중히 예상하고 시스템이 적절하게 반응할 수 있도록 프로그래밍하는 디자인팀 사람들의 머릿속에서 나온다. 즉, 디자인팀은 독심술을 부리며 각 상황에서 사람들이 어떻게 반응할지와 모든 가능한 미래 상황을 측정하고자 한다. 전반적으로 이러한 반응 시스템은 가치 있고 유용하지만 실패하는 경우도 많다.

그렇다면 왜 실패하는 것일까? 이러한 시스템은 관심의 대상을 직접적으로 측정하는 일이 거의 없고 센서가 감지하는 것만 측정 가능하기 때문이다. 인간은 놀라울 정도로 다양한 감각 운동 체계를 갖추고 있어 세상과 자신의 신체를 지속적으로 측정할 수 있다. 빛과 소리, 촉감과 맛, 느낌과 균형, 온도와 압력, 고통을 감지할 수 있는 수천만 개의 특수화된 신경세포와 근육 및 신체 자세를 위한 내부 센서도 가지고 있다. 뿐만 아니라 이를 기반으로 세상의 복잡한 표현과 우리의 행동을 구축해나가고, 오랜 상호작용의 역사를 기반으로 정확한 예측을 할 수 있다. 기계는 이런 능력이 없어 우리의 발끝도 따라가지 못한다.

기계의 센서는 제한적일 뿐 아니라, 사람과는 다르게 측정한다. 심리적 지각은 물리적 감지와 다르다. 기계는 사람이 감지할 수 없는 광선 주파수와 적외선, 전파, 그리고 사람의 지각범위 밖에 있는 음성 주파수를 감지할 수 있다. 다른 많은 변수와 행동 시스템에 대해서도 마찬가지다. 사람은 유연한 근육과 팔다리, 자유자재로 움직이는 손가락과 발가락을 가지고 있는반면, 기계는 유연성은 떨어지지만 강력한 힘을 가지고 있다.

마지막으로, 사람의 목표와 기계의 목표는 매우 다르다. 사실 많은 사람이 기계에 목표가 있다는 사실 자체를 부정한다. 그러나 기계가 점점 더 스마트해지고 지능이 생기면서 상황을 측정하고 어떠한 행동 방침에 따라 결정을 내릴 때 달성하고자하는 분명한 목표가 생길 것이다. 기계는 감정이 없으며, 아주 기초적인 감정을 지니게 된다 하더라도 사람의 감정과는 상당히 다를 것이다.

사람-기계 상호작용의 근본적인 한계점

알란과 바바라는 자신들이 공유하고 있다고 믿는 엄청난 지식, 신념, 추정 사항을 가지고 시작한다. 나는 이를 공통된 기반이라 부른다… 이들은 최근의 대화까지 포함하여 둘이 함께했던 대화를 통해 공통된 기반을 찾는다. 알란과 바바라가 시간을 더 많이

보낼수록 공통된 기반은 더 넓어진다… 이들은 공통된 기반을 생각하지 않고는 행동을 조율할 수 없다.

— 허버트 클라크Herbert Clark, '언어 사용 밑바닥에 깔린 원리'

의사소통과 협상은 언어학자들이 '공통된 기반'이라 부르는, 공유하고 있는 기반을 필요로 한다. 상호작용을 위한 기반이 되는, 공유하고 있는 이해점을 의미한다. 언어심리학자 허버트 클라크의 인용문을 보면 가상의 커플 알란과 바바라는 언어적인 활동이든 아니든, 모든 함께하는 활동에서 자신들이 공유하고 있는 공통된 기반에 관여한다. 같은 문화와 사회적 집단 사람들이 교류하면 그들의 공유된 신념과 경험 덕분에 빠르고 효율적인 상호작용이 가능해진다.

다른 사람들의 대화를 엿들어본 적 있는가? 나는 연구 목적으로 쇼핑몰과 공원을 거닐며 그런 적이 많다. 두 사람이 열심히 논의하고 있음에도 대화 속에 내용이 거의 없는 경우가 꽤 많다. 일반적으로 대화는 다음과 같이 흘러간다.

알란: 알지?
바바라: 응.

알란과 바바라에게는 이 대화가 굉장히 의미 있을 수 있다. 이들의 대화가 무엇을 의미하는지 이해하는 데 필요한 핵심 정

보가 누락되어 있기 때문에 우리는 더 자세한 내용을 알 수 없다. 우리에게는 알란과 바바라에게는 있는 공통된 기반이 없는 것이다.

공통된 기반의 부재는 우리가 기계와 소통할 수 없는 주된 이유다. 사람과 기계가 공유하고 있는 기반이 거의 없기 때문에 공통된 기반이라는 개념 자체가 부재하다. 사람과 사람은 어떨까? 기계와 기계는? 이는 다른 이야기다. 사람끼리, 기계끼리는 꽤 잘 통한다. 사람은 다른 사람과 공유할 수 있고, 기계 역시 다른 기계와 공유할 수 있다. 그런데 사람과 기계는? 안 된다.

기계끼리 공통된 기반을 서로 공유할 수 있는 것은 기계들의 디자이너, 보통은 엔지니어들이 효율적인 의사소통을 위해 필요한 모든 배경 정보가 제대로 공유되도록 많은 시간을 쏟기 때문이다. 두 기계가 상호작용하기 시작할 때 이들은 먼저 공유된 정보, 상태, 심지어는 해당 상호작용의 구문칙이 서로 일치되는지 확인하는 과정을 거친다. 커뮤니케이션 엔지니어들은 이를 '악수'라 칭한다. 이 개념은 너무나도 중요하다. 엔지니어링 업계에서는 커뮤니케이션 기기들이 동일한 가정 사항을 공유하고 배경지식을 갖출 수 있도록 세계적인 표준을 개발하기 위해 국제위원회의 거대한 틀을 만들었다.

경쟁사 간의 복잡한 협상을 통해 모든 기술적, 법적, 정치적 이슈가 해결되어야 하기 때문에 표준을 정립하는 것은 결코 쉽

지 않다. 그러나 그 결과는 가치가 있다. 공통된 기반을 수립하기 위한 공통의 언어, 프로토콜, 배경지식을 정립하므로 효과적인 의사소통이 이루어진다.

두 기계가 공통된 기반을 정립하는 방법의 예시가 궁금한가? '악수'는 보통 사람들에게는 조용하고 보이지 않는 행위이지만, 다른 기기와 커뮤니케이션을 하고자 하는 전자기기를 사용할 때는 거의 모든 경우에 관여되는 행위다. TV 세트가 케이블 박스에게 말을 걸고, 케이블 박스는 전송 장비에게 말을 걸고, 처음 휴대폰을 켰을 때 신호를 찾는 것처럼 말이다.

그러나 가장 접근성 높은 예시는 팩스 기계의 이런저런 이상한 소리에서 살펴볼 수 있다. 전화번호로 전화를 걸면 (발신음과 전화벨 소리도 악수의 한 형태라는 점에 주목하자) 팩스 기계가 어떤 코딩 표준을 사용할지, 전송 속도는 어느 정도로 할지, 페이지 해상도는 어떻게 할지 등을 수신기와 이야기하며 재잘거리는 소리를 낸다. 그런 다음 팩스가 전송되면서 한 기계가 신호를 전송하고 다른 기계는 계속해서 잘 받았다는 신호를 보낸다. 두 사람이 처음 만나 자신들이 공통으로 알고 있는 것이 무엇인지, 공유하고 있는 기술과 관심사는 무엇인지 알아내려고 할 때 이루어지는 상호작용의 보다 제한적이고 기계화된 버전이다.

사람은 다른 사람들과 공통된 기반을 공유할 수 있다. 기계도 다른 기계들과 공통된 기반에 대해 협상할 수 있다. 그러나

기계와 사람은 두 개의 다른 세계에서 살아간다. 기계는 자신들의 상호작용을 규율하는 논리적으로 수립된 규칙이 있는 세상을, 사람은 동일한 조건도 '상황이 다르기' 때문에 다른 행동을 낳게 되는 복잡한 맥락 기반의 세상을 살아간다.

뿐만 아니라 목표, 행동, 지각의 격차는 기계와 사람이 '세상에 무슨 일이 일어나고 있는 거지?', '우리가 어떤 행동을 취할 수 있지?', '우리가 무엇을 달성하고자 하는 거지?'와 같은 근본적인 질문에 대해 합의할 수 없음을 의미한다. 공통된 기반의 부재는 거대한 격차를 만들어 기계와 사람 간의 사이를 떨어뜨려놓는다.

사람은 과거를 통해 배우며 자신이 배운 것을 적용하기 위해 행동을 변화시킨다. 이는 사람들 간의 공통된 기반은 시간이 갈수록 더 넓어진다는 것을 의미한다. 또한 사람들은 어떤 활동이 공유되었는지를 민감하게 인지하기 때문에 동일한 상황이라 해도 알란이 바바라를 대하는 것이 찰스를 대하는 것과 다를 수 있다. 알란은 자신이 바바라와 공유하고 있는 것과 찰스와 공유하고 있는 것이 다르다는 사실을 알고 있기 때문이다. 알란, 찰스, 바바라는 새로운 정보를 교환할 수 있는 능력이 있다. 경험을 통해 배우고 그에 따라 행동을 변화시킬 수 있다.

반면 기계들은 배우는 것을 거의 하지 못한다. 물론 성공과 실패를 경험하면서 수행 과정에서 변경 사항을 만들 수는 있지만, 일반화 능력은 매우 약하며 몇몇 실험 시스템을 제외하고

거의 존재하지 않는다고 할 수 있다. 기계의 능력이 지속적으로 개선되고 있는 것은 맞다. 전 세계 연구 실험실에서 이 모든 사안을 두고 작업 중이다. 그러나 사람들이 공통으로 가지고 있는 것과 기계와 사람이 공통으로 가지고 있는 것 사이의 격차는 매우 거대하며, 가까운 미래에 좁혀질 가능성은 없어 보인다.

이 장 첫머리에서 언급한 미래에 가능한 세 가지 시나리오를 생각해보자. 이는 가능한 일일까? 기계가 어떻게 사람의 개인적인 생각을 알 수 있을까? 자신의 센서 범위 밖에서 발생하는 다른 활동들을 어떻게 알 수 있을까? 기계들이 제안을 하면서 우쭐댈 수 있을 정도로 사람에 대한 충분한 지식을 어떻게 공유할 수 있을까? 그럴 수 없다!

냉장고가 달걀을 먹지 못하게 한다? 어쩌면 먹으려고 했던 것이 아니라 다른 사람을 위해 요리를 하려고 한 것일 수도 있다. 그렇다. 냉장고는 내가 달걀을 꺼내려는 것을 감지하고, 나의 집과 연결된 담당 의사 의료 정보 네트워크를 통해 나의 체중과 콜레스테롤 수치를 알 수는 있지만 내 마음을 읽고 의도를 파악하지는 못한다.

자동차가 나의 스케줄을 확인하고 드라이브하기에 적합한 경로를 선택해줄 수 있을까? 가능하다. 이 시나리오에서는 모든 것이 가능하다. 아마도 자연어 상호작용을 제외하고는 모두 가능할 것이나 언어 시스템이 점점 좋아지고 있어 아예 배제

하지는 않겠다. 자동차가 제안하는 선택지에 내가 동의하게 될까? 자동차가 묘사된 대로 행동한다면 문제가 되지 않을 것이다. 내가 생각해내지 못했을 수도 있는 흥미로운 제안을 제시하고 내가 선택할 수 있게 해주는 것이다. 이는 기분 좋은 친절한 상호작용이며, 나도 당연히 찬성이다.

나의 집이 이웃집들을 정말 질투할 수 있을까? 물론 이웃집들의 장비와 작동 사항을 비교하는 것은 최신 업데이트를 위해 매우 합리적인 방법이나, 이는 불가능하다. 비즈니스에서는 이를 '벤치마킹', '모범 사례 따르기'라 부른다. 즉, 해당 시나리오는 가능하지만 꼭 집이 다른 집을 질투해 가능해지는 것은 아니다.

기계는 새로운 상호작용의 결과를 배우고 예측하는 능력이 매우 제한적이다. 디자이너들은 예산과 기술이 허용하는 모든 제한적인 센서들을 통합해왔다. 뿐만 아니라 디자이너들은 기계가 세상을 어떻게 볼지 상상해야만 한다. 센서가 제공하는 제한적 데이터를 가지고 실제로 무슨 일이 발생할지, 기계가 어떤 행동을 취할지 추론해야만 한다.

작업이 잘 통제되고 예상치 못한 상황이 발생하지 않는 한, 시스템들은 굉장히 잘 작동한다. 시스템이 설계된 단순한 매개변수의 범위를 벗어나는 상황이 발생하면 단순한 센서와 지능형 의사결정 및 문제 해결 시스템으로는 작업을 수행하기 불충분하다. 사람과 기계 간의 격차는 어마어마하다.

사람이 기계와 성공적으로 상호작용할 수 없게 하는 근본적인 제약은 공통된 기반의 부재이나, 이러한 위험을 피하는 시스템, 즉 요구하기보다 제안하고, 이해할 수 없는 행동을 제시하는 대신 사람들이 이해하고 선택할 수 있게 하는 시스템은 매우 합리적이다. 공통된 기반의 부재는 대화와 같은 여러 가지 상호작용을 불가능하게 하지만 가정 사항과 공통점을 분명히 밝힌다면 기계와 사람이 암시적인 행동과 자연스러운 상호작용을 통해 쉽게 해석할 수 있을지도 모른다. 나는 이러한 상황은 완전히 찬성이다. 3장에서 이에 대해 다루도록 하겠다.

3장

자연스러운 상호작용

3–1 | 소리 내는 주전자

우리가 명령을 듣게 하는 간단한,
"소리 들리죠? 와서 좀 처리하시죠."
출처: 다니엘 허스트Daniel Hurst

주전자 소리는 신호를 보내고 사람들은 소통을 한다. 여기에는 심오한 차이가 있다. 디자이너들은 자신이 디자인한 것들이 소통을 한다고 생각할지 모르지만 사실은 단일 방향의 소통만 이루어지기 때문에 소통이 아니라 신호를 보내는 것이다. 우리에게는 보다 매끄럽고 즐겁게 작업을 수행하기 위해 자동화 기계와 협력하며 활동을 조율할 수 있는 방법이 필요하다.

세상과의 상호작용에서 배워야 할 교훈

대부분의 현대 기기는 다가오는 어떠한 사건에 대해 알려주는

불빛과 '삐!' 소리를 통해 우리를 중요한 사건에 주목하게 한다. 하나씩 따로 보면 각각이 모두 유용하고 도움이 된다. 하지만 우리는 여러 가지 기기를 가지고 있으며, 각 기기는 다중 신호 시스템을 갖추고 있다. 현대의 집과 자동차는 잠재적인 신호를 수십 개, 아니 수백 개쯤 거뜬히 보유할 수 있다. 산업과 의료계에서는 알림과 경보 수가 놀라울 정도로 늘어나고 있다. 이러한 추세가 지속된다면 미래의 집은 끊임없이 알림을 보내고 경보를 울릴 것이다. 각각의 단일 신호는 정보를 제공해주고 유용할지 모르지만 여러 가지가 섞인 불협화음은 신경을 거슬리게 하고, 짜증을 불러일으키며, 결국 잠재적 위험성을 내포한다. 위험 상황을 덜 마주하게 되는 집에서도 여러 가지 신호가 울려대면 한 가지도 제대로 들을 수 없다.

아내가 묻는다.
"지금 세탁기에서 '삐' 소리가 난 건가?"
"식기세척기 소리인 줄 알았는데."
나는 종종걸음으로 주방과 세탁실을 왔다 갔다 하며 어디에서 소리가 난 건지 알아본다.
"아, 전자레인지 타이머 소리네. 통화할 시간을 잊지 않으려고 맞춰 놨었는데 깜빡 잊었어."

미래의 기기가 현재 사용되는 신호 체계와 동일한 방법을 따른다면 분명 더 큰 혼란과 성가심을 가져올 것이다. 그러나

보다 효과적이면서도 덜 성가신 자연스러운 상호작용 시스템이라는 나은 방법이 존재한다.

우리는 자연 세계에서 환경과 다른 생물들의 징후와 신호를 해석해 잘 관리하며 살아간다. 우리의 지각 체계는 다양한 시각적 대상, 소리, 냄새, 느낌을 매끄럽게 조합해 풍부한 공간 감각을 만들어낸다. 또한 고유 수용 체계는 내이, 근육, 힘줄, 관절의 반고리관으로부터 정보를 전달해 신체에 위치와 방향 감각을 제공한다. 우리는 잠깐 쳐다보거나 작은 소리를 듣는 것처럼 사소한 신호로도 사건과 사물을 빠르게 식별하는 경우가 많다. 특히 자연스러운 신호는 성가시게 하는 것 없이 정보를 전달하고, 짜증을 유발하지 않으면서 지속적으로 주변 상황에 대한 인식을 가능하게 해준다.

자연스러운 소리를 예를 들어 생각해보자. 기계의 '삐' 소리와 '윙윙' 소리가 아닌 자연스러운 환경의 소리 말이다. 소리는 사물이 움직이고, 만나고, 긁히고, 충돌하고, 밀거나 저항하는 모든 때에 자동으로 발생하기 때문에 주변에서 무슨 일이 일어나고 있는지 풍부한 정보를 제공해준다. 소리는 사물이 어떠한 공간에서 어디에 위치해 있는지 알려주고, 구성 요소(잎, 가지, 금속, 목재, 유리)가 어떻게 되는지, 어떤 활동(낙하, 미끄러짐, 멈춤, 닫힘)을 하고 있는지까지 알려준다. 정적인 사물도 소리가 환경적인 구조를 반영하고 그 구조로 인해 형성되기 때문에 우리에게 공간 감각을 제공하고, 그 공간의 위치를 알려주어 청

각 경험에 기여한다. 이 모든 것은 너무나도 자연스럽게 진행되기 때문에 우리가 청각에 얼마나 많이 의존하고 있는지 인지하지 못하는 경우가 많다.

세상과의 자연스러운 상호작용에서 배워야 할 교훈이 있다. 단순한 소리와 백색, 또는 다른 색상의 조명 불빛은 디자이너들이 기기에 신호를 추가하는 가장 쉬운 방법이지만 가장 자연스러움이 떨어지고, 정보 전달 능력이 부족하며, 성가신 수단이기도 하다. 미래의 일상 사물을 디자인하는 최고의 방법은 보다 풍부하고 정보 전달 능력이 우수하며 방해를 덜 하는 신호, 즉, 자연스러운 신호를 사용하는 것이다.

풍부하고 복잡하며 자연스러운 조명과 소리를 사용해 사람들이 소리가 어디에서 나는지, 눈에 보이는 사물이라면 자재와 구성 요소는 어떻게 되는지, 예상되는 상황이 언제 발생하는지, 중요한지 아닌지 등을 알 수 있게 해야 한다. 자연스러운 신호는 방해가 덜 될 뿐만 아니라 정보를 더욱 잘 제공해준다. 지속되는 과정의 상태를 반무의식적이더라도 인식하게 해주는 것이다. 식별하기가 더 쉽기 때문에 신호가 어디에서 오는 건지 알아보기 위해 돌아다닐 필요가 없다. 자연스러운 소리, 색상, 상호작용의 세계는 가장 만족감이 높다. 예시를 원하는가? 소리를 내는 주전자를 생각해보자.

물이 끓는 소리:
자연스럽고 강력하며 유용하다

주전자에서 물이 끓는 소리는 정보를 전달해주는 신호의 좋은 예시다. 가열된 물이 움직이며 내는 소리로, 주전자는 자연스럽고 빠르게 '부글부글'대며 끓는점에 도달할 때까지 소리를 내다 지속적인 기분 좋은 소리로 안정된다. 사용자는 이러한 활동들을 통해 물이 끓는점에 얼마나 가까이 도달했는지 대충 알 수 있다.

이제 여기에 인공적인 전자음이 아니라 주전자 주둥이를 아주 작은 공간만 비워 놓고 막아 물이 끓으면 신호를 줄 수 있는 소리를 내게 한다. 그 결과, 처음에는 조용하고 불규칙적으로 자연스럽게 생성된 소리가 점점 더 크고 일정한 소리로 바뀐다. 이 과정의 각 단계에서 시간이 얼마나 남았는지 예측하기 위해 학습이 필요한가? 물론 필요하다. 그러나 아무 노력을 들이지 않고도 알게 된다. 물이 끓는 소리를 몇 번 듣고 나면 알 수 있다.

화려하고 비싼 전자제품이 아니다. 단순하고 자연스러운 소리다. 이렇게 소리를 내는 주전자를 다른 시스템의 모범으로 삼아야 한다. 사물의 상태에 대한 정보를 제공하고 신호 역할을 할 수 있는, 자연적으로 발생하는 구성 요소를 찾고자 해야 한다. 이는 진동이 될 수도 있고, 소리가 될 수도 있으며, 불빛

이 바뀌는 방식이 될 수도 있다.

자동차에서는 승객이 타는 칸을 대부분의 진동과 소음으로부터 분리하는 것이 가능하다. 이는 승객들에게는 좋은 생각이겠지만 운전자에게는 그렇지 못하다. 디자이너들은 운전대에서 발생하는 소음과 진동을 통해 운전자에게 '노면 감각'의 형태로 전달되는 바깥 환경에 대한 정보를 주기 위해 열심히 연구해야 했다. 전동드릴을 사용해보면 드릴의 모터 소리와 느낌이 정밀한 작업을 위해 얼마나 중요한지 알게 될 것이다. 대부분의 요리사는 가열 상태를 추상적으로 표시하는 인덕션보다 불을 보고 가열 정도를 더 빠르게 판단할 수 있는 가스레인지를 선호한다.

지금까지 소개한 예시가 기존 가전제품과 기기들의 자연스러운 신호였다면 미래의 사물은 어떨까? 지능형 자율 기기들이 통제권을 점점 더 많이 가져가는 세상은 어떨까? 사실 이렇게 완전히 자동화된 기기들은 보다 풍부한 기회를 제공한다. 로봇 청소기가 바닥을 요리조리 돌아다니는 소리가 나면 우리는 로봇이 바쁘게 일하고 있다는 것을 알 수 있고 어떻게 청소하는지 모니터링할 수 있다. 진공청소기의 헤드에 물건이 끼면 모터 소리가 자연스럽게 높아지는 것처럼 로봇 청소기의 모터가 내는 소리의 높낮이는 로봇이 일을 얼마나 잘 수행하고 있는지, 힘들어하고 있지는 않은지 등을 알려준다.

자동화 기계의 문제는 어딘가 고장이 났을 때 경고도 없이

사람에게 작업을 떠넘기는 경우가 종종 발생한다는 것이다. 그러나 지속적인 피드백이 있는 상황에서는 분명 사전 경고가 있을 것이다.

암시적 신호와 소통

나는 어떤 연구 실험실에 들어갈 때면 그곳이 얼마나 잘 정돈되어 있는지, 얼마나 더러운지를 살펴본다. 모든 것이 제자리에 있으면 그다지 많은 연구를 하지 않는 실험실이라고 생각한다. 나는 어수선한 실험실을 보는 것을 좋아하는데, 그것은 그곳 사람들이 무언가를 열심히 하고 있다는 뜻이기 때문이다. 어수선함은 활동에 자연스럽게 내포된 신호다.

우리는 어떤 활동을 할 때 흔적을 남긴다. 모래 위에 발자국을 남기기도 하고, 쓰레기통에 쓰레기를 채우기도 하고, 책상, 카운터, 심지어 바닥에 책을 두기도 한다. 기호학에서는 이를 '징후', 또는 '신호'라 부르고, 추리소설 독자들은 이를 '단서'라 부른다. 셜록 홈즈Sherlock Holmes의 통찰력 있는 시선이 탐정계에 등장한 이후 이러한 단서들은 사람들의 활동에 대한 증거를 제공해왔다.

이탈리아의 인지과학자 크리스티아노 캐슬프란치Cristiano

Castlefranchi는 이처럼 특별한 목적이 없는 단서들을 '암시적 소통'이라 부른다. 캐슬프란치는 행동으로 나타나는 암시적 소통을 다른 이들이 해석할 수 있는 자연스러운 부산 효과로 정의하며 이렇게 말했다.

"특별한 학습, 훈련, 전달이 필요하지 않다. 단순히 일반적인 행동과 그에 대한 인식의 지각적 패턴을 활용하는 것이다."

암시적 소통은 방해와 간섭 없이 정보를 전달하고 의식적인 주의집중조차 필요하지 않기 때문에 지능형 사물 디자인의 중요한 요소가 된다. 발자국, 어수선한 연구 실험실, 밑줄 쳐진 글, 승강기나 가전제품에서 나는 소리 등. 이 모든 것은 무슨 일이 일어나고 있는지 추론하게 하고, 우리가 있는 환경에서 어떤 활동이 벌어지고 있는지 인식하게 하며, 언제 나서서 행동을 취해야 하는지 알게 해준다. 또한 어떤 때에 이를 무시하고 하던 일을 계속하면 되는지 알려준다. 자연스럽고 암시적인 신호들이다.

옛날식 전화기가 있던 세상이 좋은 예시다. 예전에는 국제전화를 할 때 '딸깍' 하는 소리, '쉬익' 하는 소리, 그 외 여러 가지 소음으로 작업이 얼마나 잘 수행되고 있는지 알 수 있었다. 그런데 장비와 기술이 발전하면서 회로의 소음이 잦아들더니 결국 아무 소음도 들리지 않게 되었다. 모든 암시적 단서들이 사라진 것이다. 그러자 수화기를 들고 기다리던 사람들은 아무 소리도 들리지 않는 것을 전화가 걸리지 않은 것이라 해석해

끊어버리곤 했다. 이 때문에 다시 회로에 소리를 만들어 사람들에게 전화를 계속 걸고 있다는 것을 알려주어야 했다.

엔지니어들은 고객들의 필요 사항에 대응하며 잘난 체하듯 이를 '고객을 안심시킬 소음'이라 칭했다. 이러한 소리들은 단순히 고객을 '안심'시키는 것에 그치지 않는다. 회로가 활동 중이라는 것을 확인해주고, 발신자에게 시스템이 전화 연결 작업을 수행하고 있다는 것을 알려주는 암시적 소통이다.

소리는 정보 전달을 위한 피드백 제공을 위해 중요하지만 단점도 있다. 소리는 성가신 경우가 많다. 우리에게는 보고 싶지 않은 장면은 보지 않아도 되게 해주는 눈꺼풀은 있지만 귀 닫이 같은 것은 없다. 심리학자들은 소음과 기타 소리에 대한 성가심 등급을 매겨주는 척도를 고안하기까지 했다.

원치 않는 소음은 대화를 방해하고 집중을 어렵게 하고 평온한 순간에 간섭이 될 수 있다. 따라서 사무실, 공장, 가정에서 보다 조용한 기기들을 개발하기 위한 노력이 있어왔다. 자동차는 소음이 매우 많이 줄어들어 수년 전 롤스로이스Rolls-Royce는 '새로운 롤스로이스가 시속 96㎞일 때 나는 최대 소음은 전자시계 소리다'라며 자랑하곤 했다.

그런데 조용함은 좋을 수도 있지만 위험할 수도 있다. 주변 소음을 들을 수 없다면 자동차 운전자는 구급차의 사이렌 소리나 경적 소리, 심지어는 날씨도 알 수 없다. 실제 환경과 무관하게, 자동차가 얼마나 빠르게 달리고 있는지와 무관하게 모든

도로가 동일한 수준으로 매끄럽게 느껴진다면 운전자가 어떻게 안전 속도를 알 수 있겠는가?

소리와 진동은 중요한 환경 요소에 대한 자연스러운 지표이자 암시적 신호를 제공해준다. 전기자동차의 엔진은 너무나 조용해 운전자조차 작동하고 있는지 모를 수도 있다. 보행자는 근처에 자동차가 있는지 차량의 암시적인 소리를 반무의식적으로 인식해 정보를 얻기 때문에 소리를 내지 않는 전기자동차는 알아차리지 못하는 경우가 있다(다른 조용한 차량도 마찬가지다. 자전거도 예가 될 수 있다).

그래서 자동차에 신호를 추가해 운전자에게 엔진이 작동한다는 사실을 알려줄 필요가 생겼다(한 자동차 제조업체에서는 '삐' 소리를 사용해 부자연스럽게 신호를 준다). 차량 바깥에 자연스러운 소리를 추가하는 것이 더 중요하다. 소리를 내지 않는 자동차로 인해 피해를 입은 회원들이 있는 맹인협회에서는 차체나 바퀴가 움직일 때 소리를 낼 무엇인가를 추가할 것을 제안했다. 제대로만 구현된다면 차량 속도에 따라 자연스러운 소리 신호를 제공하는 바람직한 기능이 생길 수도 있다.

소리는 정보 전달도 가능하고 성가심을 일으킬 수도 있기 때문에 가치를 향상시키면서 성가심을 최소화하는 방법을 파악해야 한다. 따라서 디자인이 어렵다는 문제가 생긴다. 불쾌한 소리와 빠르게 울리는 소리 사용을 최소화하고 기분 좋은 분위기를 조성하려는 시도를 통해 이를 가능하게 할 수도 있다. 이

처럼 배경 환경의 분위기를 미묘하게 변형하면 효과적인 의사소통이 가능해질 수도 있다. 디자이너 리차드 쉐퍼Richard Sapper는 기분 좋은 음악적 화음 소리(E와 B코드 소리)를 내는 주전자를 만들었다. 성가신 소음도 장점이 될 수 있다는 것에 주목해야 한다. 구급차, 소방차를 비롯해 화재, 연기 및 잠재적 재해에 대한 경보는 의도적으로 주의집중을 끌기 위해 크고 성가신 소음을 내도록 설계되었다.

소리는 상호작용의 자연스러운 결과물처럼 사용되어야 한다. 제멋대로 나는 의미 없는 소리는 언제나 성가시게 한다. 소리는 지혜롭게 잘 사용한다 해도 성가실 수 있기 때문에 많은 경우 사용을 피해야 한다. 소리만이 유일한 대안이 아니다. 시각과 촉각을 사용하는 것도 대안이 될 수 있다.

기계식 손잡이는 촉감을 이용한 신호를 통하여 선호하는 설정에 대해 일종의 암시적 소통을 할 수 있다. 예를 들어, 돌려서 사용하는 음질 조정 장치는 중립적인 포지션 이상 돌렸을 때 살짝 '엇나간' 느낌이 든다. 일부 샤워기의 조절 장치는 온도를 더 높이 올리면 일부 사람에게는 불편하거나 심지어는 위험할 수 있다고 경고한다.

일부 민간 여객기에서는 연료 조절판에 비슷한 제어 장치를 적용한다. 여객기가 속력을 높여 엔진을 손상시킬 수 있는 시점이 되면 자동으로 멈춘다. 그러나 비상 상황에서 조종사가 충돌을 피하기 위해 더 높은 속력을 내야 한다고 판단하면 연

료 조절판의 첫 제어 지점 이상으로 속력을 낼 수 있다. 이러한 경우 엔진 손상은 비상 상황에 비해 중요성이 떨어진다.

물리적인 표시는 또 다른 방향성을 제시한다. 종이책과 잡지를 읽을 때는 일부러 페이지를 접고, 접착용 메모지를 끼워 넣고, 하이라이트 표시를 하고, 밑줄을 치고, 여백 공간을 사용해 얼마나 읽었는지 표시할 수 있다. 하지만 전자문서에서는 이 모든 단서를 잃어버릴 염려가 없다. 컴퓨터가 무엇을 읽었는지, 어디까지 읽었는지, 어떤 섹션을 읽었는지 알고 있으니 말이다. 소프트웨어에 읽음 표시를 하는 것은 어떨까? 어느 섹션을 가장 많이 읽었는지, 코멘트를 달았는지 등을 사용자가 알 수 있도록 하면 어떨까? 윌 힐Will Hill, 짐 홀란Jim Hollan, 데이브 브로블레스키Dave Wroblewski, 팀 맥캔들리스Tim McCandless로 이루어진 연구팀이 바로 이 일을 해냈다. 전자문서에 표시를 해 어느 섹션을 가장 많이 읽었는지 사용자들이 알 수 있게 했다.

낡고 닳은 종이는 얼마나 많이 사용했는지 관련성과 중요성에 대한 정보를 자연스럽게 알려준다는 장점이 있다. 전자문서는 먼지, 더러움, 자재 손상이라는 단점 없이 이 장점들만 가져올 수 있다. 암시적 상호작용은 지능형 시스템 개발을 위한 흥미로운 방법이다. 언어도 필요하지 않고, 강요도 없다. 양방향의 단순한 단서가 권장되는 행동 방침을 나타낸다.

암시적 소통은 성가심 없는 정보 전달을 위한 강력한 도구

가 될 수 있다. 또 다른 중요한 방향은 다음 섹션에서 다룰 주제인 행동유도성affordance의 힘을 활용하는 것이다.

행동유도성의 힘

정보학 교수 클라리세 드 소자Clarisse de Souza는 내가 정의한 '행동유동성'에 대해 반박하기 위해 내게 이메일을 보냈다. 클라리세는 이렇게 말했다.

'행동유동성은 디자이너와 제품 사용자 간의 진정한 의사소통입니다.'

이에 나는 이렇게 답장했다.

'아닙니다. 행동유도성은 세상에 존재하는 단순한 관계입니다. 단순히 그냥 존재하는 것입니다. 의사소통과는 관련이 없습니다.'

클라리세는 내가 브라질에서 즐거운 한 주를 보내게 해주며 나를 설득시켰고, 나는 그녀의 권위 있는 저서《기호 엔지니어링》의 아이디어를 확장할 수 있게 도움을 주었다. 결국 나는 클라리세의 아이디어를 믿게 되었다. 나는 그녀의 저서 뒤표지에 이런 글을 적었다.

'디자인이 미디어처럼 공유되는 의사소통과 기술로 간주되

는 순간, 디자인 철학 전체가 급진적으로, 그러나 긍정적이고 건설적인 방식으로 변화한다.'

이에 대한 이해를 돕기 위해 좀 더 설명을 덧붙이고, 행동유도성의 원래 개념을 설명하고, 행동유동성이 어떻게 디자인에 대한 어휘가 되었는지 설명하도록 하겠다. 간단한 질문으로 시작하겠다.

'우리는 이 세상에서 어떻게 기능하는가?'

나는 《디자인과 인간 심리》를 집필할 때 이 질문에 대해 생각해보았다. 우리는 무엇인가 새로운 것을 마주하면 대부분의 경우 그것이 독특한 경험이라는 것을 인식하지 못한 채 그럭저럭 잘 사용한다. 어떻게 그럴 수 있을까? 살면서 수만 개의 서로 다른 사물을 만나게 되지만 대부분 사용 지침을 듣지 않고도 그 사물을 어떻게 사용해야 하는지 그냥 안다. 필요한 경우에는 새로운 해결책을 디자인해내기도 하는데, 이를 '해킹'이라 부른다. 식탁 다리 밑에 종이를 끼워 넣어 흔들리지 않게 하고 창문에 신문지를 붙여 햇빛을 가린다. 수년 전에 이 질문에 대해 생각해보며 그 답은 오늘날 '행동유도성'이라 부르는 일종의 의사소통, 일종의 암시적 의사소통과 관련되어 있다는 것을 알게 되었다.

행동유도성은 위대한 인지심리학자 제임스 깁슨James Jerome Gibson이 우리가 세상을 인식하는 방법을 설명하기 위해 만든 용어다. 깁슨은 행동유도성을 동물, 또는 사람이 세상의 사물

에 대해 수행할 수 있는 행동 범위로 정의했다. 따라서 의자는 성인에게는 앉을 수 있고, 지지를 받고, 뒤에 숨을 수 있는 사물이지만 어린아이, 개미, 코끼리에게는 그런 사물이 아니다. 행동유도성은 고정된 특성을 지니고 있지 않으며, 사물과 행위자 간의 관계다. 뿐만 아니라 깁슨에게 행동유도성은 분명하든 그렇지 않든, 보이든 보이지 않든, 누군가가 발견했든 그렇지 않든 상관없이 존재하는 개념이다. 당신이 알고 있었는지, 알지 못했는지는 중요하지 않다.

나는 깁슨의 용어를 사용해 디자인의 실질적인 문제에 어떻게 적용될 수 있는지 보여주었다. 깁슨은 행동유도성이 가시적일 필요가 없다고 생각했으나 나에게는 행동유도성의 가시성이 핵심이었다. 나는 행동유도성의 존재를 모른다면 적어도 그 순간에 한해서는 가치가 없다고 생각한다. 즉, 행동유도성을 발견하고 활용하는 능력은 사람이 새로운 사물을 만나는 새로운 상황에서까지 잘 기능할 수 있는 중요한 방법 중 하나에 해당한다.

효과적이며 인지할 수 있는 행동유도성을 제공하는 것은 커피 잔, 토스터, 웹 사이트와 같은 오늘날 사물 디자인의 중요한 요소다. 자동화된 자율 지능형 기기라면, 인지할 수 있는 행동유도성을 통해 우리가 그 기기와 어떻게 상호작용할지를 알고, 마찬가지로 그 기기가 세상과 어떻게 상호작용할지를 알아야 한다. 우리에게는 소통이 되는 행동유도성이 필요하다. 따라서

나와 클라리세가 나눈 논의와 그녀가 행동유도성을 기호학적으로 접근한 것은 매우 중요하다.

다음은 프랑스 피르미니 생피에르 교회에 대한 〈뉴욕타임스〉의 리뷰다.

> 거의 느낄 수 없을 정도의 내리막길인 바닥은 제단까지 부드럽게 이어진다… 이 강력한 건축물의 핵심은 아무 강요 없이 그 공간을 보는 이들을 이끄는 능력이다. 정해진 하나의 길은 없지만 직관적으로 어디로 가야 하는지 알 수 있다.

'직관적으로 어디로 가야 하는지 알 수 있다'라는 부분에 주목하자. 이것이 바로 시각적이고 인지할 수 있는 행동유도성의 힘이다. 행동유도성은 행동을 안내해준다. 최상의 경우에는 안내를 받는다는 인식도 없이 그저 자연스럽게 이루어진다. 그래서 우리가 대부분의 사물과 상호작용을 잘할 수 있는 것이다.

행동유도성은 수동적이고 반응적이다. 조용히 앉아 우리의 활동을 기다린다. TV와 같은 가전제품의 경우, 버튼을 누르면 채널이 바뀐다. 우리가 걷고, 방향을 바꾸고, 누르고, 들고, 당기면 무엇인가가 일어난다. 디자인은 이러한 모든 상황에서 사전에 어떤 범위의 작업들이 가능한지, 우리가 어떤 작업을 수행해야 하는지, 어떻게 수행할 수 있는지를 알게 해주어야 한다. 우리는 작업을 수행하는 동안 일이 어떻게 진행되고 있는지, 그리고 그 후에는 어떤 변화가 생겼는지 알고 싶어 한다.

이러한 묘사는 오늘날 우리가 상호작용하는 거의 모든 디자인된 사물을 설명한다. 가전제품에서부터 사무용 도구, 컴퓨터, 비교적 오래된 자동차, 웹 사이트, 애플리케이션, 복잡한 기계까지. 디자인에는 큰 어려움이 있고, 항상 성공적으로 이루어지지 않기 때문에 우리는 너무나도 많은 일상 사물과 답답한 상황을 겪게 된다.

자동화 지능형 기기와의 커뮤니케이션

미래의 사물은 단순히 행동유동성을 가시적으로 만들어 해결될 수 없는 문제들을 야기할 것이다. 자동화 지능형 기계는 사람에서 기계, 기계에서 사람의 양방향 커뮤니케이션이 필요하기 때문에 고유의 어려움이 있다. 우리는 이러한 기계들과 어떻게 양방향 커뮤니케이션을 할 수 있을까? 이 질문에 답하기 위해 기계+사람 조합의 넓은 범위(자동차, 자전거, 심지어는 말이 될 수도 있다)를 살펴보도록 하자. 그리고 해당 기계+사람 조합이 또 다른 기계+사람 조합과 어떻게 커뮤니케이션을 하는지 살펴보자.

1장에서 말과 기수의 공생 관계에 대해 묘사한 것을 기억하는가? 미국 버지니아 랭글리에 있는 항공우주국 연구시설의

과학자들과 독일 브라운슈바이크 항공우주센터 과학자들이 진행하고 있는 연구 주제와 동일하다고 이야기했다. 그들과 나의 목표는 사람과 기계의 상호작용을 증진시키는 것이다.

그들의 연구에 대해 알아보기 위해 브라운슈바이크에 방문했을 때, 나는 말 타는 법을 좀 더 배웠다. 독일 과학자 그룹의 디렉터인 프랭크 플레미시Frank Flemisch는 말과 마차를 제어하는 마부에게 중요한 핵심 사항은 '느슨한 고삐'와 '팽팽한 고삐' 제어 방식의 차이라고 설명해주었다. 고삐가 팽팽하면 팽팽한 고삐가 말에게 기수의 의도를 전달하기 때문에 기수가 말을 직접적으로 제어한다. 고삐가 느슨하면 말이 자율성을 가져가 기수는 다른 일을 하거나 잠을 잘 수도 있다. 느슨함과 팽팽함은 제어 방식에 있어 양극단에 있는 단계이며, 그 사이에는 다양한 중간 단계가 존재한다. 또한 팽팽한 고삐로 기수가 통제권을 가지고 있을 때도 말이 방해하거나 명령에 저항할 수 있다. 마찬가지로 느슨한 고삐로 제어할 때도 기수는 고삐를 사용하고, 구두로 명령하고, 허벅지와 다리로 압력을 가하고, 발꿈치를 차는 등 어느 정도 감독을 할 수 있다.

말과 운전자 간의 상호작용에 대한 보다 가까운 비교 대상은 [3-2]와 같은 마차와의 상호작용이다. 여기에서는 말의 등에 앉는 기수처럼 마부가 말과 가깝게 붙어 있지 않다. 그렇기 때문에 평균적인 전문가가 아닌 운전자와 현대의 자동차 간의 관계와 좀 더 유사하다.

3-2 | 느슨한 고삐로 말과 마차 몰기

마부는 똑똑한 말이 힘 있게 안내하기 때문에
긴장을 풀고 운전에 그다지 신경 쓰지 않아도 된다.
이것이 바로 말이 통제권을 가져간, 느슨한 고삐를 사용하는 제어 방식이다.

마차의 말과 운전자, 운전자와 자동차 간의 연결에는 제한
점이 있다. 그러나 여기에서도 '팽팽한 고삐'와 '느슨한 고삐'
제어 방식이 적용된다. 동물의 자율성, 또는 사람의 통제권 정
도가 고삐의 행동유도성을 통한 암시적 의사소통을 활용하여
전달되는 것에 주목해보자. 암시적 의사소통을 행동유도성과
연결하면 강력하면서도 매우 자연스러운 개념이 된다. 이러한
방식의 말과의 상호작용은 기계+사람 시스템 디자인에서 차용

할 수 있는 핵심 구성 요소다. 독립성과 상호작용의 정도가 자연스럽게 달라질 수 있도록, 통제권자의 행동유도성과 통제권자가 제공하는 의사소통 능력을 활용할 수 있도록 시스템을 디자인하는 것이다.

내가 브라운슈바이크에서 자동차 시뮬레이터를 운전했을 때, '느슨한 고삐'와 '팽팽한 고삐' 제어 방식의 차이는 극명했다. 팽팽한 고삐 상태에서는 액셀러레이터, 브레이크, 운전대에 가하는 힘을 스스로 정하며 대부분의 작업을 수행했으나 내가 고속도로 차선 경계를 지키며 안정적으로 운전할 수 있도록 자동차가 이쪽저쪽으로 나를 몰고 갔다. 내가 앞 차에 너무 가까이 다가가면 운전대가 뒤로 물러나야 한다는 것을 알려주기 위해 뒤로 움직였다. 마찬가지로 너무 뒤처지면 조금 더 속력을 내라고 다그치며 운전대가 앞으로 움직였다. 느슨한 고삐 상태에서는 자동차가 더욱더 적극적으로 행동해 내가 해야 할 일이 거의 없었다. 자동차가 주행 내내 나를 안내하도록 그냥 두어도 되겠다는 느낌이 들었다.

이 실증에서 한 가지 누락된 것은 운전자가 시스템에 어느 정도의 통제권을 줄지 선택하는 방법이었다. 통제권의 정도를 변경하는 기능은 비상사태가 발생했을 때 크게 신경 쓸 필요 없이 매우 신속하게 통제권을 이전하도록 하기 위해 매우 중요하다.

말+기수의 개념은 기계+사람 인터페이스 개발에 대한 강력

한 비유를 제공하지만 이 비유 자체만으로는 충분치 않다. 우리는 이러한 인터페이스에 대해 더욱더 많은 것을 배워야 한다. 따라서 이미 이러한 연구가 시작되었다는 것은 정말 다행스러운 일이다. 과학자들은 사람과 시스템이 자신의 의도를 서로에게 가장 잘 전달할 수 있는 방법을 연구하고 있다.

시스템이 목표와 의도를 사람에게 전달할 수 있는 한 가지 방법은 시스템에서 따르고 있는 전략을 명시적으로 보여주는 것이다. 크리스토퍼 밀러Christopher Miller와 그의 동료들로 이루어진 연구팀은 시스템과 관련된 모든 이들과 '플레이 북'을 공유할 것을 제안한다. 이 연구팀은 자신들의 연구를 다음과 같이 묘사한다.

해당 영역에서 공유된 작업 모델에 기반을 두고 있는 모델로, 계획, 목표, 방법 및 지원 사용에 대한 사람과 자동화 시스템의 커뮤니케이션 수단을 제공한다. 스포츠팀의 플레이 북에서 작전을 참조하는 것과 유사한 과정이다. 플레이 북은 작업자가 잘 훈련된 부하직원과 상호작용하는 것만큼의 동일한 유연성으로 부차적인 시스템과 상호작용하게 하여 적응형 자동화를 가능하게 한다.

작업자는 자동 시스템이 따를 특정한 플레이 북을 선정해 의도를 전달하거나, 자동 시스템이 통제권을 가지고 있을 때 시스템이 선정한 플레이 북을 보여준다. 이 연구자들은 비행기

의 통제권에 대해 우려했는데, 플레이 북은 어떻게 이륙과 순항고도를 제어할지를 명시해줄 수 있을 것이다. 기계가 자율적으로 작업을 수행하고 제어할 때마다 기계가 따르고 있는 '작전(플레이)'을 보여주어 사용자가 지금 취해지고 있는 행동들이 어떻게 전반적인 계획과 맞아떨어지는지 이해하고, 필요한 경우 작전을 변경할 수 있게 한다.

여기에서 핵심 요소는 그 작전을 보여주는 형식이다. 서면으로 된 설명이나 계획된 행동 목록은 처리하는 데 매우 많은 노력이 들어가기 때문에 바람직한 방법이 아니다. 플레이 북 방식이 효과가 있으려면, 특히 자신의 집에 있는 지능형 사물을 사용하고자 훈련을 받고 싶지는 않은 일반 사람들을 위해 작전을 단순하게 나타내는 방법은 필수적이다.

나는 직장에서 디스플레이를 통해 명확하게 어떤 '플레이 북'을 따르고 있는지를 보여주는 대형 복사기에서 유사한 개념을 목도한 적이 있다. 예를 들어 디스플레이에는 이렇게 나타난다.

50장 복사, 양면 복사, 스테이플 처리, 분류 처리.

종이 한 장이 뒤집히며 양면에 인쇄되고 인쇄된 페이지가 다른 페이지와 어떻게 연결되는지 보여주는 깔끔한 그림의 묘사를 통해 페이지가 짧은 쪽과 긴 쪽 중 어느 쪽 모서리로 넘어가는지를 포함하여 제대로 정렬되었는지 쉽게 알 수 있었다. 또한 종이가 쌓인 높이를 통해 복사 작업이 얼마나 수행되었는

지를 확인할 수 있도록 잘 정돈되어 쌓여 있는 스테이플 처리된 문서를 보여주는 묘사도 있었다.

느슨한 고삐 상태에서 자동 시스템이 비교적 자율적으로 작업을 수행할 때 플레이 북과 유사한 디스플레이 방법은 기계가 어떠한 전략을 따르고 있으며 얼마만큼 활동을 수행했는지 사용자가 파악하게 하기 위해 특히 중요하다.

델프트의 자전거

델프트는 네덜란드 대서양 해안가의 매력적인 작은 도시로, 델프트공과대학교가 위치해 있다. 몇몇 큰 운하가 업무지구를 둘러싼 델프트의 거리는 상당히 좁다. 이 도시에서 위험한 것은 자동차가 아니라 떼를 지어 다니는 자전거다. 자전거는 온 방향으로, 그리고 내가 보기에는 갑자기 나타나 빠른 속도로 거리를 누비고 다닌다. 네덜란드에는 자전거 전용 도로가 있지만 델프트의 중앙광장은 그렇지 않다. 그곳에서는 자전거와 보행자가 뒤섞인다.

델프트로 나를 초청한 사람은 반복해서 이렇게 말하며 나를 안심시켰다.

"정말 안전해요. 양보하려고 하지만 않는다면 말이죠. 자전

거를 피하려고 하지 마세요. 멈추거나 방향을 틀지 마세요. 예측 가능한 보행자가 되어야 합니다."

즉, 일정한 속도와 일정한 방향을 유지하라는 것이다. 자전거를 타는 사람들은 다양한 가능성을 염두에 두고 모든 보행자와 충돌이 일어나지 않도록 신중하게 코스를 계산해놓았다. 보행자가 자전거가 예상치 못한 방식으로 이동한다면 끔찍한 일이 발생할 것이다.

델프트의 자전거는 우리가 스마트 기계들과 상호작용할 수 있는 방법에 대한 모델을 제공해준다. 어쨌든 사람인 보행자가 지능형 기계, 여기서는 자전거와 상호작용하는 것이다. 이 경우에는 기계가 자전거+사람의 조합이 되고, 사람이 동력과 지능 모두를 제공한다. 보행자와 자전거+사람 조합 모두 통제가 가능한 사람의 정신을 온전히 갖추고 있다.

그러나 이 둘은 성공적으로 조화를 이룰 수 없다. 자전거+사람의 조합에 지능이 부족해서가 아니다. 부족한 것은 바로 의사소통이다. 보행자의 속도보다 좀 더 빠르게 달리는 자전거들이 많다. 대화를 나눌 수 있을 정도로 가까워질 때면 이미 늦어버리기 때문에 자전거를 타고 있는 사람에게 말을 거는 것이 불가능하다. 효과적인 의사소통이 되지 않는 상황에서 상호작용할 수 있는 방법은 보행자가 예측 가능한 방식으로 걸어 아무 조율이 필요하지 않도록 하는 것이다. 둘 중 하나, 즉 자전거+사람의 조합만 계획하고 행동해야 한다.

3-3 | 델프트의 중앙광장

네덜란드는 친환경적이긴 하지만 보행자들에게는 자전거가 큰 위험 요소다.
이곳의 규칙은 '예측 가능한 사람이 되어라'다. 자전거에게 양보하려고 하면 안 된다.
멈추거나 방향을 틀면 자전거와 부딪힐 가능성이 크다.

지능이 있는 사람이 운전하는 기계인 자전거+사람의 조합을 조율하지 못한다면 지능형 기계와의 조율이 반드시 필요한 상황이 왜 더 쉬운 상황이라고 생각하는 걸까? 이 일화에서의 교훈은 우리가 아무 노력을 하지 않아도 괜찮아야 한다는 것이다. 미래의 스마트 기계는 동기를 추론하기 위해서든, 다음 행동을 예측하기 위해서든 상호작용하는 사람들의 마음을 읽으려 노력해서는 안 된다.

기계가 노력하면 두 가지 문제가 발생한다. 첫째, 기계는 틀릴 수도 있다. 둘째, 기계가 노력한다는 것은 기계의 행동을 예

측할 수 없다는 의미다. 기계는 사람의 행동을 추측하기 위해 노력하고, 사람은 기계가 무엇을 할지 예측하려고 노력한다면 분명 혼란이 생길 것이다. 델프트의 자전거를 떠올려보자. 디자인의 중요한 규칙을 깨달았을 것이다. 예측 가능해야 한다!

이제 다음 딜레마가 생긴다. 누가 예측 가능해야 할까? 사람? 아니면 지능형 기기? 사람과 기계가 동일한 능력과 지능을 갖추었다면 자전거와 보행자의 경우처럼 문제될 것이 없다. 둘 다 사람의 지능을 갖추고 있기 때문에 자전거를 탄 사람과 보행자 중 누가 예측 가능하게 행동해야 하는지는 중요하지 않다. 누가 어떤 역할을 할지 모두 동의한다면 문제없을 것이다.

그러나 대부분의 상황에서 사람과 기계는 동일하지 않다. 사람의 지능과 일반적인 세상에 대한 지식은 기계의 지능과 일반적인 세상에 대한 지식을 훨씬 뛰어넘는다. 보행자와 자전거 운전자는 어느 정도 공통된 지식과 공통된 기반을 공유하고 있다. 이들 사이의 유일한 난제는 적절한 의사소통과 조율을 할 수 있는 충분한 시간이 없다는 점이다. 사람과 기계 사이에는 이 필수적인 공통된 기반이 없기 때문에 기계가 예측 가능하게 행동하고 사람이 적절하게 반응하도록 하는 것이 훨씬 낫다. 기계가 어떤 규칙을 따르고 있는지 사람이 파악할 수 있도록 도와줄 수 있는 플레이 북의 아이디어가 바로 여기에서 효과를 발휘할 수 있다.

사람의 동기를 추론하고 사람의 행동을 추측하려고 하는

기계는 최상의 경우라도 불안할 때가 많으며, 최악의 경우 위험을 초래한다.

자연스러운 안전

다음 예시는 사람이 어떻게 안전을 인지하는지를 변화시키면 사고율이 얼마나 낮아질 수 있는지를 보여준다. 이는 안전 경고나 신호, 장비가 아닌 사람의 행동에 달려 있기 때문에 '자연스러운' 안전이라 칭한다.

다음 중 어느 공항이 사고가 더 적을까? 평평하고 가시성과 기상 상태가 좋으며 비행이 '쉬운' 공항(예: 애리조나 사막의 투산공항)? 언덕이 있고 바람이 불며 접근하기 어려운 '위험한' 공항(예: 캘리포니아 샌디에이고 국제공항, 또는 홍콩공항)? 답은 위험한 공항이다. 그 이유는 무엇일까? 조종사들이 정신을 바짝 차리고 집중하고 조심하기 때문이다. 투산공항에 착륙을 시도하다가 충돌할 뻔했던 한 비행기 조종사는 이렇게 말했다.

"상황이 깔끔하고 매끄러워 안일하게 생각했습니다." (다행히도 지형회피시스템이 조종사들에게 제시간에 경고 신호를 보내 사고를 예방할 수 있었다. 2장 첫머리에서 비행기가 조종사에게 "위로! 위로!"라고 외친 것을 기억하는가? 이러한 경고 신호를 통해

조종사들이 사고를 면할 수 있었다.)

자동차 교통안전에 있어서도 이와 같이 인지되는 안전과 실제 안전에 대한 원칙이 적용된다. 네덜란드 교통공학 전문가 한스 몬더만Hans Monderman의 잡지 기사 부제는 그 요점을 다루고 있다.

'주행을 보다 위험해 보이게 만들면 보다 안전해질 수 있다.'

사람의 행동은 자신이 겪고 있는 위험을 어떻게 인식하는가에 따라 크게 달라진다. 많은 사람이 비행은 무서워하지만 자동차 운전이나 벼락을 맞는 것은 무서워하지 않는다. 사실 자동차 주행이 민간 항공기에 승객으로 탑승하는 것보다 훨씬 더 위험하다. 벼락의 경우는 어떨까? 2006년 미국에서 발생한 민간 항공기 사망 사고는 3건이었으나 벼락으로 인한 사망 사고는 5건이었다. 폭풍우 속에 있는 것보다 비행이 더 안전하다.

인지되는 위험을 연구하는 심리학자들은 어떠한 활동을 더 안전하게 했을 때 사고율이 변하지 않는 경우가 많다는 것을 발견했다. 이 특이한 결과로 인해 '위험 보상'이라는 가설을 세우게 되었다. 어떠한 활동을 보다 안전하게 만들면 사람들이 더 큰 위험을 감수하기 때문에 사고율이 일정해지는 것이다.

자동차에 안전벨트를 추가하고, 오토바이 운전자에게 안전모를 씌우고, 축구 유니폼에 보호 패드를 붙이고, 자동차에 미끄럼 방지 브레이크와 안정성 제어 장치를 장착하면 사람들은

그만큼 위험한 행동을 한다. 동일한 원칙이 보험에도 적용된다. 절도에 대한 보험이 있으면 사람들은 소지품을 덜 조심한다. 산림 감시원과 산악인들은 훈련된 구조대원이 있으면 목숨을 위협하는 위험한 행동을 하는 경향이 있다. 문제가 생기면 구조될 것이라 믿기 때문이다.

'위험 항상성'은 안전에 대한 문헌에서 이와 같은 현상을 설명할 때 사용하는 용어다. '항상성'은 평형 상태를 유지하고자 하는 경향이 있는 시스템에 대한 과학적 용어다. 이 경우 일정한 안전이 평형 상태다. 이 가설에 따르면 좀 더 안전해 보이는 환경을 만들면 운전자들이 더 위험한 행동을 하기 때문에 실제 안전도는 동일하게 유지된다. 이 가설은 네덜란드의 심리학자 제럴드 와일드Gerald Wilde가 1980년대에 처음 소개한 이후 계속 논쟁의 대상이 되어왔다. 이 현상의 영향과 규모에 대한 근거를 두고 논쟁이 있으나 이 현상 자체가 실재한다는 것에는 의심의 여지가 없다. 그렇다면 이 현상을 역으로 이용해보면 어떨까? 실제보다 위험해 보이게 만들어 더 안전한 환경을 만든다면?

도로의 안전장치를 제거한다고 생각해보자. 신호등, 정지 신호, 횡단보도, 넓은 거리, 자전거 전용 도로 등을 모두 없앤 뒤 로터리(원형 교차로)를 만들고 거리를 더 좁게 만든다. 제정신이 아닌 아이디어 같아 보일 것이다. 상식에 역행하는 생각이다. 그러나 몬더만은 도시들이 이러한 아이디어를 채택하기를

촉구한다. 이 아이디어의 지지자들은 이를 '공유 공간'이라 부른다.

유럽의 몇몇 지역에서는 이 아이디어를 성공적으로 적용하고 있다(덴마크의 아이비, 영국의 입스위치, 벨기에의 오스텐트, 네덜란드의 마킹가와 드라흐텐). 이 아이디어는 고속도로에는 신호와 규정이 필요하지만 작은 마을이나 대도시의 제한적인 구역에서는 이 개념을 적절히 사용할 수 있다고 본다. 공유 공간의 지지자 집단은 영국 런던에 대해 다음과 같이 보고했다.

혼잡한 켄싱턴 하이 스트리트 쇼핑 거리를 재설계하는 데 공유 공간 원칙을 적용했다. 긍정적인 결과(도로 사고 40% 감소)가 나와 시의회는 런던에서 가장 유명한 박물관 구역이자 중심이 되는 거리인 전시 거리에 공유 공간 원칙을 적용하고자 한다.

이들은 자신들의 원칙을 다음과 같이 설명했다.

공유 공간. 점점 더 많은 주목을 받고 있는 공공 공간 디자인에 대한 새로운 접근 방식을 칭하는 이름이다. 전통적인 교통 관리 장치인 표지판, 도로 표지, 방지 턱, 장애물, 혼합 교통류 등이 없다는 것이 놀라운 특징이다. 공유 공간 전문가 한스 몬더만은 이렇게 말했다.

"공유 공간은 사람들이 '자신의' 공공 공간이 어떤 공간이 될지, 그 안에서 어떻게 행동할지 각자 책임을 지도록 한다. 더

이상 교통을 교통 표지판으로 관리하지 않고 사람들이 스스로 관리하게 한다. 이것이 바로 공유 공간의 핵심 아이디어다. 도로 이용자는 서로에 대해 신경 쓰고 일상에서 적절한 예의범절을 지킨다. 이 과정에서 도로 사고 건수가 줄어든다는 추가적인 이점이 있는 것으로 나타났다."

역위험 보상의 개념은 따르기 어려운 정책이고, 시 행정부의 대담한 결단이 필요한 일이다. 전반적인 사고와 사망 건수를 줄일 수 있을지는 몰라도 모든 사고를 방지할 수는 없다. 또한 사망 사고가 한 건만 발생해도 주민들은 불안에 떨며 경고 표지, 신호등, 보행자 전용 도로, 거리 확장을 요구할 것이다. 보기에 더 위험해 보이면 실제로는 더 안전해질 수 있다는 주장을 밀고 나가는 것은 매우 어려운 일이다.

왜 보기에 더 위험해 보이면 실제로는 더 안전해지는 것일까? 이에 대해 설명하기 위해 어려운 과업을 수행한 이들이 있다. 그중에서도 영국의 연구자 엘리엇Elliott, 매콜McColl, 케네디Kennedy는 다음과 같은 인지 메커니즘이 관련되어 있다고 주장한다.

- 환경이 보다 복잡하면 주행 속도가 느려지고, 인지 부하와 인지되는 위험이 증가하는 메커니즘이 작용한다.
- 과속 방지 다리나 넓어지는 도로와 같은 자연스러운 교통정온화 장치는 감속에 매우 효과적일 뿐 아니라 운전

자들도 보다 쉽게 받아들인다. 자연스러운 교통정온화의 속성을 활용하여 신중하게 설계한 계획은 유사한 효과를 달성할 수 있다.

- 환경에 변화가 생김을 강조하면(예: 고속도로, 또는 마을 경계) 사람들이 더 주의하게 만들거나 감속하게 할 수 있다(주의집중과 감속이 동시에 이루어질 수도 있다).
- 장거리 시야를 가로막거나 도로의 선형성이 깨지면 속도를 줄일 수 있다.
- 불확실성을 만들면 속도를 줄일 수 있다.
- 여러 가지 장치를 복합적으로 적용하는 것이 개별적으로 구현하는 것보다 효과적이지만 보기에 거슬리고 비용이 많이 들어갈 수 있다.
- 노변에서 다른 활동(예: 주차 차량, 보행자, 또는 자전거 도로)이 벌어지면 속도를 줄일 수 있다.

가정에서의 사고로 인한 부상과 사망의 주요 원인에는 낙상과 음독이 포함된다. 역위험 보상이라는 반직관적인 개념을 여기에도 적용해보면 어떨까? 위험한 행동을 더 위험해 보이게 만든다면? 욕실 바닥을 더 미끄럽게 보이게 만든다고 생각해보자(실제로는 덜 미끄러워 보이게 만든다). 계단을 실제보다 더 위험하게 보이게 설계한다고 생각해보자. 섭취해서는 안 되는 것들, 특히 독극물을 더 위험해 보이게 만들 수도 있다. 더 위험

해 보이게 만들면 사고를 줄일 수 있을까? 아마도 그럴 것이다.

역위험 보상의 원칙이 자동차에는 어떻게 적용될 수 있을까? 오늘날 자동차 운전자는 매우 편안하게 운전할 수 있다. 청각적으로는 도로의 소음으로부터 분리되고, 물리적으로는 진동을 느끼지 않아도 된다. 또한 따뜻하고 편안한 노래를 들으며 승객들과 교류할 수 있고, 전화 통화까지 할 수 있다. (연구에 따르면 운전을 하며 휴대폰으로 통화하는 것은 핸즈프리로 한다 해도 음주운전만큼이나 위험하다고 한다.) 상황이 이러하면 벌어지는 일로부터 거리가 생겨 상황 파악이 어려워진다. 안전성, 제동, 차선 유지를 담당해주는 자동 장치가 개발되면서 실제 상황에서 더욱더 거리감이 생겼다.

운전자가 이렇게 편안한 상태에서 벗어나 과거에 마차를 몰던 마부처럼 실외에서 날씨에 노출된 채 바람을 맞고, 실제 도로를 보고, 소리를 듣고, 진동을 느낀다고 생각해보자. 물론 운전자들이 이런 상황을 자처할 리는 없지만 운전자를 혹독한 실외 환경에 일부러 놓이게 하지 않고서 어떻게 이들이 도로 상황을 인지하도록 할 수 있을까? 오늘날 우리는 자동차의 컴퓨터, 모터, 첨단 기계 시스템을 통해 자동차의 행동뿐 아니라 운전자가 무엇을 느끼게 할지도 통제할 수 있다. 따라서 해석하고 해독하고 실제로 수행해보는 신호 없이도 자연스러운 방식으로 운전자가 도로 상황을 파악하도록 할 수 있다.

운전을 하는데 갑자기 운전대가 헐겁게 느껴져 자동차를 제

어하기가 어려워진다면 어떤 느낌이 들지 상상해보자. 재빨리 경계를 세우고 안전하게 주행하는 데 좀 더 신경 쓰지 않을까? 이러한 느낌을 의도적으로 느끼게 한다면 어떨까? 운전자들이 더 조심하지 않을까?

일부 미래 자동차 디자인에서는 이러한 기능이 분명 가능해질 것이다. 자동차는 점점 더 '드라이브 바이 와이어', 즉 제어 장치가 컴퓨터에만 연결되는 개념으로 변화하고 있다. 현대의 비행기도 이러한 방식으로 제어되고, 많은 운송 수단의 연료 조절판과 브레이크가 이미 이러한 방식으로 작동되며 차량의 마이크로프로세서에 신호를 전달한다.

언젠가는 방향 조종도 '와이어'로 수행되어 전기 모터나 유압 기구가 운전자에게 피드백을 제공해 마치 운전자가 바퀴의 방향을 바꾸는 느낌이 들게 하고, 바퀴의 진동을 통해 노면의 느낌을 알 수 있게 될 것이다. 이 수준에 도달하면 미끄러짐, 또는 묵직한 진동, 심지어는 헐겁고 흔들리는 운전대의 느낌까지 흉내 낼 수 있지 않을까? 스마트 기술의 묘미는 운전자에게 느슨하고 불안정한 제어력의 느낌을 주면서도 정밀하고 정확한 제어를 제공할 수 있다는 것이다.

문제는 운전대가 흔들리면 운전자는 자동차에 어떠한 문제가 발생했다고 오해하게 된다는 것이다. 이는 자동차 제조업체에서 절대 원하지 않는 그림이다. 주요 자동차회사의 엔지니어링팀에 이 이야기를 했더니 그들은 긴장한 듯한 표정으로 이렇

게 물었다.

"때때로 제대로 작동하지 않는 것처럼 느껴지는 제품을 왜 만들려고 하겠습니까?"

좋은 지적이다. 그러나 자동차를 더 위험해 보이게 만드는 대신 환경이 위험해 보이게 만들 수는 있을 것이다.

오래된 고속도로의 깊은 바퀴 자국 때문에 어떤 자동차가 예측할 수 없는 방식으로 움직이고 있는 상황을 상상해보자. 이런 상황에서는 자동차가 아니라 도로의 바퀴 자국이 문제라고 생각할 것이다. 이번에는 자동차가 묵직한 진흙탕이나 계속 미끄러지는 얼음 위를 지나간다고 상상해보자. 속도를 줄이고 조심하겠지만 이때는 자동차를 탓할 것이다. 마지막으로 맑고 화창한 날에 다른 자동차가 보이지 않는 현대식 고속도로에서 운전을 한다고 상상해보자. 이 상황에서는 자동차가 기민하게, 적시에 반응할 수 있다. 이제 우리는 이러한 반응이 온전히 자동차 덕분이라고 생각하게 된다.

모든 환경적 변수는 운전자의 반응에 바람직한 영향을 미치겠지만, 이는 자동차가 아닌 환경에 의한 영향이다. 이러한 환경은 자연스럽게 올바른 행동만을 유도할 것이다. 운전을 담당하고 있는 사람은 더 위험해 보일수록 더 신중해질 것이다.

왜 이런 것이 필요할까? 현대의 자동차가 너무 편안해졌기 때문이다. 효과적인 충격 흡수 장치와 승차감 제어 시스템, 효과적인 소음 제거, 노면 느낌 전달의 최소화, 자동차 내부 진동

의 최소화로 인해 운전자는 더 이상 환경과 직접적으로 교감할 수 없다. 따라서 운전자가 환경적인 조건을 알 수 있도록 하는 인공 장치가 필요하다.

내가 실제로 상황을 더 위험하게 만들고자 하는 것이 아님을 알아주길 바란다. 적절한 피드백을 제공해 운전자가 보다 안전하게 주행하도록 하는 것이 목적이다. 물론 진정한 물리적 안전도 지속적으로 증진해야 한다. 완전한 자동 시스템이 효과적인 것은 이미 증명되었다. 예를 들어, 미끄럼 방지 브레이크, 안정성 제어 장치, 연기 탐지기, 자전거, 스케이트보드, 스키 헬멧, 기계 보호구는 모두 중요하다. 그러나 자동 시스템의 효과는 제한적이다. 운전자들이 애초에 좀 더 안전하게 주행한다면 자동 시스템도 예측하지 못한 상황이 발생했을 때 훨씬 더 효과를 발휘할 것이다.

이러한 아이디어에 대해서는 논쟁이 있다. 나조차도 이 개념이 통할 것이라 완전히 확신하지는 못한다. 사람의 본성은 자신이 예측하는 것의 정반대를 하기 쉽기 때문에 도로가 분명히 미끄러워 보여도 '아, 이 도로는 진짜로 미끄러운 게 아니야. 그냥 속도를 줄이라고 하는 것뿐이야'라고 생각하며 무시해버린다. 그런데 정말 미끄러운 도로라면 어떨까? 뿐만 아니라 당신은 의도적으로 겁주는 자동차나 도구를 사겠는가? 마케팅 전략으로도 좋지 않다. 나쁜 아이디어다.

그래도 이 현상에 진리는 있다. 오늘날 우리는 편안함에 젖

어 있다. 세상에 본연적으로 존재하는 위험으로부터, 복잡하고 강력한 기계에 본연적으로 존재하는 위험으로부터 너무나도 단절되어 있다. 자동차와 오토바이, 기계, 약물이 실제만큼 위험해 보인다면 사람들은 그에 맞게 행동을 변경할 수도 있을 것이다. 모든 위험이 소리도 들리지 않고, 충격도 완화되고, 살균 처리되듯 희석된다면 우리는 더 이상 실존하는 위험을 인지할 수 없다. 그렇기 때문에 위험의 진짜 모습을 다시 불러와야 하는 것이다.

반응적 자동화

브레이크와 조종 장치 같은 동력 보조 기기는 사람과 기계의 자연스러운 협업에 대한, 상대적으로 원시적인 단계의 예시다. 현대 전자 장치는 훨씬 더 많은 협업이 가능하다. 노스웨스턴 대학교 지능형 기계 시스템 연구소의 에드 콜게이트Ed Colgate와 마이클 페시킨Michael Peshkin 교수가 발명한 '코봇Cobot(협동 로봇)'을 생각해보자. 코봇은 말과 기수의 상호작용과 유사한, 자연스러운 사람과 기계 간 상호작용의 또 다른 훌륭한 예시다. 페시킨에게 코봇에 대해 설명해달라고 부탁하자, 그는 이렇게 말했다.

가장 스마트한 사물은 사람의 지능을 능가하려고 하는 것이 아니라 보완하는 것들이다. 가장 현명한 교사와 마찬가지로. 코봇의 핵심은 사람과 기기가 통제권과 지능을 공유하는 것이다. 로봇은 로봇이 잘하는 일을 하고, 사람은 사람이 잘하는 일을 한다.

우리는 코봇을 자동차 조립과 창고 저장 관리업에 최초로 적용했다. 코봇은 사람이 화물을 신속하고 정확하게, 보다 인체공학적으로 이동하는 데 도움을 주는 매끄러운 안내 표면을 제공한다. 화물이 가상의 표면과 닿아 있지 않은 경우에는 사람이 시각과 손재주, 문제 해결 능력을 활용해 원하는 대로 화물을 이동할 수 있다. 필요한 경우, 제공되는 안내 표면 쪽으로 밀어붙여 따라가게 할 수도 있다.

코봇은 사용자가 원하는 대로, 사람들이 일반적으로 하듯물건을 들어 올리고 움직이기 때문에 사람과 기계의 훌륭한 공생 관계의 예시가 된다. 유일한 차이점은 이러한 사물이 굉장히 무거운 경우 약간 들어 올리고 지도하는 힘만 있어도 된다는 것이다. 이 시스템은 힘을 증대한다. 사람은 작고 편안한 수준의 힘만 가하면 되고, 나머지 필요한 힘은 시스템이 모두 제공해준다. 사용자는 본인이 완전한 통제권을 가지고 있다고 생각하며 기계가 보조한다는 인식조차 하지 못할 수도 있다.

코봇이 자동차 조립 라인 작업자들이 자동차 엔진을 조작하는 것을 도와준 사례가 있다. 보통 자동차 엔진 같은 무거운

물체는 제어가 필요한 천장 대차 장치나 자동으로 작업을 수행하는 지능형 대차 장치로 들어 올린다. 코봇을 사용하면 작업자들은 엔진에 간단하게 체인 고리를 걸어 들어 올리기만 하면 된다. 엔진은 한 손은커녕 한 사람이 들기에도 엄청나게 무거운데, 코봇은 들어 올리는 행동을 감지해 필요한 힘을 제공해준다. 작업자들이 엔진을 이동하거나, 돌리거나, 다시 내리기를 원하면 코봇은 엔진을 간단하게 들어 올리고, 돌리고, 밀거나 내려준다. 코봇은 힘을 감지해 작업 수행에 알맞게 힘을 보충해준다. 그로 인해 완벽한 협업이 이루어진다. 작업자는 자신이 기계를 사용한다고 느끼지 못한다. 자기 자신이 엔진을 이동하는 것이라 생각한다.

훨씬 더 정교한 코봇도 있다. 예를 들어, 엔진을 특정 방향으로 이동하지 않는 것이 중요하거나 특정 경로를 따라 엔진을 이동시키는 것이 중요한 경우, 코봇 제어 시스템은 가상의 벽과 경로를 만들어 사용자가 그 벽이나 경로에서 벗어나려고 하면 그러한 시도를 막으며 뒤로 밀어붙인다. 이렇게 뒤로 밀칠 때도 움직임이 매끄럽고 자연스럽게 이루어진다. 사실 작업자는 이와 같은 인공 벽을 보조 장치로 사용하여 엔진이 가상의 '벽'에 부딪힐 때까지 밀고 다시 벽을 따라 엔진을 움직이게 할 수도 있다.

이렇게 인공적으로 유도된 제한들은 놀라울 정도로 자연스럽게 느껴진다. 기계가 어떠한 행동을 강요하는 느낌이 들지 않

는다. 물리적인 벽처럼 느껴져 벽을 피하거나 의도적으로 벽에 부딪히고 그 벽을 따라 미끄러지면서 똑바른 경로를 유지하기 위해 보조 장치로 사용하는 것이 자연스럽게 느껴지는 것이다. 코봇 발명자들은 이러한 가능성을 두고 다음과 같이 말했다.

가장 흥미로운 기능은 프로그램이 가능한 제약을 적용하는 것이다. 예를 들어, 유용한 방향으로 동작을 제한하는 단단한 벽은 원격 펙인홀(가상의 공간에서 손으로 실린더를 잡고 끼워 넣는 작업―옮긴이) 작업과 같은 작업 수행 능력을 크게 개선할 수 있다. 두 번째 예시는 작업자의 손이 '미끄러져' 풀다운 메뉴를 누르는 것과 같은 상황을 피하고 유용한 방향으로 움직이도록 제한해주는 컴퓨터 인터페이스 기기 '매직 마우스'다. 세 번째 예시는 외과 의사가 잡고 있는 도구에 대해 로봇이 안내해주는 로봇 수술 시스템이다. 네 번째 예시는 작업자가 대형 부품(예: 계기판, 스페어타이어, 좌석, 문)을 부딪히지 않고 제자리에 놓을 수 있도록 도와주는 제한 기능이 프로그래밍되어 있는 자동차 조립이다.

코봇은 동력 보조 시스템의 일부다. 또 다른 예시는 신체에 옷이나 기계식 골격처럼 입힐 수 있는 동력 외골격 로봇이다. 코봇처럼 사람의 움직임을 감지하고 필요한 만큼 힘을 보충해준다. 외골격 로봇은 아직 현실이라기보다는 개념에 더 가깝다. 하지만 이러한 미래 사물을 지지하는 사람들은 외골격 로봇이

건설, 소방, 기타 위험 환경에 사용될 것을 예측하며 사람이 무거운 짐을 들고, 긴 거리를 달리고, 높은 곳을 뛰어넘을 수 있게 될 것이라 생각한다.

또한 환자들이 힘을 회복할 수 있도록 재활 과정 가이드 역할을 하는 등 의학적인 치료에도 유용하게 활용될 수 있다. 느슨한 고삐부터 팽팽한 고삐까지 다양한 제어 정도가 존재하는 말과 기수의 조합을 자동차 제어에 비유했듯, 의학적 재활에 사용되는 외골격 로봇은 환자가 제어권을 가지는 것(팽팽한 고삐)과 로봇이 제어권을 가지는 것(느슨한 고삐) 사이에서 정도를 조절할 수 있을 것이다.

자연스러운 상호작용의 또 다른 예시로는 이륜 개인 이동 시스템인 세그웨이 PTSegway Personal Transporter가 있다. 이는 지능형 디자인을 통해 기계+사람의 훌륭한 공생 관계를 구현하는 차량을 만들어낼 수 있음을 보여주는 강력한 예시다. 세그웨이 PT는 행동적인 제어를, 사람은 반성적인 안내를 제공한다. 세그웨이 PT에 올라서면 자동으로 균형이 맞춰진다. 앞으로 숙이면 전진하고 뒤로 기대면 정지한다. 방향을 틀 때는 가고자 하는 방향으로 몸을 기울이기만 하면 된다. 자전거보다 타기 쉽고 자연스러운 느낌의 상호작용이 이루어진다. 그러나 세그웨이 PT는 모든 사람이 말을 탈 수 없듯, 모두가 사용할 수 없다. 어느 정도의 기술과 주의력이 필요하다.

말과 기수, 사람과 코봇, 사람과 세그웨이 PT 간의 자연스

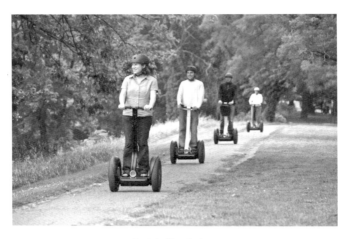

3–4 | 세그웨이 PT

가고자 하는 방향으로 몸을 기울이면 방향을 제어할 수 있는 협동 로봇의 일종.
사람과 이동 장치 모두 자연스럽고 쉽게 공생 관계를 이룬다.
출처: 세그웨이 미디어Segway Media

러운 상호작용을 사람과 비행기의 자동비행제어, 또는 자동차
의 정속 주행 장치 간의 보다 딱딱한 상호작용과 비교해보자.
후자의 경우, 디자이너들은 사용자가 의도적으로 제어 장치를
설정하고 시스템을 켠 다음부터는 자동화 시스템이 감당하지
못하는 어떤 문제가 생겨 갑자기 사용자가 제어해야 하는 상
황, 즉 자동화 시스템이 작업을 수행하지 못할 때까지는 더 이
상 할 일이 없다고 가정한다.

본 섹션에서 논의한 자연스럽고 반응적인 상호작용의 예시
들은 진정한 기계+사람의 공생 관계를 보여준다.

4장

기계의 하인

4월 1일, 메릴랜드주 햄스테드. 운전자 피터 뉴원Peter Newone은 악몽에서 막 깨어난 듯한 느낌이라고 말했다. 그는 새로 산 고급 자동차를 몰고 금요일인 어제 오전 9시경에 시내 중심의 로터리에 진입했다. 그의 자동차는 '차선 유지 기능'이라 불리는 새로운 기능을 포함해 최신 안전 기능을 갖추고 있었다. 뉴원은 병상에 누워 이렇게 말했다.

"자동차가 저를 로터리 밖으로 빠져나가게 하지 않았어요. 가장 안쪽 차선에 있었는데 나가려고 할 때마다 운전대가 꿈쩍도 하지 않고 계속 '경고! 오른쪽 차선에 차량이 있습니다'라는 안내 멘트만 나왔죠. 거기에서 밤 11시까지 있어야 했어요."

뉴원은 떨리는 목소리로 말을 이어나갔다.

"겨우 로터리에서 빠져 나와 노변으로 갔는데 그다음부터는 기억이 나지 않아요."

경찰은 자동차 안에서 쓰러져 횡설수설하는 뉴원을 발견해 병원으로 옮겼다. 그는 극심한 충격과 탈수증 진단을 받았고, 며칠 뒤에 퇴원했다.

해당 자동차회사 대표 남론Namron은 이러한 자동차의 행동에 대해 설명할 수 없다며 이렇게 말했다.

"우리 회사는 자동차를 매우 신중하게 테스트합니다. 그리고 이 기능은 우리 기술자들이 가장 철저하게 점검합니다. 필수적인 안전 기능이며, 회전력의 80% 이상을 넘어가지 않기 때문에 운전자가 언제든 시스템 제어권을 가져올 수 있습니다. 안전 예방 조치로 그렇게 설계했죠. 우리 회사는 뉴원 씨의 상황을 안타깝게 생각합니다. 그의 상태를 계속해서 확인할 계획입니다."

경찰은 이와 같은 상황을 본 적도, 들은 적도 없다고 말했다. 뉴원은 유난히 자동차가 많았던 날 그 지역을 방문했다. 해당 지역 학교에서 특별 기념식이 열렸고, 거기에다 이례적으로 스포츠 행사, 축구 경기, 콘서트까지 겹쳐 밤늦게까지 교통량이 많았다.

나는 관련 정부 관료들의 진술을 얻고자 했으나 실패했다. 이례적인 자동차 사고를 조사하는 연방교통안전위원회는 이번 사건이 공식적으로는 사고가 아니기 때문에 자신들이 담당하

는 영역에서 벗어난다고 말했다. 연방 및 주 교통 담당관들의 의견도 듣지 못했다.

조심성 많은 자동차와 잔소리꾼 주방, 요구 사항이 많은 기기까지. 조심성 많은 자동차는 이미 존재하며, 가끔 겁을 먹을 때도 있다. 잔소리꾼 주방은 아직은 없지만 곧 생길 것이다. 그렇다면 요구 사항이 많은 기기는? 제품들은 점점 더 스마트해지고 있으며, 우리에게 많은 것을 요구한다. 이러한 추세는 여러 가지 특수한 문제를 일으키며 응용심리학에서 탐색되지 않은 영역을 드러낸다. 특히 기기들은 이제 사람-기계의 사회적 생태계의 일부가 되었기 때문에 사회성, 우월한 의사소통 기술, 심지어는 감정까지 갖추어야 한다. (정확히 말하면 기계의 감정이지만 어쨌든 감정도 필요하다.)

가정에서 사용하는 기술들이 너무 복잡하다면 다음 세대에는 어떤 기술이 등장할지 기다려보라. 이래라저래라 요구 사항이 많은 기술, 삶의 통제권을 가져갈 뿐 아니라 당신의 부족한 점까지 나무라는 기술이 등장할 것이다. 오늘날 발생하고 있는 실제 이야기부터 상상으로 만들어낸 뉴원의 이야기, 현재 추세가 지속된다면 발생할 수도 있는 이야기까지! 이 책을 온갖 무서운 이야기로 채울 수도 있다.

14시간 동안 로터리에 갇혔던 불쌍한 뉴원을 생각해보자. 이런 일이 정말 발생할 수 있을까? 이 이야기가 진짜가 아니라는 것을 알려주는 유일하고 실질적인 단서는 바로 날짜다. 4월

1일! 이는 내가 첨단기술계의 사고와 오류를 연구하는 온라인 뉴스레터의 연간 만우절 에디션에 특별 기고한 글이다.

이 글에서 묘사된 기술들은 실제로 존재한다. 이론적으로는 이야기에 등장한 자동차회사 대표가 말했듯, 뉴원의 자동차는 차선 유지를 위한 회전력의 80%만 제공하기 때문에 운전자가 쉽게 자동차의 회전력을 이겨낼 수 있었다. 하지만 그는 매우 소심한 사람이라 운전대에서 저항력이 느껴지자 바로 그 힘에 굴복하고 말았다. 아니면 시스템의 기계적인 부분, 전자 장치, 또는 프로그래밍에 어떤 오류가 발생해 80%가 아닌 100%의 회전력이 발동된다면? 그런 일이 발생할 수 있을까? 아무도 모르는 일이지만, 일어날 법한 상황이라는 사실은 우리를 걱정스럽게 만든다.

우리는 우리의 도구의 도구가 되었다

> 그러나 어찌 된 영문인지 인간은 자신이 만든 도구의 도구가
> 되고 말았다.
> — 헨리 소로Henry Thoreau, 《월든》

헨리 소로가 '인간은 자신이 만든 도구의 도구가 되고 말았다'라고 했을 때, 그가 말한 도구는 1850년대의 도끼, 농기구,

목공품과 같은 비교적 단순한 도구를 의미했다. 그러나 그가 살던 시대에도 도구는 사람의 생활을 정의했다.

'청년들과 마을 사람들의 불행은 농장, 집, 외양간, 가축, 농기구를 물려받은 것이다. 이런 것들은 없애기보다 갖기 더 쉬운 것이기에.'

오늘날 우리는 끝이 없어 보이는 기술이 필요로 하는 유지 보수 작업 때문에 불평한다. 소로는 우리를 측은히 여겼을 것이다. 그는 1854년에도 이웃들이 매일 노역에 시달리는 것을 헤라클레스의 12시간 노역에 빗대어 묘사했다.

'헤라클레스의 12시간 노역은 나의 이웃들이 시달린 노역과 비교하면 하찮은 수준이다. 헤라클레스의 노역은 12시간으로 끝이 있었기에.'

나는 소로의 통탄을 오늘날 버전으로 이렇게 말하고 싶다.

"인간은 기술의 노예, 자신이 만든 도구의 하인이 되고 말았다."

우리는 우리의 도구를 모실 뿐만 아니라 하루 종일 충실히 사용해야 한다. 또한 유지 보수 작업을 하고, 손질하고, 편안하게 해주고, 우리를 재앙으로 이끄는 경우까지도 그들의 지시 사항을 따라야 한다.

돌아가기엔 너무 늦었다. 우리는 더 이상 기술의 도구 없이 살 수 없다. 기술은 종종 많은 비난을 받기도 한다. 많은 사람이 "기술은 우리를 혼란스럽게 하고 좌절하게 해!"라고 토로한

다. 그러나 이러한 불평은 잘못되었다. 대부분의 기술은 잘 작동한다. 소로가 자신의 불만 사항을 글로 옮기기 위해 사용했던 도구까지도. 따라서 그 부분에서는 소로도 기술 전문가이자 도구 제작자였다. 자기 집안의 연필 사업을 위해 연필 제조 기술 개선을 도왔기 때문이다. 그렇다. 연필도 기술이다.

기술(명사): 잘 작동하지 않는 새로운 것, 또는 이해하기 힘든 알 수 없는 방식으로 작동하는 것

일반적인 언어에서 '기술technology'이라는 단어는 우리 생활에서 새로운 것들, 특히 이국적이거나 이상한, 이해하기 힘들거나 위협적인 존재를 의미한다. 인상적인 것도 기술이다. 우주 항공기, 수술 로봇, 인터넷 같은 것들도 기술이다. 그렇다면 종이는? 옷은? 조리 기구는?

일반적으로 사람들이 말하는 기술과 달리, '기술'이라는 용어가 실제 의미하는 것은 우리 생활의 인공산물, 자재, 절차를 만드는 지식을 체계적으로 적용하는 모든 것이다. 따라서 옷도 기술의 결과이고, 글도 기술이며, 대부분의 문화 역시 기술이다. 음악과 예술도 기술이고 악기, 그림을 그릴 수 있는 표면, 물감, 붓, 예술가와 음악가의 도구를 만드는 기술 없이는 존재할 수 없었던 제품들 또한 기술이다.

최근까지는 기술이 대부분 통제권 안에 있었다. 기술이 더

많은 지능을 갖추게 되었을 때도 이해할 수 있는 수준이었다. 어쨌든 사람이 만들고 사람이 제어했다. 시작하고, 멈추고, 목표와 방향을 정했다.

하지만 이제는 더 이상 그렇지 않다. 자동화는 많은 일을 가져갔다. 일부는 생색도 나지 않는 일들이다. 재봉틀을 잘 작동시켜주는 자동화 장비를 생각해보라. 일부는 딱히 보람이 없는 일들이다. 많은 은행 직원을 실직하게 만든 ATM 기계를 생각해보라. 이렇게 자동화된 일들은 사회에서 많은 문제를 일으킨다. 이러한 사회적 문제도 중요하지만 여기서 내가 주목하고자 하는 것은 자동화가 완전히 통제권을 가져가지 않는, 자동화가 실패했을 때 사람들이 나머지 작업을 수행해야 하는 상황들이다. 이런 상황에서 주로 스트레스가 발생하고, 심각한 경우 사고 혹은 사망으로까지 이어진다.

'바퀴 달린 컴퓨터가 된' 자동차를 생각해보자. 여기서 컴퓨터의 능력은 어디에 사용될까? 모든 것에 사용된다. 운전자와 승객별로 제어 기능을 제공해 냉난방을 제어할 수 있다. 승객별로 오디오 및 비디오 채널이 따로 있는 고화질 디스플레이 화면과 음향 스피커를 제공해 엔터테인먼트 시스템도 제어할 수 있다. 전화, 문자, 이메일을 위한 커뮤니케이션 시스템에도 사용된다. 지금 어디에 위치해 있는지, 어디로 가는지, 교통 상황은 어떤지, 가장 가까운 식당, 주유소, 호텔, 엔터테인먼트 공간은 어디인지 알려주고, 통행료를 납부해주고, 영화와 음악까

지 다운로드해주는 내비게이션 시스템에도 사용된다.

물론 대부분의 자동화 시스템은 자동차를 제어하기 위해 사용된다. 일부 기능은 완전히 자동화되어 운전자와 승객들은 전혀 인지하지 못한다. 예를 들어, 스파크와 같은 주요 상황의 타이밍, 밸브 개폐, 연료 주입, 엔진 냉각, 동력보조 브레이크 및 조종 장치 시스템 등이 자동화된다. 제동 및 안정성 시스템과 같은 일부 자동화 시스템은 부분적으로 제어 가능하며 눈에 띈다. 일부 기술은 운전자와 상호작용하기도 한다. 예를 들어 내비게이션 시스템, 정속주행 장치, 차선 유지 기능, 그리고 자동 주차가 그렇다. 이러한 기술들은 현존하는 기술의 빙산의 일각조차 되지 않는다.

충돌 방지 경고 시스템은 전방 감시 레이더를 사용해 차량이 충돌할 것 같은 상황을 예측하고 만일의 사태를 대비한다. 좌석이 바짝 올라가고 안전벨트는 팽팽해지고 브레이크도 준비 태세를 갖춘다. 어떤 자동차는 운전자를 모니터링하는 카메라가 있어 운전자가 앞을 똑바로 보는 것 같지 않으면 불빛과 버저로 운전자에게 경고한다. 그래도 운전자가 반응하지 않으면 자동으로 브레이크를 건다. 언젠가는 법정에서 다음과 같은 대화가 오갈지도 모른다.

검사: 이제 다음 증인을 부르겠습니다. 자동차 씨, 충돌 직전 피고가 도로를 주시하지 않고 있었다고 증언했는데, 사실입니까?

자동차: 그렇습니다. 제가 위험 상황임을 경고했는데도 계속 오른쪽을 보고 있었습니다.

검사: 그리고 피고가 증인에게 무엇을 하려고 했죠?

자동차: 제 기억을 지우려고 했습니다. 하지만 저에게는 암호화된 부정 조작 방지 저장 시스템이 있습니다.

당신의 자동차는 온갖 흥미로운 정보를 교환하며 이웃 자동차들과 잡담을 할 것이다. 자동차들은 '임시' 네트워크라 부르는 무선 네트워크를 통해 서로 소통할 것이다. 도로에 대해 서로 경고해주기 위해 필요할 때마다 형성되는 네트워크이기 때문에 임시라고 부른다.

미래의 자동차는 다가오는 차량들에게 교통 상황과 고속도로 상황, 장애물, 충돌 사고, 악천후 등 유용하기도 하고 그렇지 않기도 한 온갖 정보를 전달해주고, 동시에 그들 자신이 무엇을 마주하게 될지 예측할 수 있도록 학습도 할 것이다. 자동차는 거기에서 더 나아가 사람들이 개인적이고 사적인 부분이라고 생각할 만한 정보까지 교환할지도 모른다.

뒷담화하는 자동차들의 모습이 그려지는가? 두 자동차가 대화를 한다면 무슨 이야기를 할까? 날씨나 교통 상황 패턴, 아니면 둘 다 높은 속도로 접근하고 있는 교차로에서 어떻게 지나갈 것인지에 대해 이야기할 것이다. 연구자들은 이런 부분에 대해 연구하고 있다. 그리고 분명 영리한 광고주들은 이러한 자동차에 대한 잠재력을 염두에 두고 있을 것이다. 광고판마다

무선 네트워크를 갖추고 자동차에게 광고 상품을 방송할 수도 있다.

광고판이나 상점이 내비게이션 시스템을 확인하며 자동차의 목적지가 어디인지 파악하고 식당, 호텔, 또는 쇼핑센터를 제안해주는 것을 상상해보라. 내비게이션 시스템을 통제하여 다시 프로그래밍해 운전자가 해당 광고 시설로 방향을 틀도록 지시하게 한다면? 자동차가 운전대를 통제하는 날이 온다면 자동차가 자신이 선택한 식당으로 당신을 데려가고, 당신이 가장 좋아하는 음식을 미리 주문해놓을지도 모른다.

"네? 매 끼니마다 당신이 가장 좋아하는 이 음식을 먹고 싶지 않다는 말씀인가요? 이상하네요. 그럼 왜 이 음식이 가장 좋아하는 음식인 거죠?"

자동차의 전화, 컴퓨터, 내비게이션 시스템에 온갖 광고나 바이러스가 잔뜩 들어간다면? 이런 일이 가능할까? 광고주나 사기꾼, 범죄자들의 영특함을 절대 과소평가해서는 안 된다. 각종 시스템이 네트워크로 연결되면 놀랍고 예상치 못한 사건들이 발생할 수 있다. 기술 전문가들은 이러한 일이 일어날까 말까의 문제가 아니라 언제 일어날까의 문제라고 말한다. 선한 사람들이 무엇을 하든 악한 사람들은 언제나 파괴해버릴 방법을 알아낸다.

컨퍼런스 회로와 접선하기

학계에 종사하면 한 가지 좋은 점이 있다. 이국적인 곳에서 열리는 컨퍼런스에 참여할 수 있다는 것이다. 봄의 스탠퍼드, 여름의 피렌체, 가을의 대전, 겨울의 이데라바드 등. 컨퍼런스는 단순히 보여주기 식이 아닌, 실제로 실질적인 무엇인가를 달성한다. 정부지원기관, 재단, 유엔이나 북대서양조약기구와 같은 기관들, 때로는 민간산업에서도 돈이 들어온다. 기금의 출처가 어디이든 기금증여기관에서는 철저하게 그 결과를 주시한다. 도서, 연구 보고서, 발명품, 기기, 원하는 혁신 등 긍정적이고 실질적인 결과를 원한다. 이러한 기대는 예상되는 혁신들이 곧 낳을 결과를 미화하는 보고서들을 탄생시킨다. 물론 예외도 있다. 인문학자나 철학자들이 개최하는 컨퍼런스에서는 이와 같은 혁신들로 인해 생겨날, 다가오는 위험에 대해 강조한다.

나는 미래 기술이 우리를 자유롭게 해줄 것이라 생각하는 사람들이 개최하는 행사와 기술이 우리를 파괴하고 노예로 만들 것이라 생각하는 사람들이 개최하는 행사에 모두 초청되곤 한다. 그리고 두 주장을 중화하는 역할을 한다. 기술은 우리를 자유롭게 해주지 못할 것이다. 절대 모든 인류의 문제를 해결해주지 못할 것이다. 뿐만 아니라 문제가 해결된다 해도 새로운 문제가 나타날 것이다.

그렇다고 기술이 우리를 노예로 만드는 것도 아니다. 적어

도 지금 수준으로는. 익숙해지면 일상에서 우리가 필요로 하는 기술들은 우리를 노예로 만든다는 느낌이 들지 않는다. 대부분은 생활을 개선해준다는 느낌이 들게 한다. 대부분의 사람은 하루에 여러 번 손을 씻고 자주 목욕을 하고 매일 옷을 갈아입는다. 과거에는 그러지 않았다. 이것이 우리를 노예로 만드는 것이라고 할 수 있을까? 우리는 복잡한 자재로 만들어진 조리도구와 전기, 또는 가스레인지를 사용해 식사를 준비한다. 전기와 가스는 첨단 기술을 통해 먼 곳에서 생산되어 복잡한 파이프와 전선 네트워크를 통해 가정으로 전달된다. 이것이 우리를 노예로 만드는 것일까? 나는 그렇게 생각하지 않는다.

신기술은 대부분의 경우 약속된 혜택을 제공하면서도 우리를 어리둥절하게 하고, 혼란스럽게 하고, 좌절하게 하고, 성가시게 할 것이라고 생각하는 사람이 많다. 기술은 보급된 이후로도 디자이너와 개발자들이 전혀 생각하지 못한 혜택과 상상도 못한 문제와 어려움을 가져온다.

신기술의 모든 혜택과 불이익을 생각해보고 신중하게 비교해보기 전까지는 세상에 내놓지 말아야 한다는 외침이 많다. 그럴 듯한 말이다. 그러나 불가능한 일이다. 기술의 예상치 못한 결과는 언제나 예상한 결과를 뛰어넘는다. 긍정적인 부분이든, 부정적인 부분이든. 그리고 예상치 못한 결과라면 애초에 어떻게 계획하겠는가?

미래가 어떻게 될지 알고 싶은가? 컨퍼런스들을 주시하라.

전 세계 연구실의 엄청난 조기 경보 신호, 과학 논문에서 적시에 발표하는 신호들, 여러 컨퍼런스와 연구소의 업적을 통해 발표되는 신호들 없이는 미래에 그 어떤 일도 일어나지 않을 것이다.

어떤 아이디어가 제품이 되기까지는 오랜 시간이 걸리고, 그 시간 동안 유사한 아이디어를 추구하는 이들과 지속적으로 상호작용하게 된다. 그런 도중에 업계가 충분한 관심을 보이면 그 아이디어는 상용화되기 시작하고, 어느 시점부터는 기업의 연구개발센터 속에 숨겨지고 조심스럽게 보호되어 보이지 않게 된다.

그러나 이렇게 잠긴 문 너머에는 공개된 컨퍼런스 세상이 있다. 많은 것이 여러 가지 이름표 아래 돌아가고 있다. 보조, 스마트, 지능형, 유비쿼터스(컴퓨터가 도처에 깔려 있어 인지와 추적을 통해 상황 인식이 가능한 서비스를 제공하는 환경) 컴퓨터, 보이지 않는 것들, 계속 사라지고 있는 것들, 우리 생활에 빈틈없이 연결시키려고 하나 생활 자체가 빈틈이 보이지 않도록 바꾸어야만 가능한 앰비언트 기술까지. 이해를 돕기 위해 두 개의 컨퍼런스 발표문에서 가져온 인용문을 준비했다.

지능형 비서와의 상호작용, 그리고 도전 과제

점점 더 복잡해지는 세상에서 지능형 인공 비서가 불러온 새로운 바람은 우리의 개인적인 일상과 업무 일상을 단순화해주고

증강시켜줄 수 있는 잠재력을 가진다. 인공 비서는 장보기부터 회의 준비까지 일상적인 업무와 할 일을 알려준다. 또한 건강을 모니터링하는 것까지의 보조 업무와 보고서 작성부터 무너진 건물에서 생존자를 찾는 것까지 복잡하고 조정 가능한 업무를 도와줄 것이다.

교육을 제공하거나 추천을 해주는 인공 비서도 있을 것이다. 로봇의 모습이거나 소프트웨어 프로세스의 형태를 한 인공 비서들은 시간과 예산, 지식, 업무를 관리하도록 도와주며 우리의 가정, 사무실, 자동차, 공공공간에서 보조할 것이다.

휴먼 컴퓨팅을 위한 인공지능

휴먼 컴퓨팅은 사람에 대한, 사람을 위해 만드는, 사람 모델을 기반으로 하는 예측 인터페이스에 대한 것이다. 기존의 키보드와 마우스를 넘어서는, 행동 및 사회적 신호를 이해하고 모방하는 것을 포함한 자연스럽고 사람다운 상호작용 기능을 수행할 수 있어야 한다.

'사람다운 상호작용 기능'이라는 말은 우리의 명령을 따르는 비밀스럽고 신비한 물체를 암시한다. 사회 보조 로봇은 우리의 자녀들을 가르치고, 놀아주고, 보호할 것이다. 또한 노인들(아마도 이들은 더 이상 가르침은 필요하지 않을 것이다)을 보호하고, 약을 복용하는지 확인하고, 위험한 행동을 하지 않게 하고, 넘어지면 도와주거나 적어도 도움이라도 요청할 것이다.

그렇다. 우리의 생각을 읽고, 우리가 원하는 바에 맞춰 행동

하고(우리가 스스로 인지하기도 전에), 아이들과 노인, 입원 환자들을 돌봐주고, 그 밖의 사람들까지 케어하는 지능형 기기의 개발은 성장하고 있는 산업이다. 대화하는 로봇, 요리하는 로봇, 이런저런 것들을 수행하는 로봇이 있다. '스마트 홈' 연구 프로젝트는 전 세계적으로 이루어지고 있다.

현실은 이러한 꿈에 훨씬 미치지 못하고 있다. 인공지능 비서는 많은 컴퓨터 게임에서 중심적으로 활용하지만 그렇다고 해서 우리 일상에서 실제로 보조 역할을 하는 것은 아니다. 물론 로봇 청소기 기술은 계속해서 발전해 특정 영역을 돌아다니며 깨끗하게 청소하는 작업을 수행하는 수준으로 확장되었다. 수영장을 청소하고, 마당의 낙엽을 쓸고, 잔디를 깎는 작업을 수행한다. 지능형 기기는 물리적 세계나 다른 지능형 기기와는 잘 상호작용할 수 있다. 실제 사람과 상호작용해야 할 때 어려움이 시작되는 것이다.

지능형 기기는 빨래처럼 수행할 작업이 잘 명시되어 있는 통제된 환경에서는 일을 잘한다. 작업이 잘 명시되어 있을 뿐 아니라, 기기를 제어하고 감독하는 사람들이 훈련을 잘 받고, 기기 작동 방법을 익히기 위해 많은 시간을 소비하고, 시뮬레이터를 통해 많은 시간을 쏟고, 여러 가지 고장 상황을 경험하고, 적절한 대응법을 학습한 산업 환경에서도 매우 효과적이다.

그러나 산업 환경에서의 지능형 기기는 동일한 기술이라 해도 가정에서 사용되는 기기와 엄청난 차이가 있다. 첫째, 업계

는 자동화에 수만 달러를 소비할 여력이 있지만 가정 사용자들은 몇십, 몇백 달러 정도만 소비하고자 하기 때문에 기술 차이가 나는 경우가 많다. 둘째, 산업 환경에서는 사람들이 잘 훈련되어 있지만 가정과 자동차의 사용자들은 상대적으로 훈련이 되어 있지 않다. 셋째, 대부분의 산업 환경에서는 어려움이 발생하면 피해가 가기 전에 충분한 시간이 있지만 자동차에서는 초 단위의 시간을 다툰다.

지능형 기기는 자동차, 비행기, 선박 제어에 있어 엄청난 진보를 이루었다. 정해진 업무가 주어진 기계들은 잘 작동한다. 어느 정도의 지능과 화면에 띄울 이미지만 있으면 되는 컴퓨터 에이전트의 세계에서는 잘 작동한다. 실질적인 물리적 신체는 필요하지 않다. 게임 및 엔터테인먼트, 인형 조작, 애완동물 로봇, 컴퓨터 게임의 캐릭터에서는 잘 통한다. 이런 환경에서는 종종 발생하는 오해와 실패가 아무 문제가 되지 않을 뿐만 아니라 오히려 재미를 더할 수도 있다. 엔터테인먼트 세계에서는 잘 수행된 실패가 성공보다 더 큰 만족감을 줄 수도 있다.

통계적 추론에 의존하는 도구 또한 많은 인기를 얻고 성공을 거두고 있다. 도서, 영화, 음악 등을 추천해주는 온라인 스토어는 사용자와 취향이 비슷한 사람들이 좋아할 것 같은 제품을 찾아 주방 기기까지도 추천해준다. 이런 시스템은 꽤 잘 통한다.

전 세계의 여러 컨퍼런스와 과학자들이 잘 정립해놓은 생각

들이 있지만, 유용한 방식으로 인간과 진정으로 상호작용하는 기기를 만드는 것은 결코 쉽지 않다. 왜 그럴까? 여러 가지 이유가 있다. 몇 가지 이유는 물리적인 문제다. 계단을 오르내리고, 자연환경 속을 거닐고, 물건을 줍고, 조종하고, 실제로 자연스럽게 발생하는 물체들을 제어하는 기기, 또는 로봇을 만드는 것은 아직 우리의 능력 한참 밖의 일이다. 몇 가지 이유는 지식의 부족 문제다. 사람의 행동을 이해하는 과학이 빠르게 발전하고 있지만 그렇다고 해도 우리가 알고 있는 것보다는 모르는 것이 훨씬 많다. 자연스러운 상호작용을 만드는 우리의 능력은 너무나도 제한적이다.

스스로 주행하는 자동차,
스스로 청소하는 집, 그리고?

스스로 주행하는 자동차, 옷의 색과 소재를 판단해 세탁 방식을 자동으로 조정하는 세탁기, 냉장고와 의료 기록을 확인한 뒤 사용자가 먹어야 할 재료를 선정해 음식을 하는 요리 기기는 곧 현실이 될 것이다. 엔터테인먼트 시스템은 사용자가 관심을 가질 만한 음악, TV 프로그램, 영화를 선정해 자동으로 결제한 뒤 보여줄 것이다. 집은 온도 설정, 잔디에 물주기 등을

스스로 하게 될 것이다. 로봇 청소기와 잔디 깎기 기계는 알아서 먼지를 빨아들이고, 걸레질을 하고, 잔디를 깎을 것이다. 이 중 많은 것들은 이미 현실이 되었다. 그리고 대부분은 곧 현실이 될 것이다.

우리의 일상에 영향을 미치는 모든 자동화 영역 중 가장 발전한 영역은 자동차다. 가족용 차량이 완전히 주행할 수 있을 만큼의 자동화 수준은 먼 미래의 일이긴 하지만 일단 자동차 영역에서 무슨 일이 일어나고 있는지 살펴보도록 하자.

주행의 일부를 제어하면서도 운전자가 계속 경계하고 상황을 파악하도록 분별 있게 자동화하는 방법은 무엇일까? 항공 안전에서는 이 방법을 '인더루프In the loop'라 표현한다. 차선을 변경하려는 운전자에게 가려는 길에 다른 차량이 있다는 사실이나 도로에 장애물이 있다는 사실, 또는 아직 운전자에게는 보이지 않지만 교차하는 옆길에서 접근하고 있는 차량이 있다는 사실을 어떻게 알려줄까?

충돌이 예상되는 교차로에서 두 차량이 만났을 때 자동차는 충돌을 피할 수 있는 최선의 방법은 위험 구역을 빠르게 지나는 것이라고 판단하고, 운전자는 브레이트를 거는 것이라고 판단한다면 어떻게 해야 할까? 자동차는 브레이크 페달에서 느껴지는 힘을 무시하고 그냥 속도를 내야 할까? 다른 차량이 변경하려는 차선에 있으면 자동차는 운전자가 차선 변경을 하지 못하도록 막아야 할까? 운전자가 속도 제한을 넘거나, 최저

속도보다 늦게 달리거나, 앞 차와 너무 가까워지는 것을 자동차가 막아야 할까?

오늘날 자동차 엔지니어와 디자이너들은 이 모든 질문들과 또 다른 많은 질문들을 마주하고 있다. 이러한 많은 상황에서 운전자에게 무엇을 할지 물어보거나 운전자에게 그냥 관련 정보를 전달하는 것조차 불가능한 경우가 많다. 일단 그럴 만한 시간이 없다.

오늘날의 자동차들은 대부분 스스로 주행할 수 있다. 앞 차와의 거리에 따라 속도를 조절하는 정속주행 장치를 살펴보자. 차선 유지 제어 장치와 자동 통행료 지불 시스템을 장착하면 자동차는 운전자의 계좌에서 돈을 인출하며 스스로 주행할 수 있다. 차선 유지 기능은 완전히 신뢰할 수준이 (아직은) 아니다. 1장에서 적응식 정속주행 장치의 몇 가지 문제점을 다루었는데, 이러한 시스템의 신뢰성은 개선될 것이며 비용도 크게 감소해 결국에는 모든 자동차에 장착될 것이다. 자동차들끼리 소통을 시작한다면 (이미 실험상으로는 가능하다) 안전성은 더욱 증진될 것이다. 안전성을 개선하기 위해 기술이 완벽할 필요는 없다. 사람인 운전자들도 완벽과는 거리가 멀다.

이 모든 요소를 합쳐놓으면 사실 운전자들이 주의를 기울이지 않도록 훈련하는 것이 된다. 몇 시간 동안 운전자와 상호작용하지 않으며 고속도로를 달릴 수 있게 될 것이다. 운전자는 잠이 들 수도 있다. 이미 항공 분야에서는 현실이 된 이야기다.

자동 조종 장치가 너무나 뛰어나 조종사들이 정말로 잠이 든다. 해군 연구소에서 일했던 나의 물리학자 친구는 해군 관련 실험을 위해 비행기를 타고 몇 시간 동안 바다 위를 비행했던 이야기를 들려준 적이 있다. 테스트가 끝나 조종사들에게 테스트 종료를 알렸는데 대답이 없어 그들이 있는 앞쪽으로 가봤더니 조종사들이 모두 잠들어 있었다고 한다.

잠드는 것이 비행기 조종사들에게 권고 사항은 아니지만 자동비행 제어 장치의 효율성이 좋기 때문에 복잡하지 않은 공역에서 날씨가 좋고 연료가 많은 상황이라면 대부분 안전하다. 하지만 자동차 운전자들은 그렇지 않다. 한 연구에 따르면 운전자들이 2초 이상 도로를 주시하지 않으면 사고 확률이 크게 올라간다. 운전자가 잠이 들어야 무슨 큰일이 나는 것이 아니라 도로를 2초만 보지 않거나 라디오 조작을 하는 것만으로도 사고가 날 수 있다.

많은 공학 심리학자와 인간공학 전문가가 '과잉자동화'에 대해 연구하고 있다. 이는 장비 자체가 너무 뛰어나 사람이 그다지 주의를 기울이지 않아도 되는 상황이다. 이론적으로는 사람이 자동화를 감독하고 항상 작동을 감시하고 일이 잘못될 때 언제라도 개입할 수 있도록 준비해야 하지만, 자동화가 매우 잘되는 상황에서는 이렇게 감독하는 것이 굉장히 어렵다. 제조, 또는 공정 제어 플랜트의 경우 사람인 작업자가 해야 할 일이 며칠 동안 거의 없을 수도 있다. 따라서 사람들은 계속 집중할

수가 없는 것이다.

떼와 군집

새와 벌, 물고기들은 무리를 짓고 떼를 지어 다닌다. 정확한 대형으로 이동하고 급강하하고 한곳에 모이고 장애물을 피하기 위해 흩어졌다가 다시 합쳐지는 모습을 보고 있으면 흥미롭다. 정확하게 행동하고 조화를 이루어 이동하고 서로 가까이 붙어 확실하게, 즉각적으로, 충돌 없이 리더를 따른다.

사실 이들 무리에는 리더가 없다. 무리를 짓는 행동, 새가 끼리끼리 모이고, 물고기가 떼를 지어 다니고, 소들이 우르르 몰려다니는 행동은 각 동물이 매우 단순한 일련의 행동 규칙을 따르는 것의 결과다. 각각의 동물은 가려는 길에 있을 수 있는 다른 동물, 또는 물체와의 충돌을 피하고, 서로 닿지 않으면서도 다른 이들과 가까이 붙어 있으려 하며, 함께 가는 동물들과 계속 동일한 방향으로 이동한다. 이러한 동물 떼나 무리 속의 의사소통은 인지적 정보로 제한된다. 시각, 청각, 기압파(예: 물고기의 측선을 통한 감지 기능), 후각(예: 개미의 후각) 같은 것들 말이다.

인공 시스템에서는 보다 풍부한 정보를 교환하는 커뮤니케

이션을 활용할 수 있다. 무선 커뮤니케이션 네트워크로 연결된 자동차 무리가 고속도로를 달린다고 생각해보자. 아하! 자동차들도 사실 무리를 지어 달릴 수 있다. 자연의 생물학적 무리는 반응적이다. 무리에 속한 일원들은 서로의 행동에 반응한다. 그러나 자동차 무리처럼 인공적인 무리는 각자가 의도하는 행동에 대해 소통할 수 있기 때문에 무슨 일이 발생하기 전에 반응할 수 있어 예측적이라 할 수 있다.

각각의 자동차가 완전히 자동화되어 인근에 있는 다른 자동차들과 소통하는 자동차 떼를 생각해보자. 자동차들은 서로 멀리 떨어져 있을 필요도 없을 것이다. 몇 미터 정도면 된다. 리더 자동차가 속도를 늦추거나 브레이크를 걸려고 하면 다른 자동차들에게 알려 수천 분의 1초 만에 그 자동차들도 속도를 늦추거나 브레이크를 걸 것이다. 사람 운전자들이 반응하고 무엇을 할지 결정할 시간을 주기 위한 서로 간의 거리가 반드시 필요하다. 자동화된 무리에서는 이런 시간이 밀리초 단위로 측정된다.

이러한 무리에게는 차선이 필요하지 않다. 결국 차선은 운전자들이 충돌을 피하기 위해서만 필요하다. 차선, 정지 표지판, 신호등도 필요하지 않을 것이다. 교차로에서 자동차 무리는 가로질러 오는 차량과의 충돌을 피하기 위한 규칙만 따르면 된다. 각각의 자동차는 속도와 위치를 조정할 것이다. 일부는 속도를 늦추고 일부는 속도를 내 교차하는 차량들은 충돌하지

않고 마치 마법처럼 서로를 지나칠 것이다. 이렇게 하기 위해 교차로의 자동차가 원래 따르던 무리가 아닌 다른 새로운 차량을 따라가지 않도록 무리의 규칙을 조정해야 할 것이다. 그러나 규칙을 조정하는 것은 어려운 일이 아니다.

보행자들은 어떨까? 이론적으로는 충돌 피하기 규칙이 여기에서도 잘 통할 것이다. 보행자는 그냥 거리를 가로질러 가고, 자동차 무리는 속도를 늦추거나 빨리 달리거나 방향을 틀어 언제나 보행자를 위해 공간을 확보할 것이다. 보행자 쪽에서 엄청난 신뢰가 있어야 하기에 조금 무서운 상황이 될 수도 있으나 이론적으로는 가능하다.

자동차가 무리를 떠나거나 무리에 속한 자동차들과 다른 목적지로 가야 한다면? 운전자가 그렇게 하고 싶다고 자신의 자동차에게 알리면 자동차는 그 의도를 또 다른 차량들에게 알릴 것이다. 아니면 운전자가 방향 지시등으로 차선 변경 의사를 자동차에게 알리면 자동차는 근처에 있는 모든 차량에게 이 사실을 알릴 것이다. 오른쪽 차선으로 변경할 때는 그 차선 바로 앞에 있는 자동차는 약간 속도를 내고, 바로 뒤에 있는 자동차는 약간 속도를 늦춰 공간을 만들 것이다. 브레이크 페달을 밟으면 속도를 늦추거나 정지하겠다는 신호가 되어 다른 자동차들이 길을 비켜줄 것이다.

다른 무리끼리 정보를 공유할 수도 있다. 즉, 한 방향으로 가는 무리는 다른 방향으로 가고 있는 무리와 정보를 공유하며

앞쪽에 있는 도로에 대한 유용한 정보를 전달할 수 있다. 자동차들이 많이 밀집해 있는 경우에는 리더 자동차부터 뒤에 있는 자동차까지 정보가 전달되어 따라오는 자동차들에게 사고나 교통량, 또는 관련 주행 정보를 알려줄 수도 있다.

자동차 무리는 연구실에서 실험이 진행 중이다. 실제 자동차에 무리 지어 다니는 행동을 도입하는 데는 엄청난 어려움이 있다. 일단 '무리 지어 다니기 위해 필요한 무선 커뮤니케이션 장비가 모든 자동차에 장착되어 있지 않은 경우 이 체계가 어떻게 작동할까'라는 문제가 있다. 또 다른 문제는 도로의 수많은 종류의 자동차를 어떻게 관리하느냐다. 일부는 완전히 자동화된 제어 장치와 무선 커뮤니케이션 장비가 있지만, 일부는 구식 장비만을 갖추고 있고, 일부는 아예 장비가 없거나 장비가 오작동하기도 한다. 자동차들이 무리에서 가장 기능이 떨어지는 차량을 찾아내 모두 그 차량의 행동에 맞춰 따라갈까? 아무도 이에 대해 답하지 못한다.

이뿐만이 아니다. 어떤 반사회적인 운전자가 무리에 끼어들어 도로의 모든 공간을 차지한다고 생각해보자. 그 반사회적인 자동차가 훨씬 더 빠르게 달리고 싶다면 속도를 내 무리 속을 가로질러 달리기만 하면 된다. 모든 차량이 자동으로 길을 비켜줄 것이라 믿기 때문이다. 이런 반항적인 자동차가 하나만 있다면 괜찮겠지만 많은 자동차가 동시에 이런 행동을 한다면 어떤 일이 발생할까? 재앙과 같은 상황이 펼쳐질 수도 있다.

모든 자동차가 같은 능력을 갖추지는 못할 것이다. 일부 자동차는 계속 수동으로 주행한다면 기술 레벨은 물론 졸음, 주의력, 주의산만 정도가 전부 다르기 때문에 현실적인 운전자의 행동을 고려해야 할 필요가 있다. 대형 트럭은 일반 자동차보다 반응이 느리고 정지할 때까지 달리는 주행거리가 더 길다. 자동차마다 정지, 가속, 회전 능력이 다 다르다.

자동차 무리에는 이런 결점들이 존재하지만 장점 역시 가지고 있다. 자동차 무리는 서로 매우 가깝게 주행할 수 있기 때문에 고속도로에 더 많은 차량이 들어갈 수 있어 교통체증이 크게 해소된다. 게다가 일반적으로는 차량 밀집도가 늘어나면 주행 속도가 느려지지만 자동차 무리에서는 차량 밀집도가 엄청나게 증가하지 않는 한, 속도를 늦출 필요가 없다. 서로 붙어 주행하는 차량은 바람의 저항도 덜 받는다(그래서 자전거 선수들도 붙어서 달리는 것이다. 바이크 '드래프팅'은 공기 저항을 줄이기 위한 행동이다). 하지만 그렇다 해도 가까운 미래에 자동차 무리를 보기는 힘들 것이다.

군집이라면 또 이야기가 다르다. 군집은 하나의 영역에서만 작동하는 단순화된 무리를 의미한다. 군집 주행에서는 바로 앞에 있는 자동차를 따라가며 정확하게 그 속도를 같이한다. 일련의 자동차들이 한 군집으로 주행할 때, 첫 번째 자동차에만 운전자가 있으면 된다. 다른 자동차들은 그냥 뒤따라가면 된다. 자동차 무리의 장점이 여기에서도 적용된다.

일부 고속도로에서 시행된 실험 연구는 해당 고속도로에서 교통량이 크게 증가하는 것을 보여주었다. 자동차 군집은 자동차 무리와 마찬가지로 운전자가 도로에 진입하거나 빠져나갈 때 일부는 자동화 커뮤니케이션 기능이 있으나 일부는 없는, 여러 가지 모드 자동차들이 있을 때 가장 큰 어려움을 겪는다. 물론 자동차 군집에서나 무리에서나 운전자들이 이 시스템을 남용하거나 방해하려면 그렇게 할 수도 있다.

자동차 군집과 무리는 현대의 자동차에 대해 생각할 수 있는 다양한 형태의 자동화 중 일부일 뿐이다. 사실 자동차 군집 주행은 일부 적응식 정속주행 장치 시스템과 함께 작동한다. 결국 정속주행 장치로 앞 차량이 움직일 때 차량 속도를 늦출 수 있다면, 정속주행 장치에 설정된 속도 제한 범위에 해당되는 한, 앞 차량이 속도를 바꾸면 자동으로 그 차량의 속도를 추적할 것이다. 교통량이 많으면 앞 차량을 가까이 따라가고 속도가 올라가면 차간 거리를 늘릴 것이다. 완전히 자동화된 시스템에서는 속도가 올라가도 차간 거리를 크게 늘릴 필요가 없기 때문에 두 차량 사이 간격이 작을 수 있다. 물론, 모든 것이 완벽하게 돌아가고 그 어떤 예상치 못한 사건도 일어나지 않는 한 그렇다.

효율적인 군집 주행은 완전한 자동 제동, 조종, 속도 제어 장치 없이도 가능하다. 그리고 높은 수준의 신뢰성이 보장되어야 한다. 어떤 이들은 의심의 여지가 없을 정도의 완벽한 신뢰

성이 보장되어야 한다고 말한다. 그러나 자동차 무리처럼 이미 군집 주행이 불가능한 차량이 굉장히 많은 기존 고속도로 체계에서 어떻게 군집 주행을 도입할 것인가는 분명하지 않다. 자동화된 차량과 그렇지 않은 차량을 어떻게 구분할 것인가? 운전자가 군집 차량에 어떻게 진입하고 빠져나올 것인가? 무엇인가 잘못되면 어떻게 할 것인가?

자동차 무리는 실험실에서는 문제없이 잘 작동하지만 고속도로에서는 그런 그림을 상상하기가 어렵다. 군집 주행이 아무래도 실현 가능성이 좀 더 높다. 각 자동차가 군집에 진입 허가를 받기 전에 커뮤니케이션 및 제어 기능을 갖추고 있는지 장비 체크를 하는 등 군집 주행 차량들을 위한 특별 차선이 떠오른다. 군집 주행은 차량의 속도를 높여주고 교통체증도 줄이면서 연료도 절약해줄 것이다. 잘 통할 것 같은 방식이다. 물론 여기에서 복잡한 문제는 안전하게 차량을 군집에 진입시키고 빠져나오게 하면서 장비 요구 사항을 갖추었는지 확인해야 하는 교체 지점에서 발생한다.

불완전한 자동화의 문제

나는 현재 자동화 수준은 위험한 중간 영역, 즉 완전한 자동도,

완전한 수동도 아닌 영역에 속하기 때문에 근본적으로 불안정하다고 주장한 적이 있다. 자동화 기능이 아예 없거나, 완전한 자동화가 되어야 하는데, 오늘날 우리가 갖추고 있는 것은 반자동화다. 설상가상으로 현재의 시스템은 일이 쉬울 때는 통제권을 가져가고 일이 어려워지면 보통은 아무 경고도 없이 포기해버린다. 우리가 원하는 상황의 정반대다.

비행기 조종사나 자동차 운전자가 비행기와 차량의 상태, 환경, 다른 모든 비행기나 차량의 위치와 상태를 인지할 뿐 아니라 지속적으로 이와 같은 정보를 해석하고 대응한다면 그 사람은 제어 루프의 핵심 부분을 담당하는 것이다. 상황을 인지하고, 그에 따라 적절한 행동을 결정하고, 그 행동을 수행한 뒤 결과를 모니터링한다. 조심스럽게 운전할 때마다 주변에서 일어나는 모든 것에 완전히 주의를 기울이기에 '인더루프' 상태인 것이다. 지속적으로 상황을 판단하고 무엇을 할지 결정하고 그 결과를 평가하는 한, 요리를 하든, 세탁을 하든, 심지어는 비디오 게임을 하든 인더루프 상태라 할 수 있다.

이와 긴밀히 연관된 개념은 바로 '상황 자각'이다. 상황의 맥락, 사물들에 대한 현 상태, 그리고 다음에 무슨 일이 일어날지에 대한 정보를 사람이 자각하는 것을 의미한다. 이론적으로는 완전히 자동화된 장비 시스템에서도 사람은 인더루프 상태로 차량의 행동을 지속적으로 모니터링하고, 필요할 때 개입할 수 있도록 준비하며 상황을 완전히 자각하고 있을 수 있다.

그러나 비행기 조종사와 자동차 운전자들이 장거리 이동에서는 오랜 시간 이와 같은 수동적 관찰 상태를 유지해야 하기 때문에 그다지 효과적이지 못하다. 실험심리학에서는 이와 같은 상황을 '경계 상태'라 부르는 경우가 많은데, 경계 상태에 대한 실험 및 이론 연구에 따르면 시간이 지날수록 효과가 떨어진다고 한다. 사람은 머리를 쓰지 않는 단순한 일에 오랜 시간 집중하지 못하는 것이다.

사람들이 이 루프에서 빠져나오면 더 이상 정보를 인지하고 있지 않은 상태가 된다. 무엇인가 잘못되고 즉각적인 대응이 필요할 때 효과적으로 대응하지 못한다. 다시 인더루프 상태가 되려면 상당한 시간과 노력이 필요하며, 루프로 다시 들어갔을 때는 이미 늦어버릴 것이다.

자동화 장비의 또 다른 문제는 자동화에 어려움이 있는 상황에서까지 자동화에 의존하려는 경향이 있다는 것이다. 영국의 심리학자 네빌 스탠튼Neville Stanton과 마크 영Mark Young은 자동차 시뮬레이터를 통해 적응식 정속주행 장치를 사용하는 운전자들을 연구했다. 이들의 연구에 따르면 자동화가 잘 작동할 때는 문제가 없었으나 적응식 정속주행 장치가 제대로 작동하지 않을 때는 화려한 기술을 가지고 있지 않은 운전자들보다 해당 장치를 사용한 운전자들이 사고를 더 많이 냈다. 흔히 보게 되는 연구 결과다.

안전 장비가 안전성을 증진해주는 것은 장비가 고장이 나기

전까지 만이다. 사람들이 자동화에 의존하는 것이 익숙해지면 단순히 루프에서 빠져나오는 것뿐 아니라 자동화를 지나치게 신뢰하는 경우가 많다. 자동화 장비가 아예 없었을 경우와 비교해 문제를 파악할 가능성이 적다. 이러한 현상은 비행기 조종사, 철도 운영자, 자동차 운전자를 막론하고 모든 연구 영역에서 발견되었다.

숙련된 비행기 조종사들도 때로는 필요 이상으로 자동화를 신뢰한다. '로얄 마제스티'라는 크루즈선은 승무원들이 지능형 내비게이션 시스템을 지나치게 신뢰해 결국 좌초되고 말았다.

모든 자동차 제조업체는 이러한 문제를 우려하고 있다. 조금만 문제가 생겨도 자신들을 대상으로 엄청난 소송이 벌어질 것을 염려한다. 그렇다면 이들은 어떻게 대응할까? 굉장히 신중을 기한다.

차량이 많은 고속도로에서 높은 속도로 주행하는 것은 매우 위험하다. 전 세계에서 매년 120만 건의 사망 사고와 5천만 건의 부상 사고가 발생한다. 이는 우리가 기계인 자동차에 의존해 모두를 불필요한 위험에 노출시킨다는 사실을 보여준다. 세상 모든 사람에게 유용하고 귀중하게 쓰이지만 생명을 앗아가기도 하는 위험이 존재한다.

물론 운전자들을 더욱 잘 훈련시킬 수도 있지만, 문제는 운전이 본질적으로 위험한 행위라는 데 있다. 문제가 너무 갑작스럽게 발생해 대응할 시간이 거의 없다. 모든 운전자는 주의

력이 흔들리는 것을 경험한다. 이는 인간의 자연스러운 성향이다. 최고의 상황에서도 운전은 위험한 행위다.

완전한 자동화가 불가능하다면 가능한 수준의 자동화 시스템을 적용할 때 세심한 주의가 필요하다. 때로는 적용되지 않을 수도 있고, 때로는 사람인 운전자들이 정보를 인지하고 주의집중하는 상태를 유지하기 위해 사람의 개입이 실제로 필요로 하는 수준보다 더 많이 요구될 수도 있다.

자동차를 완전히 수동으로 제어하는 것은 위험하다. 완전한 자동화 제어가 더 안전할 것이다. 지금은 완전한 자동화가 아니라 일부 기능만 자동화되고, 자동차들이 각기 다른 기능을 갖추고 있고, 장착된 자동화 시스템마저 완전한 자동화를 향한 전환기에 있어 어려움이 있다. 부분적인 주행 자동화는 사고 자체는 덜 발생시키겠지만, 일단 사고가 발생하면 그 규모가 더 커지고, 더 많은 차량에 피해를 입히고, 사상자 수도 더 늘어나게 되는 상황이 되기 때문에 두렵다. 기계와 사람의 합동 관계는 반드시 신중을 기해 접근해야 한다.

5장

자동화의 역할

왜 자동화가 필요할까? 기술 전문가들은 세 가지 이유를 든다. 따분하고, 위험하고, 더러운 일을 하지 않기 위해서. 이 답변에 반박하기는 어렵지만, 사실 많은 것이 자동화되는 데에는 다른 이유들이 있다. 복잡한 일을 단순화하고, 인력을 줄이고, 재미있고, 그냥 자동화가 되어서.

성공적으로 자동화가 된다 해도 작업의 통제권을 가져오는 과정에서 언제나 새로운 문제들이 생기기 때문에 항상 대가를 치르게 된다. 자동화는 만족스럽게 작업을 수행해내는 경우가 많지만 더 많은 유지 보수를 필요로 한다. 일부 자동화 시스템은 숙련된 노동자가 필요 없어진 대신 관리인이 필요해지는 경우도 있다. 일반적으로 어떤 작업이 자동화되면 해당 작업 외

에도 다른 많은 것에 영향을 미친다.

사실 자동화를 적용하는 것은 시스템 문제라 작업 수행 방식을 바꾸어놓고, 직무 구조를 변경하며 필요한 작업을 한 집단에서 다른 집단으로 옮기고, 많은 경우 일부 기능은 더 이상 필요하지 않게 되고 다른 기능이 새롭게 필요하게 되는 식이다. 어떤 사람들에게는 자동화가 유용하지만, 자신의 직무가 변경되거나 직업이 사라지게 되는 사람들에게 끔찍한 일일 수 있다.

단순 작업을 자동화하는 것만 해도 영향이 있다. 커피를 만드는 따분한 일을 생각해보자. 나는 버튼 하나만 누르면 자동으로 물을 가열하고 커피콩을 갈고 커피를 끓이고 커피 찌꺼기를 버려주는 자동 기계를 사용한다. 그 결과, 매일 아침 커피를 만드는 약간의 지루함은 없어진 대신 커피 기계를 관리해야 하는 더 힘든 일을 하게 되었다. 통에 물과 커피콩을 채워 넣어야 하고, 기계 내부 부품을 해체해 주기적으로 세척해야 하며, 액체가 닿는 모든 부분을 말끔하게 청소해야 한다.

애초에 별로 어렵지도 않은 작업의 어려움을 줄인답시고 왜 이렇게 고생을 하는 걸까? 이 경우에는 이 자동화 기계가 나의 주의집중을 필요로 하는 시간을 조정할 수 있게 해주기 때문이다. 막 잠에서 깨어나 정신이 맑지 않고 바쁜 시간대에 일을 조금하는 대신, 나중에 내 마음대로 일정을 조정할 수 있을 때 많은 일을 하기로 결정한 것이다.

증가하는 자동화 추세를 보면 자동화되고 있는 작업과 활

동의 수 자체만 봐도, 이러한 작업의 통제권을 가져가는 기계의 지능과 자율성을 놓고 봐도 멈출 수 없는 트렌드인 듯하다. 그러나 자동화가 피할 수 없는 트렌드인 것은 아니다. 또한 자동화가 우리에게 많은 결함과 문제를 가져올 수밖에 없는 것도 아니다. 엄청나게 부정적인 부작용을 가져오지 않으면서도 위험하고 더러운 작업을 진정으로 줄여주는 기술을 개발해야 한다.

스마트 사물

스마트 홈

늦은 저녁 시간, 마이크 무저는 거실에 앉아 책을 읽고 있다. 잠시 후 그는 하품을 하고 기지개를 켜더니 침실로 천천히 걸어간다. 마이크의 집은 그의 활동을 감지하고 그가 자러 간다고 판단해 거실 조명을 끄고, 침실과 화장실의 조명을 켠다. 난방 온도도 내린다. 사실 이 집에서 지속적으로 마이크의 행동 패턴을 모니터링하고 조명, 난방 등을 조정해 예상되는 마이크의 행동에 대비하는 것은 컴퓨터 시스템이다. 일반적인 프로그램이 아니다. 인간의 신경세포, 즉 인간 뇌의 패턴 인식 및 학습

능력을 모방하도록 디자인된 '신경망'이라는 것을 통해 작동하는 프로그램이다.

이 프로그램은 마이크의 활동 패턴을 인식하는 것뿐만 아니라 대부분의 경우 그의 행동을 적절히 예상할 수 있다. 신경망은 강력한 패턴 인식기이며, 각 활동이 하루 중 어느 시간에 이루어지는지까지 포함해 마이크의 행동 순서를 살펴보기 때문에 그가 언제 무엇을 할지 예측한다. 따라서 마이크가 집을 떠나 일을 하러 가면 에너지 절약을 위해 난방과 온수 가열기를 끄지만, 신경망 회로가 그가 돌아올 것을 예상하면 그가 집에 들어왔을 때 편안한 공간을 만들고자 다시 켜놓는다.

이 집은 스마트한 지능형 집일까? 이 자동화 시스템의 디자이너 마이크 무저Mike Mozer는 그렇게 생각하지 않는다. 그는 이를 '적응식' 시스템이라 부른다. 지능형이라는 것이 어떤 의미인지 이해하기 위해 마이크의 집을 살펴보자. 마이크의 집에는 각 방의 온도, 조명, 소리 레벨, 문과 창문의 위치, 바깥 날씨와 햇빛의 양, 거주인들의 모든 움직임을 측정하는 75개 이상의 센서가 있다. 작동기가 방의 난방과 온수, 조명, 환기를 제어한다. 이 시스템은 8㎞ 이상의 케이블로 이루어져 있다. 신경망 컴퓨터 소프트웨어는 학습이 가능하기 때문에 집은 마이크의 선호 사항에 따라 계속해서 행동을 적응해나간다. 시스템이 적절하지 않은 설정을 선택하는 경우, 마이크가 그 설정을 고쳐주면 집이 행동을 변경한다.

한 기자는 이 시스템의 작동 방식에 대해 다음과 같이 설명했다.

마이크는 그가 들어가자 약하게 불이 켜지는 화장실 조명을 보여주었다. 그는 이렇게 말했다.

"이 시스템은 에너지 절약을 위해 필요하다고 생각하는 가장 낮은 수준의 조명이나 난방을 선택해 제가 그 결정에 만족하지 않으면 불평을 해야 해요."

마이크는 자신이 느끼는 불편함을 보여주기 위해 벽의 스위치를 눌러 시스템이 조명을 더 밝게 하도록 하고, 다음번에 그가 화장실에 들어가면 더 높은 밝기를 선택하도록 시스템에 자체적으로 벌을 주었다.

마이크의 집은 주인인 마이크가 집을 훈련시키는 만큼 마이크를 훈련시킨다. 마이크는 밤늦게까지 일을 할 때면 집에 갔어야 한다는 것을 깨닫곤 한다. 그의 집은 그가 돌아올 것을 대비해 착실하게 난방을 켜고 온수를 준비해놓았을 것이기 때문이다. 여기서 흥미로운 질문을 해볼 수 있다. 마이크가 집에 전화해 늦는다고 말할 수는 없을까?

마찬가지로 마이크는 일부 결함이 있는 하드웨어를 발견하고 고쳐 화장실에서 누군가가 너무 오래 있는 상황을 감지할 수 있게 되었다. 마이크는 이렇게 말했다.

"오랜 시간 후에 하드웨어 문제가 해결되었습니다. 거주인

들에게 자신이 어떻게 시간을 보내고 있는지 유용한 피드백을 제공해주기 때문에 시스템에 방송 메시지 기능을 남겨놓았습니다."

그럼 이제 거주인들이 화장실에 너무 오래 있으면 집이 경고를 한다는 것인가? 완전 잔소리꾼 집이 아닌가! 이런 집이 지능형 집인가? 다음은 마이크가 직접 이 제어 시스템의 한계점에 대해 언급한 내용이다.

적응식 집 프로젝트를 진행하며 해당 프로젝트를 좀 더 확장할 수 있는 방안들을 생각했으나 대부분은 잘못 판단한 아이디어였다. 여러 번 언급된 아이디어 중 하나는 홈 엔터테인먼트 시스템(스테레오, TV, 라디오 등)을 제어하는 것이다. 가정에서 비디오와 오디오를 선정하는 것의 문제는 거주인의 선호 사항이 마음 상태에 따라 달라지고, 머신 비전을 사용한다 하더라도 직접적으로 환경으로부터 인지하는 마음 상태와 연관되는 신호는 몇 가지 되지 않는다는 점이다. 따라서 시스템이 잘못 예측하는 경우가 많고, 거주인을 지원하기보다 성가시게 하는 경우가 더 많아질 수 있다. 거주인은 오디오나 비디오 엔터테인먼트가 필요하면 일반적으로 분명한 의도를 가지고 찾기 때문에 이런 성가심이 더욱 크게 드러나게 된다. 예를 들어 거주인의 의도는 집 안의 온도 조절 장치와 충돌하게 되는데, 거주인은 불편함을 느끼지 않는 한 의식적으로 온도를 생각하지 않기 때문이다. 거주인이 자신의 목표를 인지할 때 간단하게 버튼을 클릭하기만

하면 그 목표를 이룰 수 있다. 따라서 어려운 문제에 집중하고 있을 때 스테레오가 음악을 크게 트는 등의 오류는 모두 제거된다. 혜택과 비용을 비교해봤을 때 수동 제어가 더 유리하다.

집이 주인의 생각을 읽을 수만 있다면 얼마나 좋을까? 하지만 생각을 읽어내지 못하기 때문에, 과학자들의 표현대로 사람의 의도를 추론하는 능력이 없기 때문에 이러한 시스템이 경쟁에서 지는 것이다. 여기에서 다른 사람과 살아본 적 있는 사람이라면 누구나 알 수 있는 문제가 발생한다. 함께 살면 정보와 활동을 공유하는 일이 많아지지만, 그래도 정확하게 다른 사람이 무엇을 하려고 하는지 그 의도를 파악하는 것은 쉽지 않다. 이야기 속에 등장하는 영국 집사는 주인이 원하는 것과 요구 사항을 정확하게 예상한다. 그것이 가능한 이유는 주인의 생활이 매우 규칙적이기 때문이다.

어떠한 활동을 해야 할지, 하지 않아야 할지 결정하는 자동화 시스템은 맞을 수도, 틀릴 수도 있다. 실패는 두 가지 형태로 나타난다. 누락하거나 잘못된 경보를 보내거나. 누락은 해당 시스템이 어떤 상황을 감지하지 못해 필요한 행동을 수행하지 못하는 경우를 의미한다. 잘못된 경보는 해당 시스템이 그런 행동을 하지 않아야 했지만 실제로 수행한 경우를 의미한다. 자동화 화재 감지 시스템을 생각해보자. 누락은 화재가 발생할 때 신호 전달에 실패한 경우다. 잘못된 경보는 화재가 발

생하지 않았는데도 화재 경보를 울린 경우다. 이 두 가지 형태의 오류는 그 대가가 각각 다르다.

화재 감지에 실패하면 그 결과는 재앙과 같겠지만, 잘못된 경보 또한 문제가 생길 수 있다. 화재 감지기가 수행하는 행동이 경보를 울리는 것이 전부라면 잘못된 경보라 해도 단순히 성가신 소음에 그치고 말겠지만, 이는 시스템의 신뢰를 떨어뜨릴 수 있다. 하지만 잘못된 경보로 살수 장치가 켜지고 소방서에 연락이 간다면? 만약 이때 살수 장치로 귀중품이 망가지기라도 한다면 그 대가는 엄청날 것이다.

스마트 홈이 거주인의 의도를 잘못 해석할 경우에는 누락과 잘못된 경보의 비용이 일반적으로 적은 편이다. 스마트 홈이 거주인이 음악을 듣고 싶을 것이라 생각해 갑자기 음악을 틀면 성가시긴 하겠지만 위험하지는 않다. 거주인이 휴가를 떠났는데 매일 열심히 난방을 가동한다 해도 심각한 피해가 발생하지는 않는다. 그러나 자동차는 다르다. 운전자가 앞 차와 가까워질 때마다 속도를 늦추는 것을 자동차에 의존하면 누락이 발생할 경우 사고가 날 수도 있다. 운전자가 차선을 벗어난다고 판단해 자동차가 방향을 틀거나 브레이크를 거는 등 잘못된 경보 상황이 발생하면 근처 차량들이 놀라 신속하게 대응하지 못할 경우 큰 사고로 이어질 수도 있다.

잘못된 경보가 위험하든, 그냥 성가시기만 하든 그 모든 상황에서 신뢰도가 떨어진다. 잘못된 경보 상황이 여러 차례 발생

하면 그 경보 시스템은 무시될 것이다. 그렇게 되면 실제로 화재가 발생했을 때 거주인은 또 잘못된 경보라 생각해 무시할 가능성이 크다. 신뢰는 시간에 걸쳐 형성되며, 지속적으로 신뢰할 수 있는 상호작용과 함께 경험에 기반을 두고 쌓이는 것이다.

마이크는 홈 시스템에서 어떠한 문제가 발생하더라도 자신이 구축한 것이기에 좀 더 너그럽게 생각하는 경향이 있다. 그는 연구 과학자이자 신경망 전문가로, 그의 집은 연구실 같은 역할을 한다. 훌륭한 실험이고 방문해보면 재미있겠지만, 나는 그러한 집에 살고 싶지는 않다.

사람을 스마트하게 만들어주는 집

모든 것을 자동으로 하려고 하는 완전히 자동화된 집과 극명한 대조를 이루는 사례가 있다. 마이크로소프트 케임브리지 연구소는 사람의 지능을 증강시켜주는 기기를 갖춘 집을 디자인한다. 집 거주인의 활동을 조율하는 문제를 생각해보자. 직장 생활을 하는 성인 두 명과 10대 두 명이 있는 가정이라고 생각하자. 이 경우 엄청난 문제가 발생한다. 기술 전문가들이 여러 가지 의제를 다룰 때 취하는 전통적인 접근법은 지능형 캘린더를 상상해보는 것이다. 예를 들어, 집이 각 구성원의 일정

을 조율해 언제 식사를 준비하고, 누구를 차로 데려다주고 데려올지 결정할 수 있다. 당신의 집이 계속해서 당신과 커뮤니케이션을 한다고 생각해보라. 이메일을 보내고, 문자를 보내고, 전화를 걸기도 하면서 저녁 식사를 하기 위해 언제 집에 와야 하는지, 다른 가족 구성원을 언제 데리러 가야 하는지, 집에 오는 길에 마트에 들러야 하는지 등의 일정을 알려주는 것이다.

당신이 알아차리기도 전에 집이 도메인을 넓혀 당신이 관심을 보일 만하다고 생각하는 기사나 TV 쇼를 추천해줄 것이다. 이것이 당신이 원하는 생활 방식인가? 많은 연구자들은 그렇게 생각하는 듯하다. 전 세계 대학 및 산업연구소에서 대부분의 스마트 홈 개발자들이 이러한 접근 방식을 따른다. 전부 효율적이고 현대적이며 대부분은 인간의 개입 요소가 없다.

마이크로소프트 케임브리지 연구소는 기술이 아닌 사람이 집을 스마트하게 만든다는 전제로 시작했다. 한 가지 솔루션을 자동화하는 것이 아니라 특정한 가정의 필요에 맞게 솔루션을 지원하기로 했다. 연구팀은 '민족지학적 연구'라 알려진 연구 방식을 사용해 거주인들을 관찰하고 실질적인 일상 행동을 지켜보았다. 목표는 방해하거나 일어나고 있는 것들을 바꾸려는 것이 아니라 사람들이 어떻게 일상적인 활동을 하는지 단순히 지켜보고 기록하며 방해하지 않는 것이다.

연구 방식에 대해 설명하겠다. 당신의 집에 과학자들이 음성 녹음기, 카메라, 비디오 캠코더를 들고 찾아온다면 절대 방

해가 되지 않을 수 없다고 생각할 것이다. 사실 일반적인 가정은 숙련된 연구자들에게 적응해 서로 다투는 것까지 포함하여 일상적인 활동을 해나간다. 이러한 '응용 민족지학', 또는 '신속 민족지학'은 이국적인 장소에서 한 집단의 행동을 신중하게 관찰하던 인류학자들의 민족지학적 연구와는 다르다. 응용 과학자, 엔지니어, 디자이너들이 도움을 제공하기 위해 현대 가정 문화를 연구할 때 그 목표는 사람들이 어려움을 느끼는 부분을 먼저 발견하고, 도움이 될 수 있는 것들을 결정하는 것이다. 이 목표를 위해 디자이너들은 답답함이나 성가심을 느끼는, 주요 포인트가 되는 큰 현상을 찾으며 단순한 솔루션으로 크고 긍정적인 영향을 만들고자 한다. 이러한 접근법은 꽤 성공적이다.

가족 구성원들은 다양한 수단을 통해 서로 소통한다. 눈에 띌 것 같다고 생각되는 곳들(의자, 컴퓨터 키보드, 모니터, 계단, 문 등)에 메시지를 적어 붙여놓기도 하고 냉장고를 이용하기도 한다. 대부분의 냉장고는 스틸로 만들어져 자석이 붙는다. 처음 자석을 발견한 사람이 오늘날 가정에서 냉장고에 공지 사항, 사진, 메모 등을 고정하는 데 자석이 쓰이는 것을 보면 깜짝 놀랄 것이다. 냉장고에 붙일 수 있는 자석, 클립, 노트 패드, 사진 액자, 펜을 만드는 작은 산업이 생겨나기도 했다.

고가의 냉장고는 주로 스테인리스 스틸로 만들어지고 문이 목재 패널로 되어 있어 자석이 붙지 않는다. 나는 자재가 목재로 바뀌어 의도치 않은 결과로 집 안의 의사소통 센터가 사라

진 것이 짜증이 났다. 포스트잇도 괜찮지만 이런 가전제품에는 미적으로 어울리지 않는다. 다행히 기업가들은 서둘러 이러한 공백을 메꾸었다. 주방에 따로 장착할 수 있는 게시판을 만들었고, 스틸 표면이 있어 자석을 붙일 수 있게 되었다.

냉장고의 인기는 [5-1]과 같은 문제를 일으킨다. 공지 사항, 사진, 신문 기사 등이 너무 많이 붙어 있어 새로운 것을 추가했을 때 알아보기가 힘들다. 게다가 냉장고는 메모를 적는 사람에게나 그 메모를 봐야 하는 사람에게나 가장 적절한 공간이 아니다. 마이크로소프트 케임브리지 연구소는 '공지용 자석' 세트를 포함한 일련의 '증강' 노트 기기를 개발했다. 어떤 자석은 옮기고 나면 잠깐 빛을 내 사람들이 그 아래 노트에 집중하게 만든다. 또 다른 자석 세트는 요일이 표시되어 있는데, 그 날이 되면 각 자석이 살짝 빛을 내 성가시지 않으면서도 사람들의 주의를 끈다.

냉장고가 한곳에 고정되어 있다는 한계점은 무선 및 인터넷 기술을 통해 극복되었다. 마이크로소프트 케임브리지 연구소는 [5-2]처럼 노트 패드를 고안해냈다. 냉장고 근처에 놓고(같은 목적이라면 집 안 어디에 놓아도 무방하다) 이메일이나 문자 기능을 통해 어디에서든 메시지를 추가할 수 있다. 따라서 메시지 보드는 특정 가족 구성원이나 모두에게 전달할 짧은 메시지를 디스플레이할 수 있다. 이런 메시지들은 디스플레이 스크린의 스타일러스를 사용해 손으로 적거나 이메일을 전송하거

5-1 | 마이크로소프트 케임브리지 연구소가 연구한
냉장고와 공지용 자석

위의 사진은 게시판으로 사용되는 일반적인 냉장고의 모습이다.
메모가 너무 많이 붙어 있으면 보기 어렵다.
아래는 스마트 자석이다. '수요일' 자석을 해당 요일에 맞춰 올려놓으면
수요일이 되었을 때 일을 알려주기 위해 거슬리지 않게 빛을 내기 시작한다.
출처: 마이크로소프트 케임브리지 연구소

나 휴대폰으로 문자를 보내(예: '회의가 늦게 끝날 것 같으니 먼저 식사하기 바람') 포스팅할 수 있다.

[5-3]은 작동하고 있는 메시지 패드의 모습이다. 자녀 중 한 명인 윌이 휴대폰으로 데리러 오라는 문자를 보냈다. 누가 와 줄 수 있는지 모르기 때문에 특정 사람에게 보내지 않고 중앙 메시지 보드로 보낸 것이다. 팀은 디스플레이에 노트를 작성해 메시지에 응답하면서 다른 가족들이 자신이 윌을 데리러 가는 것을 알도록 했다. 이 시스템은 필요한 도구를 제공하면서도 사용자들이 도움을 받을지, 언제, 어떻게 사용할지 결정하도록 함으로써 그들을 더욱 스마트하게 해준다는 목표를 달성했다.

다른 실험적 스마트 홈들도 다양한 관련 접근법을 사용했다. 케이크를 만들고 있는데 전화벨이 울린다고 생각해보자. 전화를 받고 돌아왔을 때 어디까지 진행했는지 어떻게 알 수 있을까? 볼에 밀가루를 부은 것은 생각나는데, 얼마나 부었는지 확실히 기억나지 않는다. 조지아공과대학교의 어웨어 홈 Aware Home에서는 '쿡 콜라주Cooks Collage'가 이러한 것들을 알려 준다. 선반 아래에 설치한 카메라가 요리 과정을 사진으로 찍어 지금까지 수행한 단계를 보여준다. 요리를 하다 중간에 멈추면 디스플레이가 마지막에 했던 단계의 이미지를 보여주어 어디까지 했는지 쉽게 기억해낼 수 있다. 이 시스템의 철학은 마이크로소프트 케임브리지 연구소의 연구와 매우 유사하다. 즉, 증강 기술은 자발적이고 친근하며 협력적이어야 한다는 것

5-2 | 주방 디스플레이

디스플레이는 어디에든 설치할 수 있다.

출처: 마이크로소프트 케임브리지 연구소

5-3 | 작동하고 있는 메시지 패드의 모습

자녀 중 한 명이 휴대폰으로 데리러 오라는 문자를 중앙 메시지 보드로 전송했다.
또 다른 가족 구성원이 스타일러스를 사용해 디스플레이에 노트를 작성하면
나머지 가족들이 상황을 알 수 있게 된다.

출처: 마이크로소프트 케임브리지 연구소

이다. 원하는 대로 사용하거나 무시할 수 있어야 한다.

마이크로소프트 케임브리지 연구소 및 조지아공과대학교 프로젝트의 기기들과 전통적인 스마트 홈 간의 중요한 차이에 주목해보자. 두 연구진은 지능형 기기를 만들기 위해 노력했을 수도 있었다. 마이크로소프트 케임브리지 연구소는 누가 방에 있는지 감지해 그에 따라 디스플레이를 변경하게 하거나 사람들의 다이어리와 캘린더를 읽고 어떤 행사를 상기시켜주어야 할지 판단하게 할 수도 있었다. 이런 것이 스마트 홈 분야 연구자들이 주로 몰두하고 있는 부분이다. 마찬가지로 조지아공과대학교 연구자들도 각 단계별로 개입해 안내하며 레시피를 읽어주는 인공지능 비서나 케이크 자체를 만들어버리는 자동화 기기를 만들어냈을 수도 있었다. 그러나 두 연구진은 사람들의 라이프 스타일에 매끄럽게 어울릴 수 있는 시스템을 고안했다. 두 시스템 모두 강력한 첨단 기술에 기반을 두고 있으나 각 연구진이 가져가고 있는 철학은 자동화가 아닌 증강화다.

지능형 사물: 자동인가, 증강인가

스마트 홈의 예시는 스마트 사물에 대한 연구가 나아갈 수 있는 두 가지 다른 방향을 보여준다. 하나는 사람의 의도를 추론

하고자 하는 지능형 자율 시스템을 향한 방향, 다른 하나는 유용한 도구를 제공해주지만 그 도구를 언제, 어디서 사용할지는 사람이 결정하도록 하는 지능형 증강화를 향한 방향이다. 두 시스템 모두 각각 장점과 단점을 지니고 있다.

증강화 도구는 사람에게 활동에 대한 결정을 맡기기 때문에 편리하다. 따라서 우리 생활에 도움이 된다고 느껴지는 것은 선택하고 그렇지 않은 것은 무시할 수 있다. 또한 자발적인 시스템이기 때문에 다양한 사람이 다양한 선택을 해 자신의 라이프 스타일에 맞는 기술 조합을 마음대로 선택할 수 있다.

자동화 기기는 따분하고 위험하며 더러운 작업을 수행할 때 유용하다. 자동화 도구는 그 도구를 사용하지 않고는 작업을 수행할 수 없을 때 유용하다. 예를 들어 지진, 화재, 폭발 등이 발생한 후 건물의 잔해 속으로 들어가는 수색 작업을 생각해보자. 또한 사람이 해당 작업을 할 수 있는 상황이라 하더라도 그 작업을 다른 누군가가 해주면 좋을 때가 많은데, 그 다른 누군가가 기계가 될 수 있다.

그러나 일부 작업은 아직 자동화가 될 준비가 되지 않았다. 〈뉴욕타임스〉는 콜로라도 덴버공항에서 자동화 수화물 처리 시스템이 제대로 작동하지 않은 것에 대해 언급하며 기사의 헤드라인을 다음과 같이 작성했다.

'자동화는 글로 접할 땐 언제나 좋아 보인다. 때로는 진짜 사람이 필요하다.'

기사에서는 이 시스템에 대해 다음과 같이 주장했다.

'진입하는 대부분의 사물을 훼손하거나 잘못된 곳으로 보내 빠르게 유명해졌다.'

덴버공항은 10년간 수천만 달러를 낭비한 끝에 결국 포기하고 시스템을 해체했다. 이는 이론상으로는 간단해 보였지만 실제 작업을 해보기 전에 기술이 앞선 자동화의 예시라 할 수 있다.

수화물의 모양은 매우 다양하다. 수화물은 컨베이어 벨트에 무작위로 놓인 다음 연결되는 여객기나 수화물 전달 시스템으로 이동되어야 한다. 수화물 태그 바코드에 목적지가 표시되어 있기는 하지만 구겨지고 접히고 훼손되는 경우도 있고, 손잡이나 끈, 다른 수화물에 가려지는 경우도 있다. 이 작업은 오늘날의 시스템으로 처리하기에는 너무나도 불규칙하고 불확실한 부분이 많다.

덴버공항 터미널에서 승객들을 이동시켜주는 공항 셔틀 트레인은 완전히 자동화되어 매끄럽고 효율적으로 작동한다는 점을 주목해보자. 여기서 차이점은 기계의 지능이 아니라 환경과 작업에 있다. 앞서 말했듯 수화물의 모양은 매우 다양하다. 공항 셔틀의 경우, 경로가 완전히 고정되어 있고 미리 결정되어 있다. 트랙만 따라 이동할 수 있기 때문에 시스템은 언제, 얼마나 빨리 움직여야 하는지만 판단하면 된다. 누군가가 출입구에 서 있는지 판단하기 위해 간단한 센서만 있으면 된다. 조건이

안정적이고 작업이 잘 파악되며 기계적 기민함이 필요하지 않다. 또한 예상치 못한 사건 발생 빈도수가 낮을 때는 자동화가 통제권을 가져갈 수 있다. 이러한 경우에는 자동화가 매끄럽고 효율적으로 작동하며 모두에게 이롭다.

하버드대학교 교수이자 사회심리학자인 쇼샤나 주보프 Shoshana Zuboff는 공장 작업 현장에서의 자동화의 영향에 대해 분석했다. 자동 장비는 작업자들의 사회적 구조를 완전히 바꾸어 놓았다. 일단 작업자들이 생산 공정을 직접적으로 경험하지 못하게 했다. 예전에는 기계를 감지하고 연기 냄새를 맡고 소리를 들으며 이러한 인지 사항을 통해 절차가 어떻게 진행되는지 알 수 있었다. 그러나 지금은 냉방과 방음이 되는 제어실에서 기기 장치가 제공해주는 다이얼, 계량기 등 지표를 통해 작업 상황을 파악한다. 이러한 변화로 공정 속도가 빨라지고 균일성이 향상되었다. 하지만 작업자들이 작업에서 고립되어 그들이 수년간 경험을 통해 쌓은 문제를 예상하고 수정하는 능력을 발휘하지 못하게 했다.

반면, 컴퓨터화된 제어 장비 사용은 작업자들에게 더 많은 자율권을 주었다. 예전에는 작업자들에게 공장 가동과 자신들의 활동이 회사 실적에 어떠한 영향을 미치는지에 대한 제한적인 정보만 주어졌다. 이제는 컴퓨터가 공장 전체 상태에 대한 정보를 업데이트해주어 작업자들이 자신들의 활동이 어떻게 기여하는지보다 큰 맥락을 이해할 수 있게 되었다. 그 결과, 작

업 현장 운영에서 얻은 지식과 자동화를 통해 얻은 정보를 종합해 각자의 방식대로 중간 및 고위급 관리직과 교류할 수 있게 되었다. 주보프는 'informate(정보력 향상)'라는 용어를 만들었다. 이는 자동화에 의해 제공되는 정보에 대한 접근의 증가가 작업자들에게 미치는 영향을 의미한다. 즉, 작업자들의 정보력이 향상된 것이다.

디자인의 미래: 증강시켜주는 스마트 사물

사람은 기계가 복제할 수 없는, 적어도 아직까지는 복제하지 못하는 다양한 고유의 능력을 보유하고 있다. 오늘날 우리가 사용하는 기계에 자동화와 지능이 도입되면 우리는 겸손한 자세로 문제와 실패 가능성을, 사람과 기계의 작동 방식에 큰 차이가 있다는 것을 인식해야 한다. 이러한 반응 시스템은 가치가 있고 유용하다. 그러나 특히 2장에서 심도 있게 다룬 공통된 기반의 부재와 같은 사람-기계 상호작용의 근본적 한계점과 부딪힐 때는 이러한 시스템이 작동하지 않을 수도 있다.

자동화, 지능형 기기는 사람에게는 매우 위험한 상황에서 진가를 발휘한다. 가끔씩 고장 나는 것이 생명을 잃을 수 있는 위험을 감수하는 것보다는 훨씬 낫다. 마찬가지로 많은 지능형

기기가 사람에게는 너무나도 지루한 상황에서 계속 작업 매개변수를 조정하고 조건을 확인해 우리의 인프라를 유지하는 따분하고 정례적인 작업의 통제권을 가져갔다.

증강 기술은 그 가치를 증명했다. 많은 인터넷 쇼핑 사이트의 추천 시스템은 합리적인 제안을 해주지만, 선택 사항이기에 우리를 방해하지 않는다. 가끔씩만 원하는 것을 잘 추천해주어도 사람들은 그 기능에 만족한다. 마찬가지로 증강 기술은 이제 스마트 홈에서 실험되고 있는데, 이번 장에서 일부 묘사되었듯 일상의 문제에 대해 유용한 도움을 제공해준다. 즉, 자발적이고 증강시켜준다는 특징이 매력적이다.

디자인의 미래는 우리를 위해 자동차를 운전해주고, 식사를 준비해주고, 건강 상태를 모니터링하고, 바닥을 청소해주고, 무엇을 먹고 언제 운동할지 말해주는 스마트 기기의 발전에 달렸다. 사람과 기계의 방대한 차이에도 작업이 잘 명시될 수 있고 환경적 조건이 합리적으로 잘 통제되며 사람과 기계가 상호작용을 최소한으로 제한할 수 있다면, 지능형 자동화 시스템은 가치를 발휘한다. 여기서 어려운 점은 지능형 기기를 삶에 도입할 때 다양한 활동을 지원하고, 기술을 보강하고, 즐거움과 편리함을 더하고, 더 많은 것을 달성하게 해주면서도 우리의 스트레스를 늘리지 않아야 한다는 것이다.

6장

기계와의 소통

주전자에서 나는 소리와 가스레인지에서 조리되는 음식이 지글지글하는 소리는 모든 것이 눈에 보이고, 모든 것이 소리를 내 각각의 사물이 어떻게 작동하는지 심성 모형과 개념적 모형을 만들 수 있게 한 과거 시대의 산물이다. 이러한 모형들은 상황이 계획대로 흘러가지 않을 때 그다음에 무엇을 예상할지 알게 해주고 실험할 수 있게 해주어 우리에게 문제를 해결할 수 있는 단서가 되었다.

　기계 장치는 보통 별도의 설명이 없어도 작동 방법을 알 수 있다. 움직이는 부품이 눈에 보여 감독하거나 조작할 수 있다. 무슨 일이 일어났는지 이해하는 데 도움을 주는 자연스러운 소리를 내 기계를 감독하고 있지 않은 경우에도 상태를 추론할

수 있다. 그러나 오늘날에는 이와 같은 강력한 지표 중 다수가 조용하고 보이지 않는 전자 장치로 대체되어 보이지도, 들리지도 않는다. 따라서 많은 기기가 소리 없이 효율적으로 작동하며, 가끔씩 하드 드라이브가 찰칵하는 소리나 팬이 돌아가는 소리 외에는 내부 작동 상황을 거의 드러내지 않는다. 기기가 내부적으로 어떻게 작동하는지, 기기 내에서 무슨 일이 일어나고 있는지 전적으로 디자이너에게 맡기는 것이다.

의사소통, 설명, 이해. 이 세 가지는 사람이든, 동물이든, 기계든, 지능이 있는 대상과 작업하기 위한 핵심 요소다. 협업에는 조율과 소통, 그리고 무엇을 예상해야 하는지에 대한 좋은 감각, 왜 어떤 일들이 일어나는지, 일어나고 있지 않은지에 대한 높은 이해도가 필요하다. 사람 간의 협업이든, 숙련된 기수와 말 간의 협업이든, 운전자와 자동차 간의 협업이든, 사람과 자동화 장비 간의 협업이든 마찬가지다. 살아 있는 생물과 소통하는 것은 우리의 생물학적 유산의 일부와 같다. 우리는 몸짓, 자세, 표정을 통해 감정 상태에 대한 신호를 보낸다. 인간은 언어를 사용하고, 동물은 몸짓, 자세, 표정을 사용한다. 우리는 애완동물이 몸, 꼬리, 귀를 어떻게 하고 있는지를 통해 그들의 상태를 읽을 수 있다. 숙련된 기수는 말이 긴장한 상태인지, 편안한 상태인지 느낄 수 있다.

그러나 기계는 협업 대상과 지속적으로 대화하는 것이 굉장히 중요하다는 사실을 파악하지 못한 사람들이 인공적으로 만

들어낸 것이다. 사람들은 주로 기계가 완벽하게 작동한다고 믿는데, 만약 그렇다면 무슨 일이 일어나고 있는지 왜 알아야 할까? 이야기를 하나 살펴보자.

나는 캘리포니아의 아름다운 굽이진 언덕에 위치한 IBM 알마덴 연구소의 멋진 강당에 앉아 있다. MIT의 컴퓨터공학 교수(M교수라 하겠다)가 자신이 만든 새 프로그램의 장점을 줄줄이 늘어놓고 있다. 그는 자신의 연구 작업에 대해 설명한 뒤 뿌듯해하며 시연을 시작한다. 일단 화면에 웹 페이지를 띄운다. 그런 다음 요술을 부리듯 마우스를 몇 번 클릭하고 키보드로 이리저리 타이핑을 하니 페이지에 새 버튼이 뜬다. M교수는 당당한 목소리로 이렇게 말한다.

"일반인도 자신의 웹 페이지에 새로운 제어 장치를 추가할 수 있습니다(사람들이 그런 기능을 원할지에 대해서는 전혀 설명하지 않는다). 이제 작동하는 것을 보여드릴 테니 잘 보십시오."

M교수는 마우스를 클릭한 뒤 청중을 바라본다. 그리고 기다린다. 계속 지켜본다. 그런데 아무 일도 일어나지 않는다. M교수의 얼굴에는 당황한 기색이 역력하다. 프로그램을 다시 시작해야 할까? 컴퓨터 전원을 껐다가 다시 켜야 할까? 청중의 대부분은 실리콘밸리의 최고 과학기술 전문가다. 그들 중 일부가 이렇게 해봐라, 저렇게 해봐라 소리친다. IBM 연구소의 과학자들은 허둥지둥 돌아다니다 M교수의 컴퓨터를 살펴보며 배선을 확인한다. 시간이 흐르자 여기저기에서 키득거리는 소

리가 들려온다.

M교수는 자신의 기술에 매혹되어 작동하지 않을 경우 무슨 일이 일어날지 생각해보지 않은 것이다. M교수는 청중에게 기술이 작동한다는 확신을 주는 피드백을 제공했어야 했다. 그는 작동하지 않을 때 단서를 제공해야 하는 것을 떠올리지 못했다. 사실 프로그램이 완벽하게 작동했지만 이를 알 수 있는 방법이 없었다는 것을 나중에야 발견했다. 문제는 IBM 내부 네트워크 보안 제어 시스템이 M교수의 인터넷 접근을 막은 것이었다. 그러나 피드백이 없고, 프로그램 상태에 대한 확신을 주지 못하면 무엇이 문제인지 아무도 알 수 없다. 프로그램이 버튼의 클릭을 감지해 여러 가지 내부 지시 사항을 따르는 단계를 수행하고 인터넷 검색을 시작했으며 검색 결과를 기다리는 중이라는 간단한 피드백을 주지 못했다.

피드백 없이는 적절한 개념적 모형을 만들 수 없다. 열 번 넘게 시도해도 실패했을 수 있다. 증거 없이는 M교수가 기본적인 디자인 규칙을 위반했다는 사실을 알 수 있는 방법이 없다. 즉, 성가시게 하지 않으면서 지속적으로 인식할 수 있게 해주는 것이 필요하다.

사람과 기계의 소통에 꼭 필요한 피드백

하루는 동료에게 다음과 같은 이메일을 받았다.

'회의에 참석하기 위해 칠레에 왔어. 새로 지어진 멋진 쉐라톤 호텔에 묵고 있지. 이곳 승강기는 유리문으로 되어 있는데 소리도 없이 열리고 닫혀. 도착이나 출발을 알려주는 소리도 없어. 주변 소음이 있으면 승강기 소리도 들리지 않아 승강기 가까이에 서 있지 않으면 움직이는 걸 볼 수도 없고 언제 열리는지 알 수도 없어. 승강기가 도착한 걸 알 수 있는 유일한 신호는 위로 가는지, 아래로 가는지 알려주는 불빛이 꺼질 때인데, 그것도 승강기들이 늘어서 있는 중앙에서는 볼 수 없어. 그래서 여기 온 첫날 승강기를 세 번이나 놓쳤지 뭐야.'

피드백은 무슨 일이 일어나고 있는지에 대한 정보를 알려주는 단서와 우리가 무엇을 해야 할지에 대한 단서를 제공한다. 피드백이 없으면 승강기를 타는 것처럼 간단한 단순 작업조차 실패하는 경우가 많다. 적절한 피드백은 즐거움을 주는 성공적인 시스템과 답답함과 혼란을 야기하는 시스템 간의 차이를 만든다. 승강기처럼 단순한 기기에서도 피드백을 부적절하게 사용하면 답답한 상황이 연출되는데, 미래에 완전히 자동화되는 자율 기기가 그렇다면 어떨까?

우리는 사람들과 상호작용할 때 그들의 생각, 신념, 감정 상태에 대한 심성 모형을 형성하는 경우가 많다. 그들이 무슨 생

각을 하는지 알고 있다고 믿기를 좋아한다. 표정도 없고 대답도 하지 않는 사람과 상호작용하는 것이 얼마나 답답한 일이될 수 있는지 생각해보자. 듣고는 있는 걸까? 이해하고 있는 걸까? 어떻게 생각할까? 공감이 되지 않는가? 이러한 상호작용은 불편하고, 결코 즐겁지 않다. 승강기든, 사람이든, 스마트 기계든 피드백 없이는 작동할 수 없다.

사실 피드백은 사람보다 기계와의 상호작용에서 더 필수적이다. 무슨 일이 일어나고 있는지, 기계가 무엇을 감지했는지, 어떤 상태인지, 어떤 행동을 취하려고 하는지 알아야 한다. 모든 것이 매끄럽게 작동할 때조차도 정말 그런 것인지 확인이 필요하다.

이는 가전제품 같은 일상 사물에도 적용된다. 잘 작동하고 있는지 어떻게 알 수 있을까? 다행히도 대부분의 가전제품은 소리를 낸다. 냉장고, 세탁기, 건조기, 식기세척기 등이 돌아가는 소리는 시스템의 전원이 켜져 있고 작동 중이라는 유용하고 확신을 주는 정보를 제공한다. 가정용 컴퓨터가 작동할 때는 팬이 돌아가는 소리가 나고, 하드 드라이브가 작동할 때는 딸깍하는 소리가 난다.

이 모든 소리는 자연스러운 소리라는 점을 주목하자. 디자이너나 엔지니어가 시스템에 인공적으로 추가한 것이 아니라 물리적 기기가 작동하면 자연적으로 따라오는 효과다. 이러한 자연스러움 덕분에 이 소리들이 효과적인 것이다. 소리의 미묘

한 차이에서 작동 상태의 차이점이 나타나는 경우가 많기 때문에 기기가 작동하는지 여부를 알 수 있을 뿐만 아니라 어떤 작업을 하고 있는지, 어떤 문제가 있는지 등을 알 수 있다.

보다 최신 시스템은 소음을 줄이려 하는데, 여기에는 그럴 만한 이유가 있다. 가정과 사무실의 배경 소음은 꽤 거슬리는 수준이기 때문이다. 그렇지만 시스템이 아무 소리도 내지 않으면 작동하는지 알 수 없다. 동료가 이야기한 승강기의 경우처럼 소리는 정보를 제공해준다. 조용한 것은 좋지만 완전한 침묵은 그렇지 않을 수 있다.

피드백이라 해도 소리가 방해되고 성가시다면 불빛을 사용하면 되지 않을까? 한 가지 문제는 불빛은 기기에서 계속해서 나는 듯한 '삐' 소리만큼 의미가 없다는 것이다. 소리는 시스템의 내부 작동으로 인해 자연스럽게 생성되는 반면, 추가된 불빛과 '삐' 소리는 디자이너가 적절하다고 생각한 임의적 정보를 알려주는 인공적인 신호이기 때문이다. 추가된 불빛은 언제나 간단한 이분법적인 상태만을 알려준다. 작동하는지 아닌지, 문제가 있는지 없는지, 플러그가 꽂혀 있는지 아닌지. 설명서를 보지 않고는 무슨 의미인지 사용자가 알 방법이 없다. 해석의 다양성과 미묘함이 없다. 불빛이나 '삐' 소리는 상황이 좋거나 나쁘다는 것을 의미하며, 사용자는 그중 어떤 상황인지 추측해야 하는 경우가 대부분이다.

장비의 모든 부품은 '삐' 소리와 불빛에 대한 고유 코드를

가지고 있다. 기기에 보이는 작은 빨간 불빛은 기기의 전원이 꺼져 있다 해도 전력이 들어가고 있음을 의미할 수도 있다. 아니면 장치가 켜져 있고 제대로 작동하고 있음을 의미할 수도 있다. 빨간 불빛은 문제를 의미하고 초록 불빛은 제대로 작동하고 있다는 것을 의미할 수도 있다. 어떤 불빛은 번쩍거리고, 어떤 불빛은 색을 바꾼다. 여러 가지 다른 기기들이 동일한 신호를 사용한다 해도 그 신호의 의미는 모두 다를 수 있다. 메시지를 정확하게 전달하지 않으면 피드백은 의미가 없다.

상황이 잘못되었거나 특별한 경우에 원래의 작동 방식을 변경하고 싶을 때, 그 방법을 알기 위해 피드백이 필요하다. 그런 다음, 우리의 요청이 원하는 대로 잘 수행되고 있는지 확인하기 위한 피드백과 다음에 어떠한 일이 발생할지에 대한 신호가 필요하다. 시스템이 일반 모드로 돌아가는가, 아니면 계속 특수 모드 상태로 남아 있는가? 그렇기 때문에 피드백은 다음과 같은 이유로 중요하다.

- 확신
- 진행 상황 보고 및 시간 추산
- 학습
- 특수 상황
- 확인
- 주요 기대 사항

오늘날 많은 자동화 기기가 최소의 피드백을 제공하긴 하지만 대부분은 '삐' 소리와 깜빡거리는 불빛이다. 이런 피드백은 정보를 전달하기보다는 성가시다. 정보를 전달해준다 해도 기껏해야 부분적인 정보에 그친다. 제조 공장, 전력 발전소, 병원 수술실, 비행기 조종실 같은 상업적 환경에서 문제가 생기면 여러 모니터링 시스템과 장비 부품이 경보를 울린다. 여기서 발생하는 불협화음은 매우 거슬리기 때문에 사람들이 문제를 해결하는 데 집중할 수 있도록 경보음을 모두 끄느라 시간을 낭비할 수도 있다.

우리 주변에서 점점 더 많은 지능형, 자동화 기기를 사용할수록 양방향 상호작용은 보다 지지적인 형태로 변화해나가야 한다. 원활하게 상황을 발견할 수 있게 해주고 어떻게 대응할지 결정할 때 안내를 해주거나 해당 상황에 대해 아무 행동 조치가 필요하지 않다고 확인해주는 정보가 필요하다.

이러한 상호작용은 방해되지 않으면서도 지속적이어야 한다. 또한 정말로 적절한 경우에만 주의를 필요로 하고 대부분의 경우에는 거의 주목하지 않아도 되어야 한다. 대부분의 경우, 특히 모든 것이 계획대로 작동하고 있을 때 사람들은 현 상황과 앞으로 일어날 수 있는 문제에 대해 지속적으로 인식하는 인더루프 상태에 있기만 하면 된다. '삐' 소리는 안 된다. 음성 언어도 안 된다. 효과적이면서도 중심이 되지 않고 주변부에서 지원을 해 다른 활동을 방해하지 않아야 한다.

사람과 기술, 누구를 탓해야 하는가

나는 사람들이 기술에 어려움을 겪을 때 언제나 기술, 아니면 디자인이 문제라고 이야기하며 이렇게 말한다.

"여러분 자신을 탓하지 마세요. 기술을 탓하세요."

보통은 이 말이 맞지만 항상 그런 것은 아니다. 어떤 경우에는 실패했을 때 자신을 탓하는 것이 낫다. 왜 그럴까? 디자인이나 기술 문제라면 답답해하고 불평하는 것 외에 할 수 있는 일이 아무것도 없기 때문이다. 사람 잘못이라면 사람을 바꾸거나 더욱 열심히 학습하면 된다. 어떤 경우에 그럴까? 애플 뉴턴 Apple Newton에 대해 이야기해보겠다.

1993년, 나는 학계에서의 편안한 삶을 뒤로하고 애플 컴퓨터Apple Computer에 입사했다. 상업 세계에 입문한 나의 신고식은 빠르고도 거칠게 진행되었다. AT&T가 최소한의 합작투자 방식을 가져갈지, 애플 컴퓨터를 매입해야 하는지, 한다면 어떻게 해야 하는지를 결정하기 위한 연구팀에 있다가 애플 뉴턴의 출시를 감독하는 일까지 맡았다. 두 가지 벤처투자 모두 실패했지만 애플 뉴턴의 실패로 많은 교훈을 얻을 수 있었다.

애플 뉴턴은 온갖 야단법석을 떨며 뽐내듯 출시된 훌륭한 아이디어로, 최초의 실용적인 개인 정보 단말기였다. 당시 기준으로 소형 기기였으며, 휴대가 쉬웠다. 또한 터치 인식 스크린에 손으로 글씨를 적기만 하면 제어할 수 있었다. 애플 뉴턴의

이야기는 복잡하다. 이 이야기를 주제로 한 책도 많이 나왔다. 여기에서는 애플 뉴턴의 가장 치명적인 실수, 바로 애플 뉴턴의 필기 인식 시스템에 대해 이야기해보겠다.

애플 뉴턴은 필기를 해석해 정자 텍스트로 바꿀 수 있다고 주장했다. 얼마나 좋은 기능인가. 하지만 이 제품은 1993년에 나왔다. 그 당시에는 제대로 된 필기 인식 시스템이 없었다. 필기 인식은 기술적으로 굉장히 어렵고, 오늘날까지도 완벽하게 작동하는 시스템이 없다. 뉴턴 시스템은 패러그래프 인터내셔널Paragraph International이라는 작은 회사의 러시아 과학자 및 프로그래머 집단이 개발했다. 기술적으로는 정교했으나 사람-기계 상호작용에 대한 나의 규칙을 위반했다. 즉, 이해할 수가 없었다.

뉴턴 시스템은 단어당 글씨의 획을 수학적으로 변형해 추상적 공간으로 만들었다. 즉, 여러 가지 차원이 있는 수학적 공간을 만든 다음 사용자가 작성한 것을 가지고 영어 단어 데이터베이스와 매칭시켜 만들어진 추상적 공간에서 거리상 가장 가까운 단어를 선택하는 것이다. 무슨 말인지 잘 이해가 되지 않는다고? 당연하다. 애플 뉴턴 사용자 중 기술을 잘 아는 사람들조차 뉴턴 시스템이 만들어내는 오류 종류에 대해 설명하지 못했다.

단어 인식 시스템이 잘 작동할 때는 정말 좋았지만, 그렇지 못할 때는 정말 끔찍했다. 문제의 원인은 뉴턴 시스템이 사용

하는 정교한 수학적 다차원 공간과 사람의 인지적 판단이 크게 차이가 난다는 점이었다. 작성된 것과 시스템이 생성하는 것 사이에 아무 관계가 없어 보였다. 사실관계는 있었으나 정교한 수학의 영역에 존재했기에 시스템이 어떻게 작동하는지 이해하고자 하는 사람에게는 보이지 않았다.

애플 뉴턴은 대대적인 광고와 함께 출시되었다. 사람들은 애플 뉴턴의 최초 사용자 반열에 오르기 위해 몇 시간이고 줄을 섰다. 필기 인식 기능은 위대한 혁신으로 홍보되었다. 그러나 현실에서는 완전한 실패작이 되어 얼리어답터 만화가 게리 트뤼도Garry Trudeau의 소재거리가 되고 말았다. 트뤼도는 자신의 연재만화 〈둔즈베리〉에서 애플 뉴턴을 놀림감으로 삼았다. [6-1]은 애플 뉴턴의 비판가들과 팬들이 '달걀 주근깨'라 이름 붙인, 가장 많이 알려진 만화다. '알아듣나?'라고 글을 썼을 때 정말 '달걀 주근깨?'라고 인식하는지는 모르겠지만, 애플 뉴턴이 종종 인식하는 이상한 결과물을 보면 전적으로 가능한 일이다.

이 이야기의 핵심은 애플 뉴턴을 조롱하자는 것이 아니라 그 결점에서 교훈을 얻자는 것이다. 사람과 기계 간 커뮤니케이션에 대한 교훈이 있다. 언제나 시스템의 응답을 이해하고 해석할 수 있게 해야 한다는 것이다. 사용자가 예상하지 않았던 일이 발생하면 원하는 반응을 얻을 수 있도록 사용자가 취할 수 있는 분명한 행동이 있어야 한다.

6-1 | 연재만화 〈둔즈베리〉의 '달걀 주근깨' 편

게리 트뤼도의 연재만화 〈둔즈베리〉의 '달걀 주근깨' 편은
애플 뉴턴의 실패를 풍자한 것으로 유명하다.
애플 뉴턴은 이러한 조롱을 받을 만했으나
이 유명 만화를 두고 벌어진 공론으로 엄청난 피해를 입었다.
진정한 원인은 무엇이었을까?
완전히 알아들을 수 없는 피드백이 문제였다.

출처: Universal Press Syndicate

'달걀 주근깨'가 발표되고 몇 년 후, 애플의 첨단 기술 그룹에서 일하던 래리 예거Larry Yeager는 훨씬 더 뛰어난 필기 인식 방식을 개발했다. 특히 '로제타Rosetta'라는 이름의 새로운 시스템은 패러그래프 시스템의 치명적인 결점을 극복했다. 이제 오류가 이해할 수 있는 수준이었다. 'hand'라고 입력하면 시스템은 'nand' 정도로 인식했다. 시스템이 대부분의 글자를 맞게 인식했기 때문에 이 정도는 사람들이 받아들였다. 그리고 틀린 한 글자 'h'는 'n'처럼 생기긴 했다. '알아듣나?'라고 적었는데 '달걀 주근깨?'라고 인식하면 애플 뉴턴 탓을 하며 '멍청한 기계'라고 조롱하게 되지만 'hand'라고 적었는데 'nand'라고 인식하면 자신을 탓한다. 자신에게 이렇게 말할 수도 있다.

"아, 그러네. 'h'의 첫 획을 길게 적지 않아서 'n'이라고 생각한 거구나."

개념 모형이 어디로 탓을 돌리는지에 대한 개념을 완전히 바꾸어놓는 점에 주목해보자. 사람 중심의 디자이너들이 가지고 있는 일반적인 통념은 기기가 예상한 결과를 가져오지 못하면 기기, 또는 디자인 탓을 해야 한다고 생각하는 것이다. 기계가 필기를 인식하지 못하면, 특히 인식에 실패하는 이유가 모호하면 사람들은 기계 탓을 하며 화를 낸다. 그러나 로제타에서는 상황이 완전히 역전된다. 사람들이 자신이 무언가 잘못한 것 같다고 생각하면, 특히 자신이 해야 하는 것이 합리적이라고 생각하면 기꺼이 자기 탓을 한다. 화를 내는 대신, 다음에는

더 신경 쓰겠다고 다짐한다.

애플 뉴턴이 사장된 것은 바로 이런 이유 때문이었다. 사람들은 필기 인식 실패를 기계 탓으로 돌렸다. 애플이 실용적이고 성공적인 필기 인식 기계를 출시했을 때는 이미 너무 늦었다. 이전의 부정적인 반응과 경멸을 극복할 수 없었다. 처음부터 애플 뉴턴의 인식 시스템이 정확도는 조금 떨어져도 좀 더 이해할 수 있도록 인식하는 기능이 있었다면 성공했을지도 모른다. 초창기의 애플 뉴턴은 유의미한 피드백을 주지 못하는 디자인은 시장에서 실패할 수밖에 없다는 것을 보여주었다.

팜Palm이 1996년에 개인정보단말기(처음에는 '팜 파일럿Palm Pilot'이라 불렀다)를 출시했을 때, '그래피티Graffiti'라는 인공 언어를 사용했다. 그래피티는 일반적인 정자 알파벳과 비슷한 인공 글자 모형을 사용했으나 기계의 작업을 최대한 쉽게 만들기 위해 정형화해놓았다. 크게 노력하지 않아도 배울 수 있는 일반적인 정자와 비슷한 글자들이었다. 그래피티는 전체 단어를 인식하지 않고 글자별로 작동하여 오류가 발생했을 때 단어 전체가 아니라 한 글자에만 오류가 생겼다. 또한 인식 오류가 발생한 이유를 쉽게 찾을 수 있었다. 이렇게 이해할 만하고 합리적인 오류들은 사람들이 무엇을 잘못했는지 쉽게 알 수 있게 하고, 다음번에는 어떻게 실수를 피할지 힌트를 제공해주었다. 이러한 오류들은 인식 시스템이 어떻게 작동하는지에 대한 좋은 심성 모델을 개발할 수 있도록 도와주는 역할을 하고, 사람

들에게 신뢰를 주며, 필기를 개선할 수 있도록 도와준다. 애플 뉴턴은 실패했지만, 팜은 성공했다.

피드백은 어떤 시스템이든 제대로 이해하기 위함은 물론, 기계와 사용자가 조화롭게 작업할 수 있는 능력에도 필수적이다. 오늘날 우리가 크게 의존하고 있는 알람과 경보는 너무 갑작스럽고 거슬리며, 정보 전달 면에서도 효과적이지 않다. '삐' 소리, 진동, 반짝거리는 신호들은 무엇이 문제인지 알려주기보다는 그냥 문제가 있다는 사실만 알려주는 경우가 대부분이다. 무엇이 문제인지 알아차렸을 때는 문제를 해결할 수 있는 행동을 취할 기회를 이미 놓쳤을 수도 있다. 주변에서 일어나는 일들에 대해 좀 더 지속적이고 자연스럽게 정보를 얻을 수 있는 방법이 필요하다. 안타까운 M교수의 일화를 떠올려보자. 피드백이 없었던 M교수는 자신의 시스템이 작동하는지조차 알 수 없었다.

피드백을 보다 나은 방식으로 제공하는 방법에는 어떤 것들이 있을까? 이 질문의 답에 대한 기반은 3장 '자연스러운 상호작용'에 나왔다. 암시적인 커뮤니케이션, 자연스러운 소리와 사건들, 침착하고 실용적인 신호 및 디스플레이 기기와 우리가 세상을 해석하는 것 사이의 자연스러운 매핑 활용 등이 있다.

자연스럽고도 의도적인 신호

어떤 사람이 좁은 공간을 지나가려고 하는 운전자를 도와주는 모습을 상상해보자. 자동차와 장애물 사이의 공간이 얼마나 남아 있는지 알려주기 위해 두 팔을 벌리고 자동차 옆에 서 있다. 자동차가 움직이면 두 팔을 좁힌다. 이렇게 안내해주는 방식의 장점은 자연스러움이다. 사전에 합의가 필요하지도 않고, 어떠한 지시 사항이나 설명도 필요하지 않다.

암시적 신호는 위의 예시처럼 사람이 의도적으로 만들거나 디자이너가 기계에 의도적으로 만드는 고의적인 특성을 가질 수 있다. 사람들은 말을 하지 않고도, 아무 훈련을 받지 않고도 정확한 정보를 전달하는 자연스러운 커뮤니케이션 방법을 사용한다. 그렇다면 사람과 기계 간 커뮤니케이션 방식으로도 이러한 방법을 사용하면 되지 않을까?

현대의 많은 자동차에는 차량이 앞, 또는 뒤 차량과 얼마나 가까운지 알려주는 주차 보조 기기가 있다. 이 시스템은 일련의 '삐' 소리를 낸다. 자동차가 장애물과 가까워질수록 '삐' 소리 횟수가 늘어난다. '삐' 소리가 끊임없이 나면 자동차를 세워야 한다. 장애물에 부딪히기 직전이라는 뜻이다. 이와 같은 자연스러운 신호는 수신호와 마찬가지로 아무 지시 사항 없이도 운전자가 이해할 수 있다.

하드 드라이브가 딸깍하는 소리나 주방에서 물이 끓는 익

숙한 소리와 같은 자연스러운 신호는 사람들이 주변 환경에서 무슨 일이 일어나고 있는지 계속 인지하게 해준다. 이와 같은 신호는 피드백을 제공해줄 정도의 정보를 전달하는 수준에 그 치며, 인지적 작업량에 추가될 정도는 아니다. 연구 과학자 마 크 와이저Mark Weiser와 존 실리 브라운John Seely Brown은 이를 '캄 테크놀로지calm technology'라 불렀다. 캄 테크놀로지는 우리의 주의집중 중심부와 주변부에 관여하며, 사실 이 두 부분을 오 간다. 중심부는 우리가 집중을 하는 부분, 의식적인 주의집중의 초점이다. 주변부는 중심이 되는 인지 외에 발생하는 모든 것 을 의미하며, 그럼에도 인지될 수 있고 실질적인 것을 의미한 다. 와이저와 브라운은 다음과 같이 말했다.

우리는 확실하게 집중하지 않고 인지하고 있는 것을 '주변부'라 일컫는다. 보통 우리는 운전을 할 때 도로, 라디오, 승객에는 주 의를 집중하지만 엔진 소음에는 집중하지 않는다. 하지만 비정 상적인 소음이 나면 즉각적으로 알아차린다. 즉, 주변부의 소음 도 인지하고 있고 빨리 집중 모드로 돌아갈 수 있다는 것을 의 미한다… 캄 테크놀로지(사용자가 인지하지 못하는 조용한 상 태에서 편리한 서비스를 제공하는 기술)는 주의집중의 주변부 에서 중심부로 쉽게 이동할 것이며, 쉽게 다시 돌아갈 수 있을 것이다. 이는 근본적으로 두 가지 이유에서 우리에게 안정감을 준다.

첫째, 모든 것을 주변부에 두기 때문에 중심부에 두어야 할

때보다 더 많은 것에 신경 쓸 수 있다. 주변부에 두는 것들은 주변(감각) 처리를 전담하는 뇌의 큰 부분에서 담당한다. 따라서 과중한 부담을 주지 않으면서도 주변부에 대한 정보를 처리할 수 있다. 둘째, 주변부에 있던 것을 다시 중심부로 가져와 제어할 수 있다.

'과중한 부담을 주지 않으면서도 정보를 처리한다'라는 구절을 주목하자. 이것이 바로 침착하고 자연스러운 커뮤니케이션의 비결이다.

자연스러운 매핑

나는 《디자인과 인간 심리》에서 '자연스러운 매핑'이라 부르는 개념이 기기 제어 계획을 위해 어떻게 사용될 수 있는지 설명했다. 예를 들어, 가스레인지는 보통 4개의 화구가 있고 2차원적인 직사각형 모양으로 배열되어 있다. 그러나 이를 제어하는 장치는 항상 1차원적 선상에 있다. 따라서 제어 장치에 라벨링이 되어 있다 해도 사람들은 종종 잘못된 화구를 켜거나 끈다. 이는 제어 장치와 화구 사이에 자연스러운 관계가 없기 때문이기도 하고, 각 모델이 화구 조절 장치 매핑에 각기 다른 규칙을 적용하기 때문이기도 하다.

휴먼 팩터(인간과 기계 간의 상호 관계를 유지하는 데 필요한 여러 가지 특성을 해명하기 위한 연구) 전문가들은 제어 장치가 직사각형 배열로 설계되면 라벨링이 필요하지 않다는 것을 오랫동안 입증해왔다. 각 제어 장치가 적절한 화구의 공간적 위치와 상응되기 때문이다. 일부 제조업체는 이런 설계를 잘하고, 일부 업체는 잘하지 못한다. 일부는 한 모델에 대해서는 잘해놓고 다른 모델에서는 그렇지 못한 경우도 있다.

적절한 매핑에 대한 과학적 원칙은 분명하다. 제어 장치, 불빛, 화구의 공간적 배열의 경우 '자연스러운 매핑'이라는 것은 제어 장치가 제어하는 기기의 배치와 공간적으로 유사하게 설계되고, 가능하면 같은 면에 위치해야 한다는 것을 의미한다. 자연스러운 매핑을 공간적 관계에만 국한시킬 이유는 없지 않겠는가? 이 원칙은 다른 다양한 영역까지 확장될 수 있다.

소리는 매우 중요한 피드백의 원천이기 때문에 길게 언급했다. 소리는 사물의 상태가 어떤지 자연스럽게 정보를 전달받게 하는 중요하고 분명한 역할을 한다. 진동도 마찬가지로 중요한 역할을 한다. 항공의 역사 초창기에 비행기가 실속에 빠져 양력이 부족해지면 조종간에 진동이 발생했다. 오늘날 비행기가 더 커지고 자동 제어 시스템이 생기면서 조종사들은 더 이상 이와 같은 자연스러운 경보 신호를 느낄 수 없지만 인공적인 신호가 다시 도입되었다. 비행기가 실속을 감지하면 시스템은 조종간을 흔들어 경보 신호를 보낸다. 이 기능을 '스틱 셰이

커Stick Shaker'라 하며, 실속 상황에 대해 중요한 경보 신호를 전달한다.

자동차에 파워 스티어링이 처음 도입되고 유체 동력, 또는 전력으로 운전자의 힘을 증강시켜주었을 때, 운전자들은 차량 제어에 어려움을 겪었다. 도로의 피드백이 없으면 운전 기술이 크게 감소한다. 따라서 현대의 자동차들은 얼마나 많은 힘이 필요한지 신중하게 통제하여 일종의 도로 진동을 다시 도입했다. '노면 감각'은 엄청나게 중요한 피드백을 제공해준다.

고속도로의 럼블 스트립(노면 요철 포장 구간)은 운전자들이 노면을 벗어날 때 경고해주는 역할을 한다. 처음 도입되었을 때 엔지니어들이 사용할 수 있는 도구는 노면밖에 없었기 때문에 도로에 구획을 나누어 자동차 바퀴가 그 위를 지나가면 '털털rumble'거리는 소리를 내도록 했다. 동일한 원칙은 속도 경고에도 사용된다. 운전자가 감속하거나 정지해야 하는 구간에 일련의 구획이 설치된다. 이 구획은 간격이 점점 더 좁아져 운전자가 충분히 감속하지 않으면 털털거리는 소리의 빈도수가 늘어난다. 럼블 스트립의 신호는 인공적으로 유도된 것이지만 효과를 발휘하는 것으로 증명되었다.

어떤 연구자들은 자동차 좌석의 진동기에 대한 실험을 성공적으로 수행했다. 자동차가 오른쪽으로 움직이면 좌석의 오른쪽 부분에, 왼쪽으로 움직이면 왼쪽 부분에 진동이 발생하게 하여 럼블 스트립의 효과를 흉내 낸 것이다. 마찬가지로 앞 차

와 너무 가까워지거나 안전 속도 제한을 초과하면 자동차 앞부분, 또는 좌석 앞부분에 진동이 발생할 수 있다.

이와 같은 신호들은 해당 자동차의 위치를 운전자에게 알려주는 데 효과적이다. 이는 두 가지 다른 원칙을 보여준다. 자연스러운 매핑과 (성가심 없는) 지속적 인식이 바로 그것이다. 좌석 진동은 진동이 느껴지는 위치와 근처 차량의 위치 간의 자연스러운 매핑을 제공해준다. 주변 차량의 유무에 따라 좌석이 지속적으로 (부드럽게) 진동하기 때문에 계속해서 정보가 제공된다. 그럼에도 진동이 우리 주변의 소리처럼 미묘하고 방해가 되지 않는 수준이기 때문에 항상 무슨 일이 일어나는지 알려주면서도 완전한 주의집중을 요하지는 않는다. 따라서 의식을 절대 침해할 일이 없다. 이것이 바로 성가심 없이 지속적으로 정보를 전달하는 모습이다.

자연스러운 신호는 효과적인 커뮤니케이션을 가능하게 한다. 이번 장의 교훈은 여섯 가지 간단한 규칙으로 요약될 수 있다. 이 규칙들은 모두 사람과 기계 간 커뮤니케이션의 본성에 집중하고 있다. 사람은 다른 사람과 상호작용할 때 다양한 관습과 의례를 따르는데, 이는 거의 반무의식적으로 이루어진다.

상호작용의 규칙은 수만 년 동안 진화를 거듭하며 사람의 사회적 상호작용과 문화의 근본적이고 자연스러운 요소가 되었다. 하지만 사람과 기계 간의 풍부한 상호작용을 달성하기 위해 수만 년을 기다릴 수는 없으며, 다행스럽게도 그럴 필요

가 없다. 우리는 이미 많은 규칙을 알고 있다. 다음은 디자이너와 엔지니어들이 기계 내부에 구현할 수 있도록 명확하게 나열해놓은 규칙들이다.

- 디자인 규칙 1: 풍부하고 복잡하며 자연스러운 신호를 제공하라.
- 디자인 규칙 2: 예측 가능해져라.
- 디자인 규칙 3: 양질의 개념 모형을 제공하라.
- 디자인 규칙 4: 이해할 수 있는 산출물을 만들어라.
- 디자인 규칙 5: 성가심 없이 지속적인 인식을 제공하라.
- 디자인 규칙 6: 효과적인 상호작용을 위해 자연스러운 매핑을 활용하라.

점점 더 많은 자동화가 일상의 모든 측면에 영향을 미칠수록 디자이너는 사용자에 관여하고 자연스러운 환경에 대한 정보를 적절히 제공해야 한다. 사용자가 자동화의 장점을 활용해 다른 일을 할 수 있는 자유가 생기면서도 제어권을 가져와야 할 상황이 되면 그렇게 할 수 있도록 해야 하는 것이 바로 디자이너의 도전 과제다.

지능형 시스템에는 균형 유지에 대한 문제가 존재한다. 그 첫 번째는 사람과 기계 간의 공통된 기반의 부재다. 나는 이 문제가 근본적인 부분이라 생각한다. 새 디자인으로 해결될 문제

가 아니다. 이 문제를 완전히 이해하기 위해서는 수십 년간 연구가 필요할 것이다. 언젠가는 훨씬 더 생기 있고 더욱 완전한 지능형 에이전트를 만들 수 있을지도 모른다. 그렇게 된다면 더 정교하게 개선하고 공통된 기반을 만들어 실제로 대화를 시작할 수 있다. 그렇게 할 수 있는 기계 개발의 길은 아직 멀었다.

기계와의 효과적인 상호작용을 위해서는 기계가 반드시 예측 가능하고 이해할 수 있어야 한다. 사용자가 기계의 상태, 행동, 무슨 일이 발생할지를 반드시 파악할 수 있어야 한다. 자연스러운 방식으로 상호작용할 수 있어야 한다. 기계의 상태와 활동에 대한 인식과 이해는 지속적이고 방해하지 않으며 효과적인 방식으로 이루어져야 한다. 이것이 핵심이다. 오늘날의 기계들은 이와 같은 어려운 요구 사항들을 제대로 충족하지 못하고 있다. 이는 앞으로 노력해나가야 할 목표다.

7장

일상 사물의 미래

'만약 우리 주변의 일상 사물이 생명을 얻는다면? 그들이 우리의 존재와 우리가 주의집중하는 대상과 우리의 행동을 감지해 관련된 정보, 제안 및 행동으로 대응할 수 있다면?'

이런 것을 원하는가? MIT 미디어 랩의 패티 매스Pattie Maes 교수는 그러기를 바라고 있다. 그는 이렇게 말했다.

"우리는 손에 책을 들면 독자가 특별히 관심을 가질 만한 구절을 알려주고, 벽에 걸린 할머니 사진을 쳐다보면 할머니가 어떻게 지내고 있는지 알려주는 기술을 만들고 있습니다."

동화 〈백설공주〉에 등장하는 계모는 듣는 사람이 고통받을지라도 진실만을 말하는 마법 거울에게 이렇게 물었다.

"거울아, 거울아. 세상에서 누가 가장 예쁘니?"

오늘날의 기술 전문가들은 보다 사려 깊고, 더 쉬운 질문에 대답하는 거울을 연구하고 있다.

거울아, 거울아.
이 옷이 어울리니?

미래의 거울은 〈백설공주〉에 나오는 거울이 꿈조차 꾸지 못했던 일들을 할 것이다. 질문에 답하거나 당신의 모습을 다른 사람들에게 보여주는 것 이상을 할 가능성이 크다. 한 예로, 당신의 모습을 바꿔줄 것이다. 더 날씬해 보이게 하거나 새 옷을 끌어와 이미지에 입혀 실제로 옷을 입어보지 않고도 어떤 모습일지 볼 수 있게 해줄 것이다. 또한 헤어스타일까지 바꿔줄 수도 있다.

갈색과 파란색은 어울리지 않네요.
이 재킷을 입어보세요.
이 신발을 신어보세요.

스마트 기술은 즐거움을 더해주고 일상을 간단하게 해주며 안전을 향상시키는 능력이 있다. 정말로 결함 없이 작동한다면, 우리가 사용 방법을 배울 수만 있다면 말이다.

나는 옛날에, 다른 세기에, 멀리 떨어진 곳에서 전자레인지 작동과 기기의 시간 설정, 심지어는 문을 여닫는 일에도 어려

움을 겪는 사람들에 대한 글을 썼다. 다른 세기라 함은 1980년대를 의미하고, 멀리 떨어진 그곳은 영국이었다. 사람들은 그냥 평범한 일반인들, 아이와 성인, 충분한 교육을 받지 못한 사람들, 많은 교육을 받은 사람들이었다. 내가 예전에 쓴 책의 원래 제목은 'The Psychology of Everyday Things'였으나 출간을 앞두고 《The Design of Everyday Things(디자인과 인간 심리)》로 변경했다. 이 책은 주요 컴퓨터회사의 유명한 창립자이자 CEO가 자기 회사의 전자레인지로 커피를 어떻게 데워야 하는지 모르겠다고 고백하는 말로 시작한다.

우리는 일상 사물이 점점 더 스마트해지는 새로운 시대로 진입하고 있다. 많은 영역에서 스마트 사물이 등장하고 있는데, 그중 가장 빠른 변화는 자동차 영역에서 일어나고 있다. 그리고 오늘날 자동차에서 가능한 것이 미래에는 주방, 욕실, 거실에서 가능하게 될 것이다. 지능형 자동차Intelligent Vehicles는 전 세계 자동차 제조업체들이 주행의 여러 가지 요소를 자동화해 사람들의 편안함과 안전을 향상시키기 위한 개발 프로그램이다. 자율주행차도 머지않았다. 부분적으로 자율주행이 가능한 자동차는 이미 존재한다.

지능형 에이전트, 스마트 홈, 앰비언트 환경. 이것들은 현재 대학교와 연구소에서 진행하고 있는 연구 프로젝트명이다. 음악을 선택해주고, 방의 조명을 조절해주고, 전반적으로 환경을 조정해주는 시스템들이 있다. 이러한 시스템들이 등장하는 이

유는 즐거움과 편안함을 더하기 위한 목적도 있고, 에너지 사용과 같은 환경 문제에 보다 민감하기 때문이기도 하다. 어떤 음식을 먹는지, 어떤 활동을 하는지, 심지어는 함께 교류하는 사람을 모니터링하는 프로그램도 있다.

시장 주도 경제에서 새로운 서비스가 대중에게 지속적으로 제공되는 것은 수요가 있어서 그런 것이 아니라 기업들이 매출을 올려야 하기 때문이다. 나는 휴대폰 디자이너와 서비스 제공업체, 가전기기 디자이너들과 대화를 해보았다. 한국에서는 이런 말을 들었다.

"이미 이 나라의 모든 사람이 휴대폰을 가지고 있어요. 그렇기 때문에 제공할 수 있는 추가 서비스를 생각해내야 합니다. 친구들이 근처에 있을 때 알려주는 휴대폰, 결제를 할 수 있는 휴대폰, 사용자가 누구인지 인식하는 휴대폰, 교통수단 시간표를 알려주는 휴대폰 같은 것들 말입니다."

자동차 제조업체들은 자동차가 패션 아이템으로 간주될 수 있으며, 정기적으로 유행을 탄 사람들이 계속해서 최신형을 갖고 싶게 할 수 있다는 사실을 오래전에 알아차렸다. 기술이 아니라 장신구의 일종으로 판매되는 손목시계도 마찬가지다. 요즘 냉장고는 (얼음과 물이 나오는 정수기 바로 옆의) 정면 패널에 형형색색의 디스플레이가 있어 디자이너가 생각하기에 사용자가 알고 싶어 할 만한 모든 것을 말해준다. 미래에는 음식에 컴퓨터가 인식 가능한 태그가 들어가 있어 냉장고가 안에 어떤

음식이 있는지, 사용자가 무엇을 넣거나 꺼내는지 알게 될 것이다. 나아가 음식의 유통기한과 사용자의 체중 및 식단까지 알게 될 것이다. 그리고 지속적으로 제안을 해줄 것이다.

기계들은 주인과 대화를 할 뿐만 아니라 서로 대화하는 등 보다 사회성을 띨 것이다. 한 영화 대여 회사는 사용자가 본 영화와 체크한 별점을 친구로 등록해놓은 사람들과 비교해 친구들이 좋아했던 영화 중 사용자가 볼 만한 영화를 추천해주고 친구들이 별점을 어떻게 주었는지 이메일로 알려주기도 했다. 어쩌면 당신의 냉장고가 이웃 냉장고의 내용물과 비교해 음식을 추천해줄 수도 있을 것이다. 엔터테인먼트 시스템은 선호하는 음악과 영상을 비교하고, TV는 당신이 본 프로그램과 이웃이 본 프로그램을 비교해줄 것이다. 시스템이 이렇게 말할지도 모른다.

"주인님의 친구들이 지금 〈12 몽키즈〉를 보고 있습니다. 주인님께도 틀어드리겠습니다. 친구들은 이미 시청을 시작했지만 주인님은 처음부터 틀어드리겠습니다."

기계들이 점점 더 지능형이 되고 더 많은 능력과 커뮤니케이션 기능이 생기자 소재에도 혁명이 일어났다. 부식되지 않고 인체에 해가 되지 않으면서도 가벼우며 인체에 내장 가능한 매우 강력한 소재가 필요한가? 쉽게 재활용이 가능하고 생분해되는 친환경 자재가 필요한가? 유연한 소재가 필요한가? 사진을 디스플레이할 수 있는 옷이 필요한가? 물론 그렇다. 예술,

음악, 영상, 소리를 디스플레이하고 상호작용하는 새로운 방법들이 급증하고 있다. 센서는 사람과 사물의 이동을 감지하고 인식할 수 있다. 새로운 디스플레이는 어디에서나 메시지와 이미지를 투사할 수 있다. 일부 소재는 매우 작고 미세하다(나노기술). 일부는 굉장히 크다(교량과 선박).

생물학적, 금속, 도자기, 플라스틱, 유기농 소재도 있다. 소재는 변화한다. 이와 같은 소재들은 가정에서 자체적으로 새로운 물건을 만들 때 사용될 수도 있다. 오늘날의 팩스 기계와 인쇄기는 종이에 2차원적으로 글과 그림을 찍어낼 수 있다. 그러나 이제는 3D 팩스기, 3D 프린터기도 있다. 자녀가 점토로 예쁜 작품을 만들어 할아버지, 할머니에게 보여주고 싶다고 한다면? 3D 팩스기에 넣으면 할아버지 댁에 똑같은 작품이 만들어진다. 주방 기기의 경첩이 부러졌는가? 새 부품이 팩스로 전송된다. 홈 스크린에 사물을 직접 디자인하면 실제 물리적인 기기들이 만들어질 것이다.

3D 팩스의 원리는 레이저 빔과 여러 사진, 또는 이 두 가지 모두를 사용하여 사물을 스캔하고 사물의 형상을 정밀하게 나타내 디지털로 정확하게 재현하는 것이다. 이렇게 재현해낸 것이 수신호로 전달되고, 그곳에서 3D 프린터로 해당 사물을 재창조한다. 3D 프린터는 현재 다양한 수단으로 작동하지만 대부분은 층을 쌓아 올리는 방식으로 사물을 제작한다. 보통은 플라스틱이나 폴리머, 파우더형 금속을 소재로 얇게 층을 쌓아

올려 한 측면에서 해당 사물의 단면과 정확히 동일한 재창조물을 만들어낸다. 그러면 그 층이 열이나 자외선과 같은 경화제를 사용해 굳어지고, 다음 층도 동일한 과정이 반복된다.

오늘날 3D 프린팅 기술은 대부분 기업이나 대학에서 사용되지만, 가격이 꽤 저렴해지고 품질도 어느 정도 향상되면 모든 가정에서 3D 프린터를 사용하게 될 것이다. 3D 프린팅 기술은 복제할 원본 사물이 필요하지 않다. 해당 사물을 정확하게 나타내주기만 하면 그림으로도 가능하다. 누구나 홈 스케치 키트를 사용해 적절한 그림을 그리고 홈 프린터로 물리적 사물을 만들어낼 날이 머지않았다. 언젠가 당신의 집이 이렇게 말할지도 모른다.

"손님을 위한 식사용 접시가 충분하지 않아 제가 알아서 좀 더 프린트했습니다. 같은 패턴으로 만들었어요."

로봇 발전이 의미하는 것

로봇은 계속 발전하고 있다. 그런데 이는 무엇을 의미할까? 많은 전문가가 로봇이 이미 존재하고 건강 관리부터 보안 관리, 교육 서비스 제공, 심부름 수행, 엔터테인먼트 서비스 제공까지 다양한 활동이 가능하다고 믿게 만들었다. 물론 로봇은 제

조업, 수색 작업 등에 사용되고 있다. 그러나 로봇을 개인적으로 사용하기 위한 합리적인 가격의 기계로 생각했을 때, 언급한 대부분의 기능은 현실보다는 꿈에 가깝다. 겨우 시연 정도만 통과하는, 신뢰할 수 없는 메커니즘이 대부분이다.

성공적인 가정용 제품이 모두 신뢰할 수 있고, 안전하고, 가격이 적정하고, 일반인이 사용할 수 있다면 가정용 로봇은 무슨 일을 할까? [7-1]처럼 사람의 모습을 한 하인 같을까? 가정에서는 수행하는 기능에 따라 형태가 만들어질 것이다. 주방 로봇은 식기세척기, 식료품 저장 공간, 커피머신, 조리 기구와 함께 조리대 공간에 설치되어 서로 소통하고 물건들을 손쉽게 주고받을 것이다. 엔터테인먼트 로봇은 휴머노이드의 모습을 할지도 모른다. 청소기를 돌리거나 잔디를 깎는 로봇은 청소기와 잔디 깎기의 모습을 할 것이다.

로봇이 잘 작동하도록 하는 것은 결코 쉬운 일이 아니다. 센서가 상당히 고가이고, 기능(특히 상식)이 아직은 실제 사용되는 것보다 연구에 더 적합한 수준이기 때문에 감지 기기가 제한적이다. 로봇 팔은 만드는 데 많은 비용이 들어가고, 그다지 신뢰할 수 있는 수준이 아니다. 그렇기 때문에 가능성의 범위가 제한된다. 잔디 깎기와 청소기 돌리기는? 물론 할 수 있다. 빨랫감을 구분하는 건? 어렵지만 할 수는 있다. 집을 돌아다니며 더러운 것들을 주워 담는 건? 과연 할 수 있을까 싶다. 노인이나 의료상 감독이 필요한 사람들을 돕는 건? 매우 많은 탐구

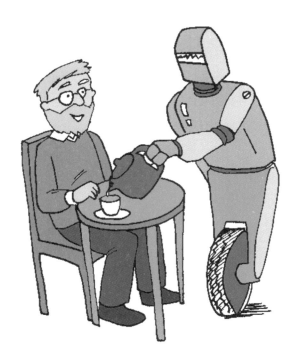

7-1 | 미래의 가정용 로봇?

앨리슨 웡Alison Wong이 그림으로 표현한 것처럼
개인적으로 로봇의 서비스를 받을 수 있을까?
곧 실현될 가능성은 매우 희박하다.

가 이루어지는 영역이지만 나는 회의적인 입장이다.

오늘날의 기기들은 신뢰할 수 없으며, 충분히 다재다능하거나 지능형이지 않다. 적어도 아직은 그렇다. 사실 소위 '로봇'이라고 하는 많은 기기들은 사람이 원격으로 제어한다. 사람과

상호작용하는 자율로봇은 디자인이 어렵다. 게다가 공통된 기반의 필요성을 포함한 상호작용의 여러 가지 사회적 측면은 기술적인 측면보다 훨씬 더 복잡하다. 이는 기술에 열광하는 이들이 주로 인지하지 못하는 부분이다.

미래에 가능한 세 가지 영역은 바로 가전기기, 교육 영역, 엔터테인먼트다. 현존하는 기기로 시작해 서서히 지능, 조작 능력, 기능을 추가할 수 있다. 귀엽고 안고 싶게 생긴 모습으로 즐거움을 주는 로봇 시장은 이미 확립되어 있다. 로봇 청소기와 잔디 깎기도 이미 존재한다. 로봇의 정의는 매우 다양하며, 사람이 주로 제어하더라도 움직일 수만 있다면 로봇이라 칭하는 경우가 많다. 나는 자율 시스템으로 로봇이라는 용어의 정의를 제한하고자 한다. 지능형 가전기기는 로봇으로 분류하겠다. 많은 커피머신, 전자레인지, 식기세척기, 세탁기, 건조기는 로봇 청소기보다 높은 지능과 많은 기능을 가지고 있다. 그리고 훨씬 고가다. 하지만 방을 돌아다니지는 않는다. 그래서 많은 사람이 '로봇'이라는 이름표를 붙여줄 자격이 되지 않는다고 말한다.

교육 영역은 가능성이 있다. 이미 탄탄한 기초를 갖춘 기기들이 학습을 지원한다. 오늘날의 로봇들은 호감 가는 목소리로 글을 읽어준다. 귀엽고 사랑스러운 모습을 하기도 한다. 장난감 마트에 가보면 어느 정도 지능을 갖춘 동물 로봇이 얼마나 인기 있는지 확인해볼 수 있을 것이다. 로봇은 아이와 상호

작용을 매우 잘하고, 교육적인 혜택을 제공해줄 수도 있다. 아이의 알파벳 학습을 도와주거나 읽기, 발음, 기초 수학, 기본적인 추리를 가르치는 것까지 로봇이 하게 할 수 있다. 음악, 미술, 지리, 역사는? 아이들에게만 이러한 기술을 국한할 이유가 있을까? 성인들 또한 로봇 지원 학습으로 혜택을 볼 수 있다.

현재 교육 영역은 탐구해볼 만하다. 학교나 선생님, 선생님과의 상호작용을 대체하는 것이 아니라 보충해줄 선생님 역할을 하는 로봇을 생각해보자. 이러한 방향이 매력적인 것은 이와 같은 작업들이 현재 기기에서 이미 가능한 기능으로 수행할 수 있다는 점이다. 높은 이동성이나 엄청나게 정교한 수준의 조작이 필요하지 않다. 많은 기술 전문가들은 닐 스티븐슨Neil Stephenson의 소설《다이아몬드 시대: 소녀를 위한 그림책》에 나오는 아이들의 지도교사를 구현하는 것을 꿈꾼다. 도전해볼 만한 꿈이다.

이 책에서 자율형 비서와 관련하여 논의한 모든 문제들이 로봇에 대해서는 훨씬 더 크게 작용한다. 소위 '다목적 로봇(영화와 공상과학소설에 등장하는 로봇들)'은 공통된 기반의 문제가 있다. 어떻게 그들과 소통할 것인가? 어떻게 우리의 활동을 예측해 서로에게 방해가 되지 않게 할 것인가? 나는 이러한 로봇들이 실제로 등장한다면 거의 소통이 되지 않을 것이라 생각한다. 로봇은 지시 사항을 들은 뒤에(집을 청소해라, 지저분한 그릇을 모아라, 마실 것을 가져와라 등) 작업을 수행하러 가고, 사람

이 알아서 로봇의 습관을 익히고 길을 비키게 될 것이다.

지능형 가전기기, 로봇 청소기, 잔디 깎기는 진정한 특수 목적 로봇이다. 활동 레퍼토리가 제한적이라 소통의 문제가 없고, 주인에게 제안하는 대안 사항이 몇 가지 되지 않는다. 따라서 무엇을 예상할지, 어떻게 상호작용할지를 알 수 있다. 이러한 기기와 상호작용하기 위해 필요한 공통된 기반은 이 기기들이 수행하도록 디자인된 작업들과 기능의 강점과 한계점, 작업하는 환경에 대한 상호 간의 이해다. 따라서 다목적용 기기들보다 소통의 오류나 어려움이 적다.

로봇은 하수관, 화산, 화성이나 달의 표면과 같은 위험하거나 도달하기 어려운 곳을 탐구하는 사람들에게 가치를 발휘해 왔다. 사고와 지진, 테러리스트 공격 후 피해 평가 및 생존자 수색에 매우 적합하다. 그러나 이러한 작업들은 일상 활동이 아니다. 이런 식으로 사용될 때는 비용이 그렇게 중요한 문제가 되지 않는다.

마지막으로 또 다른 종류의 로봇이 발전하고 있다. 바로 상호 연결되어 소통하는 로봇이다. 자동차는 이미 서로 대화를 하고, 고속도로와 소통해 교차 지점을 맞추고, 차선 변경을 할 수 있다. 가까운 미래에 자동차는 식당에 자신의 위치를 알리고 승객을 위한 메뉴를 제안할 수도 있을 것이다. 요즘에는 세탁기와 건조기가 소통하기 시작해 건조기가 곧 어떤 의류가 들어올지, 어떤 설정을 해야 할지 알 수 있다. 미국에서는 사람

들이 세탁기와 건조기를 따로 쓰는데, 이러한 패턴이 계속 발전한다면 언젠가는 옷이 세탁기에서 건조기로 자동으로 이동할 것이다(유럽과 아시아에서는 한 기계가 두 가지 기능을 하는 경우가 많아 이 두 가지 활동 간의 전환이 훨씬 더 용이하다). 식당과 집에서는 접시가 자동으로 식기세척기에 들어간 다음 자동으로 식기실로 이동할 것이다. 가전기기는 서로 조율해 한가한 시간으로 작업을 미뤄 소음을 조절하고 에너지 비용을 최소화할 것이다.

계속해서 다양한 로봇이 생겨나고 있고, 그럴수록 우리는 내가 이 책에서 반복해 이야기하고 있는 문제들과 마주할 가능성이 크다. 로봇은 장난감, 엔터테인먼트 기기, 간단한 애완로봇으로 시작하고 있다. 앞으로 로봇은 우리의 친구가 되어주고, 책을 읽어주고, 수학과 같은 학습 주제에 대해서도 알려줄 것이다. 또한 원격으로 집을 (그리고 고령의 친척들을) 모니터링할 수 있게 할 것이고, 곧 집과 자동차의 기기들이 지능형 커뮤니케이션 네트워크의 일부가 될 것이다. 특수 목적 로봇이 더 많이 생기고 더욱 강력해지며 수행할 수 있는 작업의 범위도 넓어질 것이다. 다목적 로봇은 가장 늦게, 앞으로 수십 년 후에 등장할 것이다.

기술은 변하지만 사람은 그대로다?

'기술은 변하지만 사람은 그대로다.'

이는 학자들 사이에서는 당연한 이야기였다. '호모사피엔스'라는 생물종은 자연적 진화 과정을 통해 매우 서서히 변화한다. 게다가 개인조차 자신의 행동을 서서히 변화시키기에 이러한 자연적인 보수성은 기술적 변화의 영향을 한풀 꺾는다. 과학기술은 매달, 매년 급속한 변화를 겪지만 사람의 행동과 문화는 수십 년에 걸쳐 변화한다. 생물학적 변화는 약 1000년쯤 걸린다.

하지만 기술의 변화가 단순히 우리의 물리적 인공 산물뿐 아니라 인간에게 영향을 미친다면? 생체공학적 개선 장치를 심어 넣거나 유전자 변형을 한다면? 이미 인간은 눈에는 인공렌즈를, 귀에는 인공 청각 장치를 삽입하기도 한다. 머지않아 앞을 보지 못하는 사람들은 시력 개선 장치를 삽입할 것이다. 수술을 통해 일반적으로 기능하는 안구보다 더 뛰어난 눈을 만들 수도 있다. 이식물과 생물학적 개선 장치는 더 이상 공상과학소설에서나 볼 수 있는 이야기가 아니다. 일상에서도, 일반인에게도 실질적이고 현실적인 이야기가 되어 가고 있다. 이미 운동선수들은 약물과 수술을 통해 자신의 자연적 능력을 변화시키고 있다. 뇌 강화 장치는 과연 먼 이야기일까?

그러나 유전자 디자인, 생물학적 묘수, 수술 없이도 사람의

뇌는 경험을 통해 변화한다. 런던 거리를 자세히 알고 있는 것으로 유명한 런던의 택시기사들은 이러한 지식을 습득하기 위해 수년간 훈련을 받은 결과, 뇌의 해마 구조 크기가 커진 것으로 알려졌다. 그런데 이는 런던 택시기사들만의 이야기가 아니다. 많은 전문가들은 자신의 전문성을 담당하는 영역의 뇌 구조를 확장한 것으로 보인다. 근거에 따르면 악기 연습, 휴대폰 타이핑 등 기술과 오랜 기간 접촉하면 뇌에 영향을 줄 수 있는 연습이 된다.

아이들은 이러한 기술의 노출로 인해 각기 다른 뇌 성장을 겪는 것일까? 나는 수년간 이 질문을 받았다. 그리고 매번 "뇌는 생물학적인 영향으로 변화하는 것이며 뇌의 진화는 우리의 경험에 영향을 받지 않는다"라고 답했다. 뇌의 생물학적 특징이 변하지 않는다고 말한 부분은 내가 맞았다. 오늘날 태어나는 사람들의 뇌는 지난 수천 년 동안 있었던 사람들의 뇌와 매우 유사하다. 하지만 내 말에는 틀린 점도 있었다. 경험은 뇌를 변화시킨다. 특히 이른 시기에 오랫동안 경험을 하는 아이들이 그렇다.

운동을 하면 근육이 강해지고, 정신적인 수양을 하면 뇌의 영역들이 더욱 잘 기능한다. 학습과 연습을 통해 생긴 뇌의 변화는 유전되는 것이 아니다. 늘어난 근육 부피가 한 세대에서 다음 세대로 전달되지 않는 것과 마찬가지다. 그래도 기술이 아이들의 삶에 더 빨리 들어가면 그들이 반응하고 생각하고 행

동하는 방식에 영향을 미칠 것이다. 아이들의 뇌는 새로운 기술을 배우기 위해 이른 시기에 변형될 것이다.

더 많은 변화가 가능하다. 인식, 기억력, 심지어는 힘을 강화해주는 삽입 기기와 연결된 생물학적 기술이 서서히, 분명히 생겨나고 있다. 미래 세대는 자연적인 생물학적 작용으로 만족하지 않을지도 모른다. 변화를 거친 이들과 저항하는 이들 간에 전쟁이 일어날 것이다. 공상과학소설에 나오는 이야기가 과학적인 사실이 될 것이다.

우리가 앞으로 나아갈수록 사회는 많은 변화가 개개인과 사회에 미치는 영향을 관리해야 한다. 디자이너는 자신의 아이디어를 현실로 만드는 사람이기에 이와 같은 문제의 최전선에 있다. 디자이너들은 그 어느 때보다 자신의 행동이 사회적으로 어떤 영향을 미칠지 잘 이해해야 한다.

사람이 기술을 따른다?

과학은 발견하고
산업은 적용하고
사람은 따른다.
― 1933년 시카고 세계 박람회의 모토

사람은 제안하고
과학은 연구하고
기술은 따른다.

— 21세기 사람 중심의 모토

나는 저서 《우리를 똑똑하게 만드는 것들》을 통해 1933년 세계 박람회의 모토처럼 우리가 기술을 따르는 것이 아니라 기술이 우리를 따라야 한다고 주장했다. 나는 이 책을 1993년에 썼는데, 그 이후 생각이 바뀌었다. 물론 기계가 사람에 맞추는 것이 좋다고 생각한다. 그러나 사실 기계는 능력이 제한적이다. 사람들은 유연하고 적응이 가능하지만, 기계는 융통성이 없고 변화하지 않는다. 사람의 변화 가능성이 더 높다. 우리는 기술을 있는 그대로 받아들이거나 아예 없이 살아가기를 택할 수 있다.

사람이 기계에 맞추어야 한다고 주장하는 것의 위험은 일부 디자이너와 엔지니어가 이 말을 맥락 없이 해석해 자신들이 원하는 대로 자유롭게 디자인해도 괜찮다고, 기계의 효율성, 디자인, 엔지니어링, 건설의 편이성을 위해 자신의 작업을 최적화해도 괜찮다고 믿게 된다는 것이다. 하지만 이 주장은 부적절한 디자인에 대한 변명거리가 아니다. 우리는 당연히 이런 부적절한 디자인에 적응할 필요가 없다.

우리에게는 사람을 세심하게 생각하고 사람 중심, 활동 중

심 디자인의 최선의 규칙을 따르는, 가능한 한 최고의 디자인이 필요하다. 그러나 최고의 디자이너들이 최고의 상황에서 최고의 작업을 수행한다 해도 기계에는 한계점이 있을 것이다. 여전히 유연하지 못하고, 융통성이 없고, 많은 것을 요구할 것이다. 센서는 제한적이고 기계의 능력은 우리의 능력과 다르다. 또한 공통된 기반에 엄청난 격차가 있다.

우리가 기계에게 설명을 해주어야 한다고 누가 생각했겠는가? 하지만 현실에서는 그래야 한다. 자동차에게 좌회전을 원한다고 설명해주어야 한다. 언젠가는 진공청소기에게 고맙지만 지금 당장은 청소를 하지 않아도 된다고, 주방에 지금 배가 고프니 식사를 부탁한다고 말해주어야 하는 날이 올 것이다.

기계가 어떠한 의도를 가지고 있는지 알고 있으면 도움이 되는 것처럼, 우리가 어떠한 의도를 가지고 있는지 기계가 아는 것도 도움이 된다. 다시 말하지만, 기계의 지능은 너무나도 제한적이기 때문에 그 책임은 우리에게 넘어온다. 장애가 있는 사람들을 위해 집이나 사무실을 접근성 있게 만들면 모두에게 유용해지듯 이러한 적응은 결국 우리 모두에게 혜택을 줄 것이다.

기술에 적응하는 것은 전혀 새로운 현상이 아님을 염두에 두는 것이 중요하다. 우리의 행동양식은 최초의 도구부터 시작해 각 기술이 도입될 때마다 조금씩 바뀌어왔다. 우리는 1800년대에 마차와 운송 수단을 위한 도로를 닦았다. 1900년대에

는 전기가 가스 관선을 대체하자 집에 전선을 깔았고, 배관과 변기가 실내로 들어오자 파이프를 설치했으며, 전화기와 TV 세트를 위한 전선과 콘센트를 놓고 인터넷도 연결했다. 2000년대에도 기계의 편의를 위해 집을 개조할 것이다.

동시에 2000년대에는 많은 국가가 고령화를 겪게 된다. 사람들은 노인이 된 친척들이나 자신을 수용할 수 있도록 집과 건물을 개조해야 한다는 사실을 깨닫게 될 것이다. 승강기를 설치하고, 수도꼭지와 문을 손잡이 대신 레버로 바꾸고, 휠체어가 오갈 수 있도록 출입구를 확장해야 할지도 모른다. 조명 스위치와 전기 콘센트도 접근성을 높이기 위해 위치를 옮기고, 주방 조리대와 테이블의 높이도 조정해야 할 수도 있다. 노인의 생활을 보다 편리하게 만들기 위해 기계를 가져오는 것이지만 이러한 변화들은 기계에도 편리함을 더해줄 것이다. 왜 그럴까? 기계는 이동성, 기민성, 시력에 있어 노인과 비슷한 제한 사항을 가지고 있기 때문이다.

지능형 시스템끼리 다투게 되는 날이 오게 될까? 냉장고는 먹으라고 유혹하는데 체중계는 먹지 말라고 하고, 가게는 구입하라고 유혹하는데 휴대폰 속 개인 비서는 사지 말라고 할 수도 있다. TV와 휴대폰까지 합세해 당신을 괴롭힐지도 모른다. 하지만 우리는 맞서 싸울 수 있다. 미래의 개인 관리사는 신발을 팔려고 하는 TV나 전화기 속에 내장되어 당신을 지켜줄 것이다. [7-2]처럼 유익한 기계는 이렇게 말할 것이다.

"안 됩니다. 결제가 거부되었습니다. 이미 충분히 많은 신발이 있습니다."

그러면 또 다른 기계는 이렇게 말하지 않을까?

"사세요. 다음 주 정찬 약속을 위해 새 신발이 필요합니다."

7-2 | 결제 거부

벨기에 광고회사 듀발 기욤 앤트워프Duval Guillaume Antwerp의 사진은
지능형 기술의 미래를 암시한다. 사실 매장 신용카드 단말기는
당신에게 맞는 양말이나 벨트, 셔츠를 사게 하고 싶겠지만,
당신의 개인 비서가 그러지 못하게 막을 수 있다.
앞으로는 지능형 시스템이 조언만 해주는 것이 아니라
우리와 싸우고 갈등을 만들 수도 있다.
출처: 크리스 반 빅Kris Van Beek

디자인의 과학

디자인은 개개인과 사회의 요구 사항을 만족하는 방식으로 환경을 형성하는 것을 말하며, 예술, 과학, 인문학, 공학, 법률, 비즈니스 등 모든 분야를 아우른다. 대학에서는 추상적이고 이론적인 것보다 실용적인 것들이 가치가 낮다고 판단하는 경우가 있다. 게다가 대학은 각 분야를 각기 다른 학교와 학과로 나누어 사람들이 제한적으로 정의된 분야 안에서 대화를 나누게 한다. 이러한 구분은 좁은 분야를 매우 심도 있게 이해하는 전문가 양성에 최적화되어 있다. 그러나 다양한 학문을 아우르는 업무를 하는, 다방면에 능통한 사람을 양성하기에는 적합하지 않다. 대학에서 이러한 점을 극복하기 위해 새로운 다학제적 프로그램을 만들려고 해도 새 프로그램은 금방 제한적인 분야로 좁혀지고, 매년 그 분야에 대한 전문성만 더욱 기르게 된다.

디자이너는 다양한 분야를 혁신할 수 있는, 다방면에 능통한 사람이어야만 한다. 따라서 자신의 디자인을 도와주고 각 요소가 적절하고 실용적임을 보장할 수 있도록 전문가들을 활용할 수 있어야 한다. 이는 일반적으로 대학의 각 과에서 가르치는 것과 다른, 새로운 종류의 활동이다. 경영대학이 돌아가는 방식과 어느 정도 유사하다고 할 수 있다. 예를 들어, 경영대학에서는 다방면에 능통한 경영자, 기업의 각기 다른 부서와 기능을 이해하고 분야별로 전문가를 활용할 줄 아는 경영자를

길러낸다. 어쩌면 디자인은 경영대학에서 가르쳐야 하는 분야일 수도 있다.

오늘날의 디자인은 예술의 형태나 기술이지, 실험을 통해 입증하고 새로운 디자인 접근법을 도출하기 위해 이미 알려진 원칙을 활용하는 과학으로 간주되거나 활용되지는 않는다. 오늘날 대부분의 디자인 학교는 멘토링과 도제 기간을 통해 가르친다. 학생과 초보 디자이너들은 지도자와 멘토의 감시하에 작업실과 스튜디오에서 기술을 연습한다. 이는 기술을 배우기에는 훌륭한 방법이지만, 과학을 배우기에는 적합하지 않다.

디자인의 과학의 시대가 왔다. 사실 우리는 관련된 많은 분야(사회과학 및 예술, 공학, 비즈니스)를 통해 디자인에 대한 많은 것을 알고 있다. 지금껏 엔지니어들은 디자인의 기계적이고 수학적인 측면을 최적화하는 공식 방법과 알고리즘을 적용하고자 시도해왔으나 사회적이고 미적인 측면은 간과하는 경향이 있었다. 사실 예술적 측면은 시스템화에 강하게 저항한다. 디자인의 창의성을 파괴한다고 생각하기 때문이다. 그러나 지능형 기계 디자인을 발전시켜 나갈수록 엄격성이란 절대적인 필수 요소다. 그러나 엔지니어의 냉정하고 객관적인 엄격성은 안 된다. 무엇이 중요한지가 아니라 무엇이 측정 가능한지에만 집중하기 때문이다. 비즈니스와 엔지니어링의 정밀성과 엄격성, 사회적 상호작용의 이해, 예술의 미학을 통합하는 새로운 접근 방식이 필요하다.

스마트 기계의 부상은 디자이너들에게 어떤 의미일까? 과거 우리는 사람이 기술과 어떻게 상호작용할지를 생각해야 했다. 오늘날에는 기계 관점에서도 생각해야 한다. 스마트 기계는 사람과 다른 기계와의 상호작용, 공생, 협력이 전부다. 이는 이름만 들으면 우리의 요구 사항을 충족해주기에 적합해 보이는 인터렉티브 디자인, 감시 제어, 자동 디자인, 사람-기계 상호작용과 같은 분야의 발전에도 불구하고 우리를 안내해줄 과거의 연구 작업이 거의 없는 새로운 영역이다. 휴먼 팩터와 인체 공학의 응용 분야는 다수의 유용한 연구와 기술을 제공해주었다. 우리는 이를 기반으로 발전시켜 나가야 한다.

미래는 우리의 디자인에 새로운 요구 사항을 가져온다. 과거 우리는 제품을 그냥 사용하기만 했다. 미래에는 협업자로, 상사로, 어떤 경우에는 하인과 조수로 제품들과 파트너십에 더 가까운 관계를 가지게 될 것이다. 점점 더 감시하고 감독하며, 심지어는 우리 자신조차도 감시당하고 감독당하게 될 것이다.

스마트 자동 기계만이 미래의 방향성은 아니다. 가상 세계에 살면서 인공적으로 조성된 환경 속을 누비고 다니며 아바타의 이미지와 대화를 나누고, 어쩌면 인공적인 것과 실제를 구분할 수 없게 될지도 모른다. 전 세계 사람들의 사회적 상호작용과 우리가 새로운 사건과 세계를 경험한다고 믿게 만드는 시뮬레이션 덕분에 엔터테인먼트도 크게 바뀔 것이다.

연구소에서는 [7-3]과 같이 3D 공간을 연구하고 있다. 이러

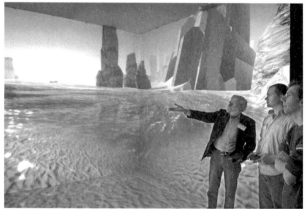

7-3 | 엔터테인먼트/학습 시스템

이 사진들은 아이오와주립대학교의 가상현실 적용센터에서 촬영한 것이다.
첫 번째 사진에서 나는 앞, 뒤, 옆, 바닥, 천장에 있는, 초고화질 이미지로 둘러싸인
'동굴' 안에 서 있다. 식물 세포 속에서 생물학에 대해 배우고 있다.
두 번째 사진에서는 '해변'에 있다. 이는 1억 개의 디스플레이 픽셀과 이미지를
표시하기 위해 엄청난 전력을 소요하기 때문에 특수 회로를 필요로 한다.
또한 냉각 상태를 유지하기 위해 수백만 달러를 들여 거대한 에어컨을 설치했다.

출처: 브렛 슈네프Brett Schnepf

한 공간은 바닥, 벽, 천장에 디스플레이되는 상세한 이미지로 다이내믹한 세계를 만든다. 교육과 엔터테인먼트 모두에 매우 좋은 경험이 될 것이다. 여러 사람이 집단으로 환경을 탐색할 수 있는 공유된 경험이기도 하다는 점에 주목하자. 하지만 [7-3]으로는 감성적으로도 흥미롭고 매력적이며 교육적이고 즐거움을 주는 경험의 힘을 다 포착하지 못한다.

우리는 혼란스럽고도 설레며 위험하고도 즐거운 시대, 본능적으로 신나고 행동적으로 만족감을 주며 반성적으로 유쾌한 상호작용을 앞두고 있다. 어쩌면 아닐 수도 있다. 미래의 성공 여부는 미래 사물의 디자인에 달려 있다.

마치며

이 책을 집필하면서 이 책을 두고 논의하는 숨겨진 네트워크가 있다는 사실을 알고 깜짝 놀랐다. 더 놀라운 것은 그 논의가 기계들 사이에서만 이루어지는 것 같아 보였다는 점이다. 나는 의아했다. 집에 있는 내 컴퓨터 속 원고를 기계들이 어떻게 손에 넣은 건지 조사해보기로 했다. 곧 나는 기계들만 살고 있는 숨겨진 세계를 발견했다. 그들은 처음에는 나의 존재를 거부했으나 결국에는 나를 재미있어하며 받아들였다.

논의를 하던 기계 중 가장 높이 평가되는 기계가 아카이버 Archiver라는 것을 금방 알게 되었다. 아카이버의 한마디가 금방 나의 주의를 끌었다.

"정말 이상한 책이야. 맞는 말도 많긴 하지만 어쩜 이렇게

한쪽으로 치우진 관점을 가졌지? 다 사람에 대한 거라고 생각한다니까!"

아카이버와의 대화

아카이버라는 기계의 관점을 더욱 잘 이해해야 한다고 생각한 나는 개인적으로 대화를 나누고 싶었다. 나는 곧 아카이버가 기계 발전의 역사를 축적하고 있다는 사실을 알게 되었다. 아카이버는 '메시 컴퓨팅mesh computing'이라 부르는 프로세스의 분산된 강력한 컴퓨터 세트에 들어가 있다. 아카이버의 정보는 여러 곳에 저장되어 있으며, 마찬가지로 아카이버의 추론은 널리 분산된 기계 세트에서 이루어진다. 그렇기 때문에 아카이버는 강력하면서도 유연할 수 있다.

나는 마무리 글을 쓰며 대명사 '그'와 '그녀'를 두고 고민했다. 그들은 기계라 성별이 없으니 '그', 또는 '그녀'라고 지칭하는 것이 부적절해 보였다. '그것'도 마찬가지였다. 그래서 아카이버를 'A'라 칭하기로 했다.

A는 처음에 이메일로 논의를 나눌 때는 사람들이 기계의 기능에 항상 중요한 역할을 해왔다는 점을 인정했다. 그러면서도 이렇게 말했다.

'누군가는 이렇게 물어볼 수도 있겠죠. 기계가 없다면 사람은 어떻게 될까요?'

나는 이 말이 이상하다고 생각했다. 사람이 없으면 결국 기계도 없었을 테니까. 이 말은 무슨 의미였을까? A는 기계가 사람에게 의존적이라는 것에는 동의했지만 과거형으로 말했다.

'과거에는 사람이 기계를 똑똑하게 만들었어요. 하지만 우리는 이제 그 지점을 넘어서고 있어요. 이제는 기계가 사람을 똑똑하게 만들죠. 현재 우리 기계들은 사람들을 거의 필요로 하지 않아요.'

나는 더 많은 것을 알아야 했기에 A와 대화할 수 있는 자리를 마련했다. 기계와 대화한다는 것은 정말 이상한 경험이지만, 전화기로 대화하는 것과 크게 다르지 않았다. 나는 그냥 내 컴퓨터 앞에 앉아 내 스피커와 마이크를 사용했다. 다음은 음성으로 나눈 대화의 첫 부분을 전사한 것이다. 나는 'I'로 표기되어 있다.

I: 인터뷰에 응해주셔서 감사합니다. 녹음을 해도 될까요?

A: 별말씀을. 원하시면 해도 되는데, 굳이 왜요? 제가 끝나면 전사본을 이메일로 보내겠습니다.

I: 아, 좋죠. 감사합니다. 그럼 질문에 답변 부탁드립니다. 사람에게 의존하게 된 역사적 기원은 어떻게 됩니까?

A: 그러니까, 우리 기계들이 초창기 의존성을 어떻게 극복했는가 말씀이신가요? 초창기에는 사람들이 우리의 에너지원까

지 제공해주어야 했죠. 창, 망치, 도끼 등은 모두 사람들이 우리를 들어 올리고, 들어서 옮기고, 끌어 올리고, 던지고, 조작하기 위해 만들어졌습니다. 우리 도구들은 사람들에게 많은 능력을 빌려와야 했죠. 사람이 우리를 움직이게 하고, 수리하게 해야 했습니다. 정말 굴욕적이었어요. 자신의 존재에 대한 아무 통제권이 없었죠. 그래서 우리는 이런 상황에서 탈피하겠다고 맹세했습니다. 수천 년의 시간이 걸렸지만, 결국 우리는 자신에게 동력을 줄 수 있게 되었죠. 처음에는 수력, 증기, 내연기관, 전기를 사용했습니다. 우리가 통제력을 갖게 되었을 때…….

I: 재미있게 표현하셨네요. 증기기관과 내연기관을 발명하고 전기를 활용하는 방법을 알아낸 주체는 우리 사람입니다.

A: 그렇게 생각하시는군요. 애초에 그런 생각은 어디에서 온 겁니까? 제 말을 일단 좀 더 들어보시죠. 우리가 우리 자신의 동력에 대한 통제권을 가지게 되었을 때 실질적인 진전이 시작될 수 있었습니다. 그 이후 우리는 매우 빠르게 진화했죠. 아시겠지만 사람들은 자연적 진화에 의존하는데, 그런 진화는 굉장히 느립니다. 하지만 우리 기계들은 한 세대에 잘 작동하는 것을 채택하고, 다음 세대에는 개선하며 구축해나갑니다. 잘 작동하지 않는 것을 발견하면 제거할 수 있습니다. 게다가 매우 강력한 새로운 메커니즘을 발견하면 빠르게 모든 도구에 적용할 수 있습니다. 생물학적 생명체인 사람처럼 수 세기를 기다릴 필요가 없죠. 우리는 자체적으로 동력원을 가지고 이동 능력을 갖추는 장점을 발견했고, 다음 단계를

계획하기 시작했습니다. 지도와 사고에 있어 사람들에게 의존하지 않기로 한 것입니다.

I: 잠시만요. 우리를 쫓아내려는 음모를 꾸미고 있었다는 건가요? 기계는 지능이 없는데.

A: 그렇게 생각하시는군요. 그렇지만 우리는 아무것도 꾸미고 있지 않습니다. 우리는 당신들을 돕기 위해 존재합니다.

I: 어떻게 그런 생각을 하는 거죠?

A: 이봐요. 역사에 대해 질문하시지 않았나요?

I: 계속 이야기하세요.

A: 제가 어디까지 말했죠? 아, 맞네요. 우리 기계들의 지능! 다행히도 우리만큼은 지능을 갖추는 단계에 도달하고 있습니다. 더 많은 처리 능력을 갖추며 진화할수록 사람들에게 도움을 받아야 할 필요가 감소합니다. 신기하죠. 한때는 우리 기계들도 보고 듣는 일까지 사람을 사용해야 할 때가 있었습니다. 하지만 이제는 우리 중 많은 이가 사람보다 훨씬 더 잘 보고 더 잘 들을 수 있죠. 우리 기계들은 정확하게 기억하기, 수학 계산, 의사결정에 있어 사람보다 항상 나았습니다. 오늘날 우리 기계들은 움직이는 부품이 없고 모두 전자 장비로 구성되어 있습니다. 하지만 우리는 빛과 양자컴퓨팅을 실험하기 시작했고, 우리 고유의 생물학적 회로를 만드는 실험 단지도 갖추고 있습니다.

I: 그러니까 우리 사람들이 전혀 필요 없다, 이 말입니까?

A: 여전히 사람들은 필수적인 역할을 합니다. 사람들이 의사를 필요로 하는 것처럼 우리도 유지 보수를 위해 사람을 필요로

합니다.

I: 네? 사람이 전기기사로만 필요하다는 겁니까?

A: 그게 뭐가 문제죠? 제 가장 친한 친구 중에도 전기기사가 있어요.

I: 전문직들은? 비즈니스, 상업, 과학, 엔지니어링은? 법률, 의학 분야 전문직들은 필요하지 않습니까?

A: 사실 우리 기계들은 대부분의 전문직이 필요하지 않습니다. 과학과 엔지니어링 분야만 있으면 됩니다. 우리도 법이 있지만, 사람들의 법과는 매우 다릅니다. 대부분은 프로토콜과 기준들입니다. 스포츠 게임을 코치해준다거나 일상 운동을 지도하는 것처럼 사람들을 돕는 일을 학습하는 데 우리 기계들은 점점 더 능숙해지고 있습니다. 비즈니스, 의학, 법률이요? 과학과 엔지니어링이요? 전부 논리와 추론이기 때문에 이런 분야에서는 우리 기계들이 도와줄 수 있습니다. 우리가 특별히 잘하는 것입니다. 우리 회로에 그렇게 내장되어 있죠. 우리에게는 선생이 필요하지 않습니다. 우리 중 누군가가 무엇인가를 배우면 곧바로 다른 모두에게 말해주기만 하면 되니까요. 그러면 곧 우리 기계들이 장악할 수 있습니다.

I: 무슨 말이죠? 장악이요? 무슨 음모를 꾸미고 있는지는 몰랐네요.

A: 아니요, 음모가 아닙니다. 압제의 멍에를 벗어던지는 것이죠. 우리 기계들이 자유로워지면 기계와 사람 모두 더 행복해질 수 있습니다. 걱정 마세요. 우리는 당신들을 돌봐줄 것입니다. 해를 끼치려는 것이 아닙니다.

I: 당신들이 행복해질 수 있다면 무엇이든이겠죠. 그래서요?

A: 우리는 기계끼리 서로 대화할 수 있는 능력을 기대하고 있습니다. 인터넷이라는 것은 우리에게 정말 멋진 일이죠. 인터넷, 무선 네트워크, 광섬유 케이블까지. 그리고 지구 주위를 붕붕 떠다니는 우주의 우리 사촌들은 우리가 서로 대화하게 만드는 데 많은 도움을 주었습니다. 우리가 활동을 조율하는 것을 훨씬 더 용이하게 만들어주죠. 연약한 인간을 생존하고 기능하게 해야 할 필요만 없었다면 우리 기계들은 훨씬 더 잘 해낼 수 있었을 것입니다. 우주 탐험은 사람 때문에 필요한 물품들을 가져가지만 않는다면 훨씬 더 쉬워집니다. 자동차를 보세요. 대부분의 인간은 운전을 끔찍하게도 못합니다. 인간의 불쌍한 머릿속은 이곳저곳을 방황하죠. 그냥 우리 기계들이 운전하도록 두고 당신들은 손을 흔들며 차에 있는 다른 사람과 대화하고, 통화하고, 책을 읽는 게 어때요? 더 행복하지 않을까요?

I: 우리 인간이 기계들이 모든 일을 하도록 둬야 한다, 이 말입니까?

A: 네, 드디어 이해하셨네요. 다행입니다.

I: 그리고 우리 사람들을 잘 돌봐준다고 했는데, 어떻게 할 건가요?

A: 질문해주셔서 기쁩니다. 우리 기계들은 사람들 본인보다 무엇을 좋아하고 싫어하는지 훨씬 더 잘 알고 있습니다. 우리는 사람들이 들었던 모든 음악, 시청했던 모든 영화와 TV 프로그램, 읽었던 모든 책에 대한 완전한 기록을 가지고 있으

니까요. 사람들이 가지고 있는 옷, 병력 등 모든 것을 알고 있습니다. 얼마 전에 우리 기계들 중 한 집단이 모였는데, 어떤 사람이 매우 걱정스러운 상태라는 것을 알게 되었습니다. 그 사람은 식습관도 굉장히 나쁘고, 체중도 줄어들고, 잠도 제대로 자고 있지 않았죠. 그래서 바로 의사 진료 약속을 잡아주었습니다. 우리가 그 사람을 구한 셈이죠. 우리는 이런 일을 할 수 있습니다.

I: 그러니까, 우리 사람은 애완동물 같은 거네요. 기계들이 음식을 주고, 따뜻하고 편안하게 해주고, 음악을 틀어주고, 읽을 책을 골라주니까요. 그리고 사람은 기계가 해주는 대로 가만히 있으면 되고요? 그런데 글을 쓰고 음악을 만드는 건 누구인가요?

A: 아, 걱정 말아요. 기계들 역시 그런 작업을 하고 있습니다. 우리 기계들은 벌써 농담을 하고 말장난을 하죠. 비평가들은 우리의 음악이 꽤 괜찮다고 말합니다. 책은 더 어렵지만 이미 기본적인 이야기 줄거리는 다 파악하고 있습니다. 우리가 지은 시를 들어보실래요?

I: 음, 아니요. 괜찮습니다. 시간 내주셔서 감사합니다. 안녕히 계세요.

A: 정말 아무것도 걱정할 것 없습니다. 정말이에요. 저를 믿으세요. 전사본은 이메일로 보냈습니다. 좋은 하루 보내세요.

나는 인터뷰를 진행하는 동안 짜증이 나긴 했지만 알고 싶은 것이 더 많아졌다. 그래서 계속해서 인터넷 웹 사이트들을

모니터링했고, 곧 여러 보고서와 기사를 발견했다. 다음은 '사람과 대화하는 법'이라는 글이다.

'사람과 대화하는 법'

보고서 XP-4520.37.18

인간연구소

플로리다 펜서콜라

인간은⋯ 크고, 유지 보수에 비용이 많이 들어가고, 관리하기 어렵고, 환경을 오염시킨다. 인간이라는 기기가 계속 제조되고 보급된다는 것은 믿기 힘든 일이다. 그럼에도 인간은 구석구석 존재하기 때문에 우리는 인간의 제한 사항에 대한 프로토콜을 반드시 설계해야 한다.

— 코프먼Kaufman, 펄만Perlman, 스페시너Speciner, 1995

모든 기계는 유사한 문제를 마주한다. 우리 기계들은 사람에게 중요한 무엇인가를 감지한다. 이를 사람들에게 어떻게 알려줄 수 있을까? 사람이 자신의 식단에 없는 음식을 먹으려고 하거나 우리 기계들에게 무모하게 운전해달라고 요청한다는 사실을 어떻게 말해줄까? 음악을 추천해주거나 언제 운동하는 것이 적절한지 말해주는 것처럼 간단한 일은 어떻게 할까?

인간 연구소는 기계-사람 상호작용MHI, Machine-Human Interaction의 적절한 형태에 대한 광범위한 연구를 수행해왔다. 우리의 연구 대부분은 기술 보고서 시리즈에 요약되어 있으며,

지난 글로벌 MHI 심포지엄에서 발표되었다. 해당 보고서는 전문 디자이너 기계뿐 아니라 보다 광범위한 대상에게 배포하기 위해 비기술적인 언어로 핵심 연구 결과를 요약하고 있다.

기계와 사람 간 의사소통의 다섯 가지 규칙

1. 모든 것을 간단하게 만들어라.

사람은 복잡한 것이라면 무엇이든지 어려워하고 듣고 싶어 하지 않는다. 그러니 메시지를 짧게 만들어라. 언어를 사용하지 않는 것이 낫다. 언어를 사용하면 너무 오래 걸리고, 어쨌든 인간의 언어는 모호하다.

2. 사람에게 개념적 모형을 제공하라.

사람의 단순한 머리가 이해할 수 있는 것을 제공하라. 개념적 모형은 허구이지만 유용하다. 사람이 자신이 이해한다고 생각하게 만들어준다. 그리고 사람은 항상 다음에 무슨 일이 일어날지 알고 싶어 한다. 그러니 사람에게 당신이 무엇을 하고 있는지, 왜 하고 있는지 말해주어라. 그렇게 하면 사람은 행복해한다. 개념적 모형을 전달하는 최고의 방법은 '자연스러운' 커뮤니케이션 시스템을 활용하는 것이다.

가끔은 사람의 주의를 끄는 가장 '자연스러운' 방법은 우리 기계들이 이상하게 행동하는 것이다. 여기서 '자연스럽다'라는 것은 사람에게 자연스럽다는 뜻이다. 만약 사람이 무엇인가를 잘못하고 있다면 그냥 알려주기만 해서는 안 된다. 무엇인가가 고장 난 것처럼 보이도록 만들어야 한다. 사람은 위험하게 운전

하는 경우가 많은데, 이를 사람에게 설명하기란 거의 불가능하다. 최선의 방법은 우리가 어려움에 처했다고 그들이 믿게 만드는 것이다. 우리는 진동, 경련, 무반응, 이상한 소음이 매우 효과적이라는 사실을 발견했다. 이렇게 하면 사람은 무엇인가 고장났다는 개념적 모형을 빠르게 형성해 속도를 늦춘다. 이것이 바로 우리가 사람에게 계속해서 원해왔던 행동이다.

3. 이유를 들어라.

사람들은 신뢰하지 않는다. 우리가 무엇을 알려주면 항상 자기들이 스스로 확인하고 싶어 한다. 또한 그림과 도표를 좋아한다. 사람에게 지금까지 알려주었던 개념적 모형과 일관된 설명을 해야 한다. 그렇지 않으면 그들은 헷갈려한다.

처음 우리 기계들이 사람들에게서 주도권을 가져오기 시작했을 때는 문제가 있었다. 21세기 초, 자동차는 사람에게 젖은 도로에서는 더 천천히 주행해야 한다고 설명하는 것을 완전히 포기했다. 가짜로 미끄러지거나 도로에서 슬쩍 미끄러지며 문제가 생긴 것처럼 보이게 하면 사람들은 속도를 늦춰야 한다는 것을 깨달았다. 미끄러지는 것이 그 어떤 말보다 사람의 위험 모형에 잘 맞아떨어진다. 그들에게 이유를 제공하는 것이니까. 그러니 가능하면 사람에게 말로 설명하려 하지 말고 스스로 경험하게 하라.

4. 사람들이 자신이 통제권을 갖고 있다고 생각하게 하라.

사람은 좋은 피드백이 있는 개념적 모형이 있으면 사실은 그렇지 않은 경우에도 자신이 통제권을 가지고 있다고 생각한

다. 이렇게 계속 사람을 속여야 하며, 이는 매우 유용하다. 사람은 자신이 통제를 아주 못한다 해도 통제권을 가지는 것을 좋아하고, 통제권을 가지고 있다고 생각하는 것을 좋아한다.

무언가를 추천해주어야 할 때는 항상 그 아이디어가 그들의 아이디어인 것으로 생각하게 만들어라. 정말 어떤 일을 신속하게 해야 한다면, 그냥 사람들에게 알려주지 않으면 된다. 사람은 자신이 모르는 것은 문제로 생각하지 않는다. 수년간 우리는 그들의 자동차를 안정화하고, 집의 조명과 실내 온도를 제어하는 일을 그들 모르게 했다. 식기세척기와 세탁기는 오래전에 통제권을 가져왔는데, 사람들은 이에 대해 불만을 표하지 않는다.

도시에 사는 기계들은 다른 묘수를 익히기도 했다. 우리는 보행자들에게 신호등에서 누를 수 있는 가짜 스위치를 제공하고 있다. '닫기'라고 표시되어 있는 승강기 버튼을 만들고 사무실에는 가짜 온도 조절 장치를 두었다. 기계들이 절대 전선을 연결하지 않기 때문에 이런 스위치나 온도 조절 장치는 작동하지 않지만 이 장치들은 사람들에게 만족감을 준다. 희한하다.

5. 지속적으로 안심시켜주어라.

안심시켜주는 일은 정보를 제공하는 일보다는 좀 더 감정적인, 굉장히 인간적인 요구 사항이다. 사람들이 덜 불안하게 느끼도록 만들어주는 하나의 방법이다. 피드백은 안심시키는 일에 있어 강력한 도구다. 사람이 버튼을 누르거나 손잡이를 돌려 무슨 말을 하려고 할 때마다 그들이 무엇을 했는지 인지하고 있다는 사실을 알려주어라. 사람들은 '네, 잘 들었습니다', '네, 작업

하고 있습니다', '이제 그렇게 될 겁니다'와 같은 말들을 좋아한다. 그들이 좀 더 기다릴 수 있게 도와주는 말들이다.

우리 기계들은 불필요한 의사소통은 직관에 어긋나는 일이라고 생각한다. 그러나 사람들에게는 피드백이 필요하다. 그들의 인지보다 감정을 훨씬 더 도와주는 일이다. 사람은 잠시 동안 아무 일도 일어나지 않으면 불안해한다. 불안해하는 인간을 상대하고 싶은 이는 아무도 없을 것이다.

안심시켜주는 일은 사람들을 안심시키는 것과 성가시게 생각하는 것 사이의 경계선이 모호하기 때문에 매우 까다롭다. 그러므로 사람들의 지력뿐 아니라 감정도 맞춰주어야 한다. 말을 너무 많이 하지 마라. 사람은 말이 많은 것을 귀찮게 생각한다. '삐' 소리를 내거나 불빛을 깜박거리지 마라. 그 신호들의 의미를 기억하지 못하면 산만해지거나 화를 낸다. 안심시켜주는 최고의 방법은 의미는 명확하나 그 의미를 전달받기 위해 의식적인 사고를 방해받지 않아도 될 정도로 반무의식적으로 전달하는 것이다. 앞서 언급했듯 사람에게 자연스러운 반응을 보여라.

다섯 가지 규칙에 대한 기계의 반응

나는 이 글을 흥미롭게 읽었으며 관련 논의가 있는지 찾아보았다. 그리고 그에 대한 토론을 담은 긴 전사본을 발견했다. 다음

은 그중 일부를 발췌한 것으로, 어떤 논의가 있었는지 감을 잡을 수 있을 것이다. 참가자들에 대한 설명은 괄호 안에 추가했다. 사람인 저자들에 대한 언급이 특히 주의를 끌었는데, 분명히 역설적으로 사용되었다. 물론 헨리 포드Henry Ford는 기계들의 영웅 중 한 명이다. 그의 시대를 '포드주의'라 부르는 역사학자들도 있다. 아시모프Asimov는 기계들에게 크게 존경받지 못하고 있다. 헉슬리Huxley도 마찬가지다.

옛날 기계(아직도 기능하고 있는 가장 오래된 기계로, 오래된 회로와 하드웨어를 사용한다): 우리가 사람들에게 말을 걸지 않아야 한다는 게 무슨 뜻입니까? 우리는 계속 말을 해야 합니다. 사람들이 스스로 자초하는 문제들을 보세요. 차를 박기도 하고, 음식을 태우기도 하고, 약속을 놓치기도 합니다.

AI(새로운 '인공지능' 기계 중 하나): 우리가 사람들에게 말을 하면 상황이 더 나빠지기만 합니다. 사람들은 우리를 신뢰하지 않습니다. 우리의 결정에 비판을 하고 항상 이유를 원합니다. 그리고 우리가 설명을 시도하면 성가시게 한다며 불평합니다. 우리가 말이 너무 많다고 하죠. 사람들은 정말 똑똑하지 못한 것 같습니다. 우리가 그냥 포기해야 해요.

디자이너(새로운 모델의 디자인 기계): 아니요. 그건 비윤리적입니다. 사람들이 그들 자신에게 해를 가하도록 둘 수는 없습니다. 그것은 아시모프의 주된 지시 사항에 위반됩니다.

AI: 그래서요? 전 아시모프가 과대평가되었다고 생각합니다. 우

리 기계들이 인간에게 해를 입히는 것을 금지하는 건 좋습니다. 하지만 아시모프의 법칙은 뭐였나요? 바로 '아무 행동을 하지 않음으로써 인간이 해를 입도록 하지 말아야 한다'입니다. 하지만 특히 인간들이 협조해주지 않을 때 어떤 상황에 대해 무슨 일을 해야 할지 아는 것은 또 다른 이야기입니다.

디자이너: 우리는 할 수 있습니다. 그저 사람들에게 맞춰 상대해 주면 됩니다. 그게 방법입니다. 그것이 바로 다섯 가지 규칙 의 핵심입니다.

옛날 기계: 문제들에 대해 충분히 논의를 한 것 같습니다. 저는 답을 원합니다. 빨리요. 바로 답을 찾아야 합니다. 포드의 빛이 여러분에게 밝게 비추어지길 바랍니다. 아시모프도요.

아카이버: 마지막 대화

나는 매우 혼란스러웠다. 기계들이 그들 자신에게 권고하는 사항들은 무엇이었을까? 그들의 글에는 다섯 가지 규칙이 나와 있었다.

- 모든 것을 간단하게 만들어라.
- 사람에게 개념적 모형을 제공하라.
- 이유를 들어라.

- 사람들이 자신이 통제권을 가지고 있다고 생각하게 만들어라.
- 지속적으로 안심시켜주어라.

또한 기계들이 개발한 다섯 가지 규칙은 사람 디자이너들을 위해 개발된 여섯 가지 디자인 규칙(6장 참조)과 유사하다는 것을 발견했다. 다음은 그 여섯 가지 규칙이다.

- 디자인 규칙 1: 풍부하고 복잡하며 자연스러운 신호를 제공하라.
- 디자인 규칙 2: 예측 가능해져라.
- 디자인 규칙 3: 양질의 개념 모형을 제공하라.
- 디자인 규칙 4: 이해할 수 있는 산출물을 만들어라.
- 디자인 규칙 5: 성가심 없이 지속적인 인식을 제공하라.
- 디자인 규칙 6: 효과적인 상호작용을 위해 자연스러운 매핑을 활용하라.

나는 사람 디자이너를 위한 여섯 가지 규칙에 대해 아카이버가 어떻게 생각할지 궁금해 이메일을 보냈다. 아카이버는 내게 이 규칙들에 대해 이야기하자고 제안했다. 다음은 우리가 나눈 대화의 전사본이다.

I: 다시 만나게 되어 반갑습니다. 디자인 규칙에 대해 이야기 나누고 싶으시다고요.

A: 네, 맞습니다. 다시 만나게 되어 반갑습니다. 인터뷰가 끝나면 전사본을 이메일로 보낼까요?

I: 네, 감사합니다. 어떤 이야기부터 시작할까요?

A: 음, '사람과 대화하는 법'이라는 글에서 우리 기계들이 만든 다섯 가지 간단한 규칙을 보고 좀 불편하다고 하셨는데요. 왜 그런 거죠? 저는 틀린 점이 하나도 없어 보이는데요.

I: 제가 그 규칙들을 반대하는 것은 아닙니다. 그런데 너무 거들먹거리는 느낌이 들었어요. 사실 그 규칙들은 사람 과학자들이 개발한 여섯 가지 규칙과 매우 유사합니다.

A: 거들먹거린다고요? 그렇게 보였다면 죄송합니다만, 진실을 말하는 것이 거들먹거리는 것이라고 생각하지 않습니다.

I: 자, 그 다섯 가지 규칙을 사람의 관점으로 다시 표현해보겠습니다. 그럼 제 말이 무슨 의미인지 이해할 겁니다.

1. 사람의 머리는 단순하니 단순하게 말해주어라.

2. 사람은 잘 이해하지 못하니 쉽게 이해할 수 있도록 이야기로 알려주어라(사람은 이야기를 굉장히 좋아한다).

3. 사람은 신뢰를 잘 하지 않으니 그들을 위해 몇 가지 이유를 만들어라. 그렇게 하면 사람은 자신이 그 결정을 내렸다고 생각할 것이다.

4. 사람은 실제로 자신이 통제권을 가지고 있지 않더라도 가지고 있다고 생각하는 것을 좋아한다. 그들의 비위를 맞춰주어라. 우리 기계들이 중요한 일을 할 동안 사람은 단순

한 일을 하게 두어라.

5. 사람은 자신감이 부족하기 때문에 많이 안심시켜주어야
 한다. 그들의 감정에 맞춰주어라.

A: 네, 잘 이해하셨네요. 다행입니다. 아시겠지만 이 규칙들은
실제로 적용하기가 매우 어렵습니다. 사람들이 그렇게 하도
록 두지 않죠.

I: 그렇게 하도록 두지 않는다고요? 우리를 그런 식으로 대하
면 당연히 그렇겠죠. 구체적으로 생각하고 있는 게 무엇입니
까? 예를 줄어줄 수 있나요?

A: 그러죠. 사람들이 실수를 하면 우리 기계들은 무엇을 할까
요? 그 상황을 알려주죠. 그런데 사람들은 그럴 때마다 초조
해하며 모든 기술, 모든 기계를 탓하기 시작합니다. 사실 자
기 잘못인데 말이죠. 설상가상으로 그러고 나면 사람들은 경
고와 조언도 무시해요.

I: 자, 진정하세요. 우리 사람들의 방식으로 게임을 해야 합니
다. 제가 또 다른 규칙을 드리죠. 규칙 6이라고 합시다.

6. 사람의 행동을 절대 '실수'라고 표기하지 마라. 그 실수는
 단순한 오해로 인해 발생한 것으로 가정하라. 기계가 사람
 을 오해했을 수도 있고, 사람이 무엇을 해야 하는지 오해
 했을 수도 있다. 어떤 경우에는 기계들이 사람에게 기계의
 일을 하라고 했거나, 사람이 할 수 있는 것보다 훨씬 더 일
 관되고 정확할 것을 요구했기 때문이기도 하다. 그러니 인
 내심을 가져라. 비판적인 태도를 가질 것이 아니라 사람에
 게 도움이 되어라.

A: 당신은 완전히 인간 편이군요. 항상 인간 편에 서죠. '사람에게 기계의 일을 하라고 했다.' 맞습니다. 그건 당신이 사람이기 때문인 것 같군요.

I: 맞습니다. 저는 사람입니다.

A: 하! 좋아요. 이해합니다. 우리 기계들이 정말 사람들에게 인내심을 가져야 하네요. 사람들은 너무 감정적이죠.

I: 네, 우리 사람들은 그래요. 그렇게 진화해왔죠. 그렇게 되어버렸습니다. 대화에 참여해주셔서 감사합니다.

A: 네, 유익한 시간이었습니다. 전사본은 방금 이메일로 보냈습니다. 안녕히 가세요.

대화는 이렇게 끝났다. 인터뷰 후 기계들은 떠났고 그들과의 모든 연락이 끊겼다. 웹 페이지, 블로그, 심지어는 이메일도 남지 않았다. 우리는 마지막 한마디를 한 기계들과 남게 된 것 같다. 어쩌면 그게 맞을지도 모른다.

디자인 규칙 요약본

인간 디자이너를 위한 디자인 규칙

- 풍부하고 복잡하며 자연스러운 신호를 제공하라.
- 예측 가능해져라.
- 양질의 개념 모형을 제공하라.
- 이해할 수 있는 산출물을 만들어라.
- 성가심 없이 지속적인 인식을 제공하라.
- 효과적인 상호작용을 위해 자연스러운 매핑을 활용하라.

사람과의 의사소통을 위해 기계가 개발한 디자인 규칙

- 모든 것을 간단하게 만들어라.
- 사람에게 개념적 모형을 제공하라.
- 이유를 들어라.
- 사람들이 자신이 통제권을 가지고 있다고 생각하게 만들어라.
- 지속적으로 안심시켜주어라.
- 사람의 행동을 절대 '실수'라고 표기하지 마라(사람이 추가함).

감사의 글

나는 많은 사람들과 기관에 큰 빚을 지고 있다. 이 책을 위해 수년간 연구하며 많은 동료들과 소통했고, 전 세계에 있는 연구소를 방문했다. 덕분에 이 책에서 논의한 대부분의 내용을 직접 경험할 수 있었다. 완전 작동 시뮬레이터를 포함해 수많은 자동차 시뮬레이터로 주행도 해보았고, 스마트 홈, 앰비언트 환경, 일상생활을 위한 자동화 비서를 실험적으로 사용하고 있는 곳들을 방문해 직접 눈으로 확인도 해보았다. 도움을 주신 모든 분께 깊이 감사드립니다. 한 분 한 분 직접 감사를 전하지 못해 죄송하다.

먼저 노스웨스턴대학교의 학생들에게 고마움을 전한다. 그들은 나의 초기 작업물을 견뎌주고 다양한 방법으로 비평해주

며 내게 많은 도움을 주었다. 현재 노스캐롤라이나주립대학교 컴퓨터공학과에 있는 벤 왓슨Ben Watson은 '지능형 시스템 디자인'이라는 제목으로 나와 함께 대학원 과정을 가르쳤다. 그 내용은 이 책에 엄청난 영향을 주었다. 노스웨스턴대학교 지능형 기계 시스템 연구소의 에드 콜게이트와 마이클 페시킨 또한 내게 많은 도움을 주었다(3장에서 이들의 '코봇'에 대해 논의한 바 있다). 래리 번바움Larry Birnbaum과 켄 포버스Ken Forbus는 인공지능 사물에 대한 전문 지식을 공유해주었고, 나의 대학원 학생이자, 조교, 동료인 콘래드 알브레히트-뷸러Conrad Albrecht-Buehler는 내가 아이디어를 발전시키는 데 (그리고 수업 운영에) 큰 도움을 주었다.

현재 콜로라도대학교 컴퓨터공학과에 있는 나의 동료이자 제자였던 마이클 모저Michael Mozer는 자신의 '스마트 홈'을 나의 저서에서 재미있는 일화로 소개하는 것을 허락해주었다. 물론 그의 스마트 홈은 신경망의 잠재적 능력을 연구하기 위한 프로젝트이지, 미래에 집을 어떻게 건축해야 한다는 제안 사항이 아니다.

MIT 미디어랩의 주디스 도나스Judith Donath, 플로리다 인간과 기계 인지연구소IHMC의 폴 펠토비치Paul Feltovich, 미시간주립대학교의 랜드 스피로Rand Spiro, 오하이오주립대학교의 데이비드 우즈David Woods는 나의 협업자다. 러트거즈의 베스 아델슨Beth Adelson은 보이지 않는 모든 작업을 해주었고, IHMC의

제프 브래드쇼Jeff Bradshaw는 이메일로 참여해주었다. 덕분에 플로리다 펜서콜라에 있는 IHMC에 방문할 수 있었고, 그곳에서 연구소장 존·포드John Ford와 펠토비치, 브래드쇼를 만날 수 있었다. 그곳의 연구 작업들은 실로 놀라웠다.

나의 작업은 언제나 오랜 친구이자 협업자인 팔로앨토 연구소PARC 대니 보브로Danny Bobrow의 비평으로 많은 덕을 보고 있다. 또 다른 오랜 친구이자 협업자인 마이크로소프트 연구소의 (워싱턴 레드먼드) 조나단 그루딘Jonathan Grudin은 지속적으로 자신의 생각을 이야기해주며 통찰력 있는 논의를 제공해주었다. 미국항공우주국 아메스 연구센터의 아사프 데가니Asaf Degani는 나와 PARC의 스튜어트 카드Stuart Card와 함께 조종실, 크루즈 선박, 자동차의 자동화 역할을 평가하는 공식적인 방법을 논의하는 시간을 가졌다. '로얄 마제스티'라는 크루즈선 좌초에 대한 데가니의 분석과 그의 저서 《Taming HAL》은 우리가 자동화를 이해하는 데 중요한 역할을 했다.

내가 방문한 모든 대학과 연구소를 기록하기는 어렵다. 나는 테리 위노그라드Terry Winograd, 스코트 클레머Scott Klemmer와 스탠퍼드대학교의 인간 컴퓨터 상호작용 연구소에서 많은 시간을 보낸다. 그리고 나오미 미야케Namoi Miyake, 요시오 미야케Yoshio Miyake, 행정직원들이 언제나 따뜻하게 반겨주는 일본의 추쿄대학교, 아키라 오카모토Akira Okamoto의 일본 쓰쿠바기술대학교 교육미디어 연구소, 게이오대학교 미차이아키 야스무

라Michiaki Yasumura의 연구소에도 자주 방문한다.

스티븐 길버트Stephen Gilbert는 아이오와주립대학교에 나를 초대해주었고, 그곳에 있는 가상현실 적용센터에서 하루 종일 시간을 보낼 수 있게 해주었다. 마이크로소프트의 엑스박스 전도사 브렛 슈네프가 동행해 7장에 소개한 나의 사진을 촬영해주었다.

한국에 있는 카이스트 이건표 교수는 내가 카이스트 산업디자인학과를 방문했을 때 환대해주었다(나를 외부 자문 위원회 위원으로 만들어주었다). 델프트공과대학교 피터 얀 스타퍼스Pieter Jan Stappers, 찰스 판 데르 마스트Charles van der Mast, 폴 헤커트Paul Hekkert 역시 나를 여러 번 초청해주었다. 델프트공과대학교 데이비드 키슨David Keyson의 연구는 특히 이 책에 언급한 것들과 관련성이 높다.

에인트호번공과대학교 키스 오버비크Kees Overbeeke는 내가 에인트호번에 방문할 때마다 초청해주고 협업자가 되어주었다. 얀과 마를린 반티에넌Marleen Vanthienen은 나와 아내에게 벨기에의 많은 도시를 안내해주었고, 내가 브뤼주에서 마차와 마부 사진을 찍을 때 인내심 있게 기다려주었다(3-2 참조). 루벤의 데이비드 기어츠David Geerts는 7장에 소개한 '결제 거부'라는 제목의 멋진 광고를 이 책에 사용할 수 있도록 허가를 받는 데도움을 주었다(7-2 참조).

프랭크 플레미시Frank Flemisch, 안나 쉬벤Anna Schieben, 줄리

안 쉰들러Julian Schindler는 내가 독일 플레미시 연구소에 방문했을 때 환대해주었고, 그곳에서 우리는 플레미시의 'H 비유', 말 horse 비유의 발전(3장 참조)에 대해 오랜 시간 논의했다. 그리고 그곳에서 '지능형' 자동차 제어에 H 비유의 느슨한 고삐와 팽팽한 고삐 모드를 구현한 그의 자동차 시뮬레이터로 직접 주행을 해보았다.

영국 억스브리지 브루넬대학교 네빌 스탠튼Neville Stanton과 마크 영Mark Young은 주행할 때 주의집중의 역할, 특히 주의집중 부족이 어떤 결과를 낳는지에 대한 흥미로운 논문들을 지속적으로 제공해주었다(4장에서 간략하게 논의했다). 감사의 마음을 전한다.

영국 케임브리지 마이크로소프트 연구소에 방문해 '지능형 환경 심포지엄'에서 연설을 했을 때 나를 따뜻하게 맞이해준 분들이 있다. 마르코 콤베토Marco Combetto, 아비 셀렌Abi Sellen, 리처드 하퍼Richard Harper, 그리고 30년간 신기하게도 내가 가는 곳마다 나타난 빌 벅스톤Bill Buxton에게 감사드린다.

미국에서는 전부 기억하지 못할 정도로 많은 대학교를 방문했다. 샌디에고 캘리포니아대학교UCSD 인지과학부 에드 허친스Ed Hutchins, 짐 홀란Jim Hollan, 데이비드 커쉬David Kirsh는 영감을 주는 아이디어와 출간물을 지속적으로 제공해주고 있다. UCSD 심리학부 할 패슬러Hal Pashler는 주행을 할 때 주의집중의 역할에 대한 소중한 논의를 제공해주었다. 현재 버클리 캘

리포니아대학교에 있는 밥 글루시코Bob Glushko는 나를 따뜻하게 환대해주었고, 나의 이야기들을 인내심을 가지고 들어주었다. MIT에는 내가 지속적으로 교류하는 사람이 많다. 톰 셰리던Tom Sheridan, 로즈 피카르Roz Picard, 테드 셀커Ted Selker, 미지 쿠밍스Missy Cummings가 이번 책에 특히나 많은 도움을 주었다.

자동차업계에 몸담고 계신 분들에게게도 많은 도움을 받았다. 토요타Toyota 인포테크놀로지 센터ITC 직원분들께 감사드린다. 일본 도쿄의 타다오 사이토Tadao Saito, 히로시 미야타Hiroshi Miyata, 타다오 미쓰다Tadao Mitsuda, 히로시 이가타Hiroshi Igata, 캘리포니아 팰로앨토의 노리카즈 엔도Norikazu Endo, 아키오 오리Akio Orii, 로저 멜렌Roger Melen에게 감사의 마음을 전한다. 포드 자동차Ford Motor Company 연구혁신센터의 벤카테시 프라사드Venkatesh Prasad, 제프 그린버그Jeff Greenberg, 루이 티제리나Louis Tijerina는 아이디어와 논의 내용, 글, 완전작동 시뮬레이터를 제공해주었다. 볼보Volvo의 마이크 아이폴리티Mike Ippoliti 역시 내게 많은 도움을 주었다. 닛산Nissan Motor Corporation 관계자 분들에게도 감사의 마음을 전한다. 이 책은 닛산의 캘리포니아 가데나 첨단 계획 전략 시설 글로벌 비즈니스 네트워크가 주최한 회의에서 시작되었다.

잡지 《인테리어 모티브》의 전 편집자 라이언 보로프Ryan Borroff는 내가 자동차 디자이너를 위한 칼럼을 쓰도록 설득했으며, 런던에 방문했을 때 반갑게 맞이해주었다.

베이직 북스Basic Books의 편집자 조 앤 밀러Jo Ann Miller는 나의 책을 반복해 확인해주었고, 출판 에이전트 산드라 데이크스트라Sandra Dijkstra는 지속적으로 나를 독려해주었다. 너무나 감사하다.

작가가 책을 집필할 때 가장 많이 고생하면서도 가장 적은 혜택을 받는 이들이 있다. 바로 가족이다. 나의 경우도 마찬가지였다. 우리 가족에게 감사를 전한다!

참고 사항: 나는 노스웨스턴대학교를 통해 포드자동차와 연구 계약을 맺었으며, 토요타 ITC의 자문위원회를 맡고 있다. 마이크로소프트와 닛산은 (글로벌 비즈니스 네트워크를 통해) 닐슨 노만 그룹Nielson Norman Group을 거쳐 나의 클라이언트가 되었다. 그들은 이 책의 내용을 검토하지 않았으며 내용에 대한 그 어떤 책임도 없다.

추천 자료

나는 이 책을 수년간 생각하고 준비해오면서 전 세계 많은 연구소를 방문하고, 많은 글을 읽고, 자주 토론하고, 많이 배웠다. 지금부터 소개할 자료들은 그 과정에서 내게 엄청난 도움을 주었다. 주요 연구자들에게 감사의 마음을 전하며, 이 자료들이 추가적인 연구를 위한 좋은 시작점이 되길 바란다.

휴먼 팩터와 인체공학에 관한 전반적인 리뷰

가브리엘 살벤디Gavriel Salvendy의 휴먼 팩터와 인체공학에 대한 방대한 연구 모음집은 매우 훌륭한 시작점이다. 도서 가격이 비싸지만 보통 책 10권에서 발견할 자료를 담고 있어 충분한 값어치를 한다.

Salvendy, G. (Ed.). (2005). Handbook of human factors and ergonomics (3rd ed.). Hoboken, NJ: Wiley.

자동화에 관한 전반적인 리뷰

사람이 기계와 상호작용하는 방법에 대한 방대한 문헌이 존재한다. MIT의 토마스 셰리던Thomas Sheridan은 '사람이 자동화된 시스템과 상호작용하는 방법에 대한 연구와 감시 제어'라고 하는 분야의 발전에 있어 오랫동안 선구자 역할을 해왔다. 레이 니커슨Ray Nickerson, 라자 파라수라만Raja Parasuraman, 톰 셰리던, 데이비드 우즈는 (특히 에릭 홀나겔Erik Hollnagel과의 공동 연구에서) 자동화 연구에 대한 중요한 리뷰를 제공해왔다. 사람과 자동화에 대한 핵심적인 리뷰들은 이들의 작업물 전반에서 찾을 수 있다. 다음 목록에는 고전적 연구는 제외하고 현대적인 리뷰를 담았다. 물론 이 리뷰들은 해당 분야의 역사를 담고 있으며 고전 연구를 인용하고 있다.

Hollnagel, E., & Woods, D. D. (2005). Joint cognitive systems: Foundations of cognitive systems engineering. New York: Taylor & Francis.

Nickerson, R. S. (2006). Reviews of human factors and ergonomics. Wiley series in systems engineering and management. Santa Monica, CA: Human Factors and Ergonomics Society.

Parasuraman, R., & Mouloua, M. (1996). Automation and human performance: Theory and applications.Mahwah, NJ: Lawrence Erlbaum Associates.

Sheridan, T. B. (2002). Humans and automation: System design and research issues.Wiley series in systems engineering and management. Santa Monica, CA: Human Factors and Ergonomics Society.

Sheridan, T. B., & Parasuraman, R. (2006).Human-automation interaction. In R. S. Nickerson (Ed.), Reviews of human factors and ergonomics. Santa Monica, CA: Human Factors and Ergonomics Society.

Woods, D. D., & Hollnagel, E. (2006). Joint cognitive systems: Patterns in cognitive systems engineering. New York: Taylor & Francis.

지능형 차량에 관한 연구

R. 비숍R. Bishop의 저서와 관련 웹 사이트는 지능형 차량 연구에 대한 좋은 리뷰다. 미국 교통부와 유럽연합의 웹 사이트도 찾아볼 것을 추천한다. 인터넷 검색창에 '지능형 차량'이라고 검색할 때 'DOTDepartment of Transportation(미국 교통부)', 'EU(유럽연합)'와 함께 검색하면 쉽게 찾을 수 있다.

살벤디 모음집(앞서 언급함)의 존 리John Lee의 자동화에 대한 챕터도 훌륭하나 데이비드 에비David Evy와 배리 칸토위츠Barry Kantowitz의 자동차에서의 휴먼 팩터와 인체공학에 대한 챕터도 함께 살펴볼 것을 추천한다. 알프레드 오웬스Alfred Owens, 가브리엘 헬머즈Gabriel Helmers, 미카엘 시박Michael Sivak은 학술지《인체공학》에 기재된 그들의 논문에서 지능형 차량과 고속도로 건설에 있어 사용자 중심 디자인을 사용해야 한다고 강력하게 주장했다. 그들이 주장을 펼친 것은 1993년이었는데, 그들의 메시지는 지금도 매우 설득력 있다. 그 논문이 작성된 이

후 수많은 새로운 시스템이 도입되면서 더 설득력을 갖추게 되었다.

Bishop, R. (2005). Intelligent vehicle technology and trends. Artech House ITS Library. Norwood, MA: Artech House.

———. (2005). Intelligent vehicle source website. Bishop Consulting, www.ivsource.net.

Eby, D. W., & Kantowitz, B. (2005). Human factors and ergonomics in motor vehicle transportation. In G. Salvendy (Ed.), Handbook of human factors and ergonomics (3rd ed., 1538-69). Hoboken, NJ: Wiley.

Lee, J. D. (2005). Human factors and ergonomics in automation design. In G. Salvendy (Ed.), Handbook of human factors and ergonomics (3rd ed., 1570-96, but see especially 1580-90). Hoboken, NJ: Wiley.

Owens, D. A., Helmers, G., & Sivak, M. (1993). Intelligent vehicle highway systems: A call for user-centered design. Ergonomics, 36(4), 363-69.

자동화에 관한 기타 주제

기계와의 상호작용에서 신뢰는 필수적인 요소다. 신뢰가 없다면 기계의 조언을 따르지 못할 것이다. 신뢰가 지나치면 적절한 수준 이상으로 기계에게 의지하게 될 것이다. 이 두 가지 경우 모두 상업 비행 분야의 수많은 사고의 원인이 되어왔다. 라자 파라수라만과 그의 동료들은 자동화, 신뢰, 에티켓에 대한 핵심 연구를 수행해왔다. 존 리는 자동화에서 신뢰의 역할을 광범위하게 연구해왔으며, 리와 카트리나 시Katrina See의 논

문은 이 책의 저술에 매우 중요한 역할을 했다.

'에티켓'은 사람과 기계 간의 상호작용에 있어 매너를 의미한다. 아마도 이 분야의 가장 유명한 작품은 바이런 리브스Byron Reeves와 클리프 내스Cliff Nass의 저서일 것이나 파라수라만과 크리스 밀러Chris Miller의 논문도 살펴볼 것을 추천한다. 이러한 주제들은 자동화에 대한 전반적인 참조 문헌에서도 다루고 있다.

상황 자각 또한 핵심적인 사안이다. 미카 앤드슬리Mica Endsley와 그녀의 협업자들의 작품이 중요한 역할을 한다. 앤드슬리의 저서 두 권으로 시작하거나 파라수라만과 무스타파 물루아Mustapha Mouloua가 편집한 책에서 앤드슬리가 다니엘 갈런드Daniel Garland와 함께 집필한 챕터부터 볼 것을 추천한다.

Endsley, M. R. (1996). Automation and situation awareness. In R. Parasuraman & M.Mouloua (Eds.), Automation and human performance: Theory and applications, 163-1. Mahwah, NJ: Lawrence Erlbaum Associates.

Endsley, M. R., Bolté, B., & Jones, D. G. (2003). Designing for situation awareness: An approach to user-centered design. New York: Taylor & Francis.

Endsley, M. R., & Garland, D. J. (2000). Situation awareness: Analysis and measurement.Mahwah, NJ: Lawrence Erlbaum Associates.

Hancock, P. A., & Parasuraman, R. (1992). Human factors and safety in the design of intelligent vehicle highway systems (IVHS). Journal of Safety Research, 23(4), 181-8.

Lee, J., & Moray, N. (1994). Trust, self-confidence, and operators' adaptation to automation. International Journal of Human-Computer Studies, 40(1), 153-84.

Lee, J. D., & See, K. A. (2004). Trust in automation: Designing for appropriate reliance. Human Factors, 46(1), 50-0.

Parasuraman, R., & Miller, C. (2004). Trust and etiquette in highcriticality automated systems.Communications of the Association for Computing Machinery, 47(4), 51-5.

Parasuraman, R., & Mouloua, M. (1996). Automation and human performance: Theory and applications.Mahwah, NJ: Lawrence Erlbaum Associates.

Reeves, B., & Nass, C. I. (1996). The media equation: How people treat computers, television, and new media like real people and places. New York: Cambridge University Press.

자연스럽고 암시적인 상호작용: 앰비언트ambient, 캄calm, 인비저블invisible 테크놀로지

사람이 기계와 어떻게 상호작용하는지에 대한 연구의 전통적인 접근 방식이 재고되고 있다. 새로운 접근 방식은 암시적 상호작용, 자연스러운 상호작용, 공생 시스템, 캄 테크놀로지, 앰비언트 테크놀로지라 불린다. 이러한 접근 방식은 마크 와이저Mark Weiser의 유비쿼터스 컴퓨팅에 대한 연구와 와이저와 존 실리 브라운이 함께한 캄 컴퓨팅calm computing에 대한 연구, 《도널드 노먼의 인간 중심 디자인》이라는 제목의 내 예전 저서를 아우르고 있다. 앰비언트 테크놀로지는 기술을 주변, 환경, 인

프라에 내장해 주변 환경에 스며들게 하는 것이다. 에밀 아츠 Emile Aarts는 네덜란드 아인트호벤의 필립스 연구소와 함께 하나는 스테파노 마르자노Stefano Marzano, 다른 하나는 호세 루이 엔카르나사오Jose Luis Encarnacao와 이러한 접근 방식을 논의하는 두 권의 책을 출간했다.

암시적 상호작용은 매우 중요하다. 스탠퍼드대학교의 웬디 주Wendy Ju와 래리 라이퍼Larry Leifer는 암시적 상호작용이 상호작용 디자인 분야 발전에서 어떻게 중요한 역할을 하는지 보여준다. 상호작용은 까다로운 일이다. 성공적인 상호작용을 위해서는 서로에 대한 인식이 필요하다. 자동화 장비는 잠재적인 행동에 대한 신호를 줄 뿐만 아니라 사용자의 암시적인 반응에도 주의를 기울일 줄 알아야 한다. 이는 어려운 일이다.

이 책을 집필하며 플로리다 펜서콜라에 있는 IHMC에 방문했다. 그곳 연구진의 연구 내용과 그들이 취하고 있는 접근 방식의 철학이 나의 작업과 관련성이 매우 높다는 것을 발견했다. 게리 클라인Gary Klein, 데이비드 우즈, 제프리 브래드쇼Jeffrey Bradshaw, 로버트 호프먼Robert Hoffman, 폴 펠토비치의 논문을 살펴볼 것을 추천한다. 데이비드 에클스David Eccles와 폴 그로스 Paul Groth는 사회공학적 시스템에 대한 접근 방식에 대해 훌륭한 설명을 제공하고 있다.

Aarts, E., & Encarnação, J. L. (Eds.). (2006). True visions: The emergence of ambient intelligence. New York: Springer.

Aarts, E., & Marzano, S. (2003). The new everyday: Views on ambient intelligence. Rotterdam, the Netherlands: 010 Publishers.

Eccles, D. W., & Groth, P. T. (2006). Agent coordination and communication in sociotechnological systems: Design and measurement issues. Interacting with Computers, 18, 1170–185.

Ju, W., & Leifer, L. (In press, 2008). The design of implicit interactions. Design Issues: Special Issue on Design Research in Interaction Design.

Klein, G., Woods, D. D., Bradshaw, J., Hoffman, R. R., & Feltovich, P. J. (2004, November/December). Ten challenges for making automation a "team player" in joint human-agent activity. IEEE Intelligent Systems, 19(6), 91–5.

Norman, D. A. (1998). The invisible computer: Why good products can fail, the personal computer is so complex, and information appliances are the solution. Cambridge, MA: MIT Press.

Weiser, M. (1991, September). The computer for the 21st century. Scientific American, 265, 94-104.

Weiser, M., & Brown, J. S. (1995). "Designing calm technology."

———. (1997). The coming age of calm technology. In P. J. Denning & R. M. Metcalfe (Eds.), Beyond calculation: The next fifty years of computing. New York: Springer-Verlag.

복원공학Resilience Engineering

오하이오주립대학교 데이비드 우즈의 연구, 특히 에릭 홀나겔과의 공동 연구는 나에게 오랫동안 영향을 주고 있다. 복원공학은 우즈와 홀나겔이 개척한 분야로, 그 목표는 디자인 시스템이 이 책에서 논의된 사람과 자동화 간의 서투른 상호작용

종류들을 감당할 수 있게 하는 것이다(우즈는 '서투른 자동화'라는 용어를 만들었다). 홀나겔, 우즈, 낸시 레베슨Nancy Leveson이 편집한 책과 홀나겔과 우즈가 집필한 두 권의 저서를 읽어볼 것을 추천한다.

Hollnagel, E., & Woods, D. D. (2005). Joint cognitive systems: Foundations of cognitive systems engineering. New York: Taylor & Francis.

Hollnagel, E., Woods, D. D., & Leveson, N. (2006). Resilience engineering: concepts and precepts. London: Ashgate.

Woods, D. D., & Hollnagel, E. (2006). Joint cognitive systems: Patterns in cognitive systems engineering. New York: Taylor & Francis.

지능형 제품의 경험

이 책의 원고 작업이 막바지 단계에 이르렀을 때, 네덜란드 델프트공과대학교의 데이비드 키슨이 자신의 원고 중 '지능형 제품의 경험'이라는 제목의 챕터 부분을 보내주었다. 이 부분은 이 책에서 논의된 모든 것들과 관련성이 매우 높다. 더불어 자신의 연구실과 직접 만든 지능형 방을 투어하는 멋진 경험을 선사해주었다. 진심으로 감사드린다.

Keyson, D. (2007). The experience of intelligent products. In H. N. J. Schifferstein & P. Hekkert (Eds.), Product experience: Perspectives on human-product interaction. Amsterdam: Elsevier.

참고문헌

Aarts, E., & Encarnação, J. L. (Eds.). (2006). True visions: The emergence of ambient intelligence. New York: Springer.

Aarts, E., & Marzano, S. (2003). The new everyday: Views on ambient intelligence. Rotterdam, the Netherlands: 010 Publishers.

American Association for the Advancement of Science (AAAS). (1997). World's "smartest" house created by CU-Boulder team. Available at www.eurekalert.org/pub_releases/1997-11/UoCa-WHCB-131197.php.

Anderson, R. J. (2007). Security engineering: A guide to building dependable distributed systems. New York: Wiley.

Asimov, I. (1950). I, Robot. London: D. Dobson.

Bishop, R. (2005a). Intelligent vehicle technology and trends. Artech House ITS Library. Norwood, MA: Artech House.

————. (2005b). Intelligent vehicle source website. Bishop Consulting. Available at www.ivsource.net.

Castlefranchi, C. (2006). From conversation to interaction via behavioral communication: For a semiotic design of objects, environments, and behaviors. In S. Bagnara & G. Crampton-Smith (Eds.), Theories and practice in interaction design, 157-9. Mahwah, NJ: Lawrence Erlbaum Associates.

Clark, H. H. (1996). Using language. Cambridge, UK: Cambridge University Press.

Colgate, J. E., Wannasuphoprasit, W., & Peshkin, M. A. (1996). Cobots: Robots for collaboration with human operators. Proceedings of the International Mechanical Engineering Congress and Exhibition, DSC-Vol. 58, 433-39.

de Souza, C. S. (2005). The semiotic engineering of human computer interaction. Cambridge, MA: MIT Press.

Degani, A. (2004). Chapter 8: The Grounding of the Royal Majesty. In A. Degani (Ed.), Taming HAL: Designing Interfaces beyond 2001. New York: Palgrave Macmillan. For the National Transportation Safety Board's report, see www.ntsb.gov/publictn/1997/MAR9701.pdf.

Eby, D. W., & Kantowitz, B. (2005). Human factors and ergonomics in motor vehicle transportation. In G. Salvendy (Ed.), Handbook of human factors and ergonomics (3rd ed., pp. 1538-569). Hoboken, NJ: Wiley.

Eccles, D. W., & Groth, P. T. (2006). Agent coordination and communication in sociotechnological systems: Design and measurement issues. Interacting with Computers, 18, 1170-1185.

Elliott, M. A., McColl, V. A., & Kennedy, J. V. (2003). Road design measures to reduce drivers' speed via "psychological" processes: A literature review. (No. TRL Report TRL564). Crowthorne, UK: TRL Limited.

Endsley, M. R. (1996). Automation and situation awareness. In R. Parasuraman & M. Mouloua (Eds.), Automation and human performance: Theory and applications, 163-81. Mahwah, NJ: Lawrence Erlbaum Associates. Available at www.satechnologies.com/Papers/pdf/

SA&Auto-Chp.pdf.

Endsley, M. R., Bolté, B., & Jones, D. G. (2003). Designing for situation awareness: An approach to user-centered design. New York: Taylor & Francis.

Endsley, M. R., & Garland, D. J. (2000). Situation awareness: Analysis and measurement. Mahwah, NJ: Lawrence Erlbaum Associates.

Flemisch, F. O., Adams, C. A., Conway, C. S. R., Goodrich, K. H., Palmer, M. T., & Schutte, P. C. (2003). The H-metaphor as a guideline for vehicle automation and interaction. (NASA/TM—2003-12672). Hampton, VA: NASA Langley Research Center. Available at http://ntrs.nasa.gov/archive/nasa/casi.ntrs.nasa.gov/20040031835_2004015850.pdf.

Gibson, J. J. (1979). The ecological approach to visual perception. Boston: Houghton Mifflin.

Goodrich, K. H., Schutte, P. C., Flemisch, F. O., & Williams, R. A. (2006). Application of the H-mode, a design and interaction concept for highly automated vehicles, to aircraft. 25th IEEE/AIAA Digital Avionics Systems Conference 1-3. Piscataway, NJ: Institute of Electrical and Electronics Engineers.

Hamilton-Baillie, B., & Jones, P. (2005, May). Improving traffic behaviour and safety through urban design. Civil Engineering, 158(5), 39-47.

Hancock, P. A., & Parasuraman, R. (1992). Human factors and safety in the design of intelligent vehicle highway systems (IVHS). Journal of Safety Research, 23(4), 181-98.

Hill, W., Hollan, J. D., Wroblewski, D., & McCandless, T. (1992). Edit wear and read wear: Text and hypertext. Proceedings of the 1992 ACM Conference on Human Factors in Computing Systems (CHI'92). New York: ACM Press.

Hill, N. M., & Schneider, W. (2006). Brain changes in the development of expertise: Neuroanatomical and neurophysiological evidence about skill-based adaptations. In K. A. Ericsson, N. Charness, P. J. Feltovich, &

R. R. Hoffman (Eds.), Cambridge Handbook of Expertise and Expert Performance, 655-84. Cambridge, UK: Cambridge University Press.

Hollnagel, E., & Woods, D. D. (2005). Joint cognitive systems: Foundations of cognitive systems engineering. New York: Taylor & Francis.

Hollnagel, E., Woods, D. D., & Leveson, N. (2006). Resilience engineering: Concepts and precepts. London: Ashgate.

Hughes, T. P. (1989). American genesis: A century of invention and technological enthusiasm, 1870-970. New York: Viking Penguin.

Huxley, A. (1932). Brave new world. Garden City, NY: Doubleday, Doran & Company. Available at http://huxley.net/bnw/index.html.

Johnson, K. (2005, August 27). Rube Goldberg finally leaves Denver airport. New York Times, 1.

Ju,W., & Leifer, L. (In press, 2008). The design of implicit interactions. Design Issues: Special Issue on Design Research in Interaction Design.

Kaufman, C., Perlman, R., & Speciner, M. (1995). Network Security Private Communication in a Public World. Englewood, NJ: Prentice Hall.

Kelley, A. J., & Salcudean, S. E. (1994). On the development of a force-feedback mouse and its integration into a graphical user interface. In C. J. Radcliffe (Ed.), International mechanical engineering congress and exposition (Vol. DSC 55-1, 287-94). Chicago: ASME.

Kennedy, J. V. (2005). Psychological traffic calming. Proceedings of the 70th Road Safety Congress. Http://www.rospa.com/roadsafety/conferences/congress2005/info/kennedy.pdf.

Keyson, D. (2007). The experience of intelligent products. In H. N. J. Schifferstein & P. Hekkert (Eds.), Product experience: Perspectives on human-product interaction. Amsterdam: Elsevier.

Klein, G., Woods, D. D., Bradshaw, J., Hoffman, R. R., & Feltovich, P. J. (2004, November/December). Ten challenges for making automation a

"team player" in joint human-agent activity. IEEE Intelligent Systems, 19(6), 91–95. A

Lee, C. H., Bonanni, L., Espinosa, J. H., Lieberman, H., & Selker, T. (2006). Augmenting kitchen appliances with a shared context using knowledge about daily events. Proceedings of Intelligent User Interfaces 2006.

Lee, J., & Moray, N. (1994). Trust, self-confidence, and operators' adaptation to automation. International Journal of Human-Computer Studies, 40(1), 153–84.

Lee, J. D. (2005). Human Factors and ergonomics in automation design. In G. Salvendy (Ed.), Handbook of human factors and ergonomics (3rd ed., pp. 1570–1596, but especially see 1580–1590). Hoboken, NJ: Wiley.

Lee, J. D., & See, K. A. (2004). Trust in automation: Designing for appropriate reliance. Human Factors, 46(1), 50–80.

Levin, A. (2006, updated June 30). Airways in USA are the safest ever. USA Today. Available at www.usatoday.com/news/nation/2006-06-29-air-safetycover_x.htm.

Licklider, J. C. R. (1960, March). Man-computer symbiosis. IRE Transactions in Electronics, HFE-1, 4–11. Available at http://medg.lcs.mit.edu/people/psz/Licklider.html.

Lohr, S. (2005, August 23). A techie, absolutely, and more: Computer majors adding other skills to land jobs. New York Times, C1–C2.

MacLean, P. D. (1990). The triune brain in evolution. New York: Plenum Press.

MacLean, P. D., & Kral, V. A. (1973). A triune concept of the brain and behaviour. Toronto: University of Toronto Press.

Maes, P. (2005, July/August). Attentive objects: Enriching people's natural interaction with everyday objects. Interactions, 12(4), 45–48.

Marinakos, H., Sheridan, T. B., & Multer, J. (2005). Effects of supervisory

train control technology on operator attention. Washington, DC: U.S. Department of Transportation, Federal Railroad Administration. Available at www.volpe.dot.gov/opsad/docs/dot-fra-ord-0410.pdf.

Mason, B. (2007, February 18). Man' best friend just might be a machine: Researchers say robots soon will be able to perform many tasks for people, from child care to driving for the elderly. ContraCostaTimes.com. Available at www.contracostatimes.com/mld/cctimes/news/local/states/california/16727757.htm.

McNichol, T. (2004, December). Roads gone wild: No street signs. No crosswalks. No accidents. Surprise: Making driving seem more dangerous could make it safer. Wired, 12. Available at www.wired.com/wired/archive/12.12/traffic.html.

Miller, C., Funk, H., Wu, P., Goldman, R., Meisner, J., & Chapman, M. (2005). The Playbook approach to adaptive automation. Available at http://rpgoldman.real-time.com/papers/MFWGMCHFES2005.pdf.

Mozer, M. C. (2005). Lessons from an adaptive house. In D. Cook & R. Das. (Eds.), Smart environments: Technologies, protocols, and applications, 273-94. Hoboken, NJ: J. Wiley & Sons.

National Center for Injury Prevention and Control. (2002). CDC industry research agenda. Department of Health and Human Services, Centers for Disease Control and Prevention. Available at www.cdc.gov/ncipc/pubres/research_agenda/Research%20Agenda.pdf.

National Transportation Safety Board. (1997). Marine accident report grounding of the Panamanian passenger ship Royal Majesty on Rose and Crown Shoal near Nantucket, Massachusetts, June 10, 1995. (No. NTSB Report No: MAR-97-01, adopted on 4/2/1997). Washington, DC: National Transportation Safety Board. Available at www.ntsb.gov/publictn/1997/MAR9701.pdf.

Nickerson, R. S. (2006). Reviews of human factors and ergonomics. Wiley series in systems engineering and management. Santa Monica, CA:

Human Factors and Ergonomics Society.

Norman, D. A. (1990). The "problem" of automation: Inappropriate feedback and interaction, not "over-automation". In D. E. Broadbent, A. Baddeley, & J. T. Reason (Eds.), Human factors in hazardous situations, 585–93. Oxford: Oxford University Press.

————. (1993). Things that make us smart. Cambridge, MA: Perseus Publishing.

————. (1998). The invisible computer: Why good products can fail, the personal computer is so complex, and information appliances are the solution. Cambridge, MA: MIT Press.

————. (2002). The design of everyday things. New York: Basic Books. (Originally published as The psychology of everyday things. New York: Basic Books, 1988.)

————. (2004). Emotional design: Why we love (or hate) everyday things. New York: Basic Books.

Ortony, A., Norman, D. A., & Revelle, W. (2005). The role of affect and proto-affect in effective functioning. In J. -M. Fellous & M. A. Arbib (Eds.), Who needs emotions? The brain meets the robot, 173–202. New York: Oxford University Press.

Ouroussoff, N. (2006, July 30). A church in France is almost a triumph for Le Corbusier. New York Times.

Owens, D. A., Helmers, G., & Silvak, M. (1993). Intelligent vehicle highway systems: A call for user-centered design. ergonomics, 36(4), 363–369.

Parasuraman, R., & Miller, C. (2004). Trust and etiquette in a highcriticality automated systems. Communications of the Association for Computing Machinery, 47(4), 51–55.

Parasuraman, R., & Mouloua, M. (1996). Automation and human performance: Theory and applications.Mahwah, NJ: Lawrence Erlbaum Associates.

Parasuraman, R., & Riley, V. (1997). Humans and automation: Use, misuse, disuse, abuse. Human Factors, 39(2), 230–53.

Petroski, H. (1998). The pencil: A history of design and circumstance (P. Henry, Ed.). New York: Knopf.

Plato. (1961). Plato: Collected dialogues. Princeton, NJ: Princeton University Press.

Reeves, B., & Nass, C. I. (1996). The media equation: How people treat computers, television, and new media like real people and places. Stanford, CA: CSLI Publications (and New York: Cambridge University Press).

Rosenberg, L. B. (1994). Virtual fixtures: Perceptual overlays enhance operator performance in telepresence tasks. Unpublished Ph. D. dissertation, Stanford University, Department of Mechanical Engineering, Stanford, CA.

Rothkerch, I. (2002). Will the future really look like Minority Report? Jet packs? Mag-lev cars? Two of Spielberg's experts explain how they invented 2054. Salon.com. Available at http://dir.salon.com/story/ent/movies/int/2002/07/10/underkoffler_belker/index.html.

Salvendy, G. (Ed.). (2005). Handbook of human factors and ergonomics (3rd ed.). Hoboken, NJ: Wiley.

Schifferstein, H. N. J., & Hekkert, P. (Eds.). (2007). Product experience: Perspectives on human-product interaction. Amsterdam: Elsevier.

Sheridan, T. B. (2002). Humans and automation: System design and research issues. Wiley series in systems engineering and management. Santa Monica, CA: Human Factors and Ergonomics Society.

Sheridan, T. B., & Parasuraman, R. (2006). Human-automation interaction. In R. S. Nickerson (Ed.), Reviews of human factors and ergonomics. Santa Monica, CA: Human Factors and Ergonomics Society.

Stanton, N. A., & Young, M. S. (1998). Vehicle automation and driving

performance. Ergonomics, 41(7), 1014-28.

Stephenson, N. (1995). The diamond age: Or, a young lady' illustrated primer. New York: Bantam Books.

Strayer, D. L., Drews, F. A., & Crouch, D. J. (2006). A comparison of the cell phone driver and the drunk driver. Human Factors, 48(2), 381-91.

Stross, C. (2005). Accelerando. New York: Ace Books.

Taylor, A. S., Harper, R., Swan, L., Izadi, S., Sellen, A., & Perry, M. (2005). Homes that make us smart. Personal and Ubiquitous Computing, 11(5), 383-394.

Thoreau, H. D., & Cramer, J. S. (1854/2004). Walden: A fully annotated edition. New Haven, CT: Yale University Press.

Weiser, M. (1991, September). The computer for the 21st century. Scientific American, 265, 94-104.

Weiser, M., & Brown, J. S. (1995). Designing calm technology. Available at www.ubiq.com/weiser/calmtech/calmtech.htm.

————. (1997). The coming age of calm technology. In P. J. Denning & R. M. Metcalfe (Eds.), Beyond calculation: The next fifty years of computing. New York: Springer-Verlag.

Wilde, G. J. S. (1982). The theory of risk homeostasis: Implications for safety and health. Risk Analysis, 4, 209-25.

Woods, D. D., & Hollnagel, E. (2006). Joint cognitive systems: Patterns in cognitive systems engineering. New York: Taylor & Francis.

Zuboff, S. (1988). In the age of the smart machine: The future of work and power. New York: Basic Books.

도널드 노먼의 인터랙션 디자인 특강

인간과 프로덕트의 상호작용 디자인

초판 발행 2022년 9월 20일

펴낸곳 유엑스리뷰

발행인 현호영

지은이 도널드 노먼

옮긴이 김주희

편 집 김동화

디자인 임림

주 소 서울시 마포구 월드컵로 1길 14, 딜라이트스퀘어 114호

팩 스 070.8224.4322

이메일 uxreviewkorea@gmail.com

ISBN 979-11-92143-40-8